ART ESSENTIALS

단숨에 읽는 **미술사의 결정적 순간**

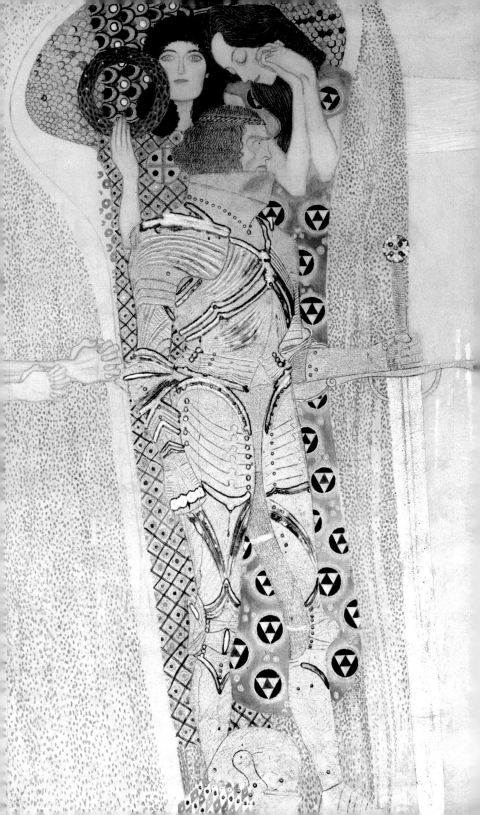

ART ESSENTIALS

단숨에 읽는
미술사의 결정적 순간

—

르네상스 시대부터 현재까지
미술사의 50가지 중요한 순간들

—

리 체셔 지음 ㅣ 이윤정 옮김

시그마북스
Sigma Books

차례

20세기 초

전후

들어가는 말

과거에 일어난 사건은 마치 필연처럼 보일 수 있다. 미래는 불확실하고, 현재는 제대로 이해하면 되지만 과거의 일은 이미 일어났다는 이유만으로 원래 예정되어 있었을 거라 믿기 십상이다. 오늘날 우리가 책에서 보는 미술 사조의 발달 과정은 차근차근 진행되어온 것처럼 보인다. 하지만 그 모든 과정은 신이 정한 운명 같은 것이 아니다. 대중들이 사랑하는 많은 작품은 그저 누가 봐주기만을 기다리지 않았다. 어느 시점에 누군가는 중요한 결정을 내렸고, 선택을 하기도 했다. 그들이 행동하지 않았다면 저절로 일어난 일은 아무것도 없었을 것이다.

이 책은 약 500년 이상의 시간을 거슬러 올라가 그때부터 지금에 이르기까지 서양 미술의 방향을 바꾸어놓은 50가지 사건을 선정해 그날들로 되돌아가 본다. 예를 들어 미켈란젤로의 <다비드상>이나 마르셀 뒤샹의 소변기가 처음으로 세상에 공개되는 순간이라든지, 인상주의나 입체파 같은 흥미로운 미술 사조가 예술가들과의 우연한 만남으로 새롭게 태어난 순간, 그리고 기념비적인 행위 예술이나 혁명에 가까운 전시회가 열렸던 날로 돌아가 본다.

그뿐 아니라 <모나리자>가 도난당한 사건이나 빈센트 반 고흐가 그린 <폴 가셰 박사>가 역사상 가장 높은 경매가에 낙찰된 순간 등 중요한 작품과 관련된 다툼과 법적 분쟁, 경매와 도난 사건을 둘러싼 일화를

다룬다.

이들 가운데 일부는 치밀한 계획의 결과인 경우도 있다. 예를 들어 1909년 2월 20일 프랑스의 유력 일간지 「르 피가로」의 1면을 통해 발행된 미래파 선언문은 새로운 예술 운동을 이끌려는 전략적 계획이었다. 반면 우리네 삶을 둘러싼 수많은 사건 중에는 우연히, 단지 운이 좋거나 나빠서 주목받은 사례도 있다. 계획되었든 그렇지 않든 이 책에 소개된 사건들의 공통점은 예술을 대하는 사람들의 사고방식을 바꿔놓았다는 사실이다.

물론 앞뒤 상황 없이 저절로 생겨나는 일은 없다. 각 사건은 원인과 결과의 연결고리로 이어진 끝없는 사슬의 한 부분을 담당한다. 만일 500점, 혹은 5만 점의 작품과 관련된 일화를 다루려 했더라도 그리 어렵지 않았을 것이다. 하지만 우리가 이 책에 담은 순간들은 서양 미술사에서 가장 영향력 있거나 기억할 만한 사건이며 각 일화는 중요한 화가, 예술 운동 또는 주제에 관한 전형적인 특성을 간파하도록 도와준다. 이 책은 시간을 뛰어넘어 예술 작품을 탄생시킨 사람과 장소가 있던 시절로 거슬러 가는 데 친절한 안내서가 되어줄 것이며, 각 작품을 둘러싼 흥미로운 이야기도 함께 들려줄 것이다.

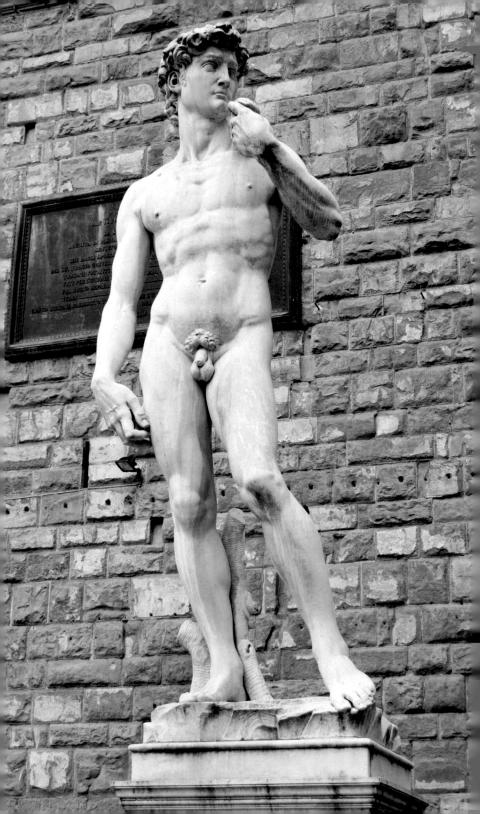

르네상스

고결한 천재성을 지닌 인간들은 마음속으로 완벽한 작품을 창안해 이미 머릿속에 있는 형태를 손으로 재현하고 빚어내기 때문에 가장 적게 손을 댔을 때 최고의 작품이 완성되기도 한다.

레오나르도 다빈치, 1495년경

치마부에, 바위에 그림을
그리던 소년 지오토를 발굴하다
약 1270년대, 이탈리아 피렌체 인근

피렌체에 살았던 치마부에는 상당히 유명한 중세 화가였다. 어느 날 치마부에는 피렌체 근교의 베스피냐노를 방문했다가 열 살배기 양치기 소년을 우연히 만나게 되었다. 양을 돌보던 소년은 양들을 그리고 싶은 마음에 평평하고 넓은 바위 위에 다 뾰족한 돌로 그림을 그렸는데, 바위에 그린 그림을 본 치마부에는 제대로 된 그림 교육 한번 받지 않은 양치기 소년의 재능에 감탄해 자신의 도제로 삼았다. 시간이 흐른 뒤 소년 지오토 디 본도네는 스승의 재능을 능가하고 이탈리아 르네상스를 이끈 최초의 위대한 화가로 평가받고 있다.

치마부에가 양치기 소년을 제자로 삼았다는 일화는 약 300년이 흐른 뒤 조르조 바사리의 『미술가 열전』을 통해 세상에 알려졌다. 오늘날 학계에서는 이 일화의 사실 여부를 의심하기도 하지만 어쨌든 이탈리아 르네상스의 시초가 된 두 예술가의 중요한 역할을 잘 보여주는 일화임은 분명하다.

바사리는 최초로 화가, 조각가, 건축가들의 전기를 한데 모아 기록한 작가다. 그는 중세 시대 익명의 기능공으로 여겨지던 이들을 개별적인 천재 예술가라고 서술했다. 책에 가장 먼저 등장하는 인물은 치마부에로, 바사리는 치마부에가 '그리스' 양식(당대 사람들이 이탈리아화된 비잔틴 양식을 부르던 방식-옮긴이)을 완벽하게 구현해 당대 최고의 성공과 명성을 손에 쥐었다고 기록했다. 하지만 치마부에의 성과는 제자인 지오토에 의해 곧 가려졌고, 지금까지도 그의 작품으로 알려진 것은 거의 없다.

소년 지오토의 일화가 중요한 또 다른 이유는 지오토가 약 200년간 무시받아온 방식인 정밀묘사 기법을 도입했다는 데 있다고 바사리는 기록하고 있다. 지오토의 그림은 확실히 새로운 자연주의를 표방했다. 그림 속 사람들은 인간의 원형이 아닌 개별 특성을 가진 인물로 묘사되고 있고, 그림 속 장면에서 미묘하지만 분명한 감정들을 느낄 수 있다. 지오토는 또한 회화에서 복잡한 구성을 표현하는 데 선구적인 역할을 했는데, 예를 들어 뒷모습만 보이는 인물이라든지(오른쪽 그림) 장면 바깥쪽으로 걸어 나가는 인물까지도 묘사했다. 이러한 점에서 그는 미술사의 새로운 장을 열고, 다음 세대 화가들에게 중대한 영향을 미친 화가로 평가된다.

지오토 디 본도네

<예수를 배신함(유다의 키스)>, 약 1303~1305년, 프레스코, 200×185cm, 파도바, 스크로베니 예배당

파도바의 예배당에 그린 이 프레스코 벽화는 지오토의 작품 중 가장 유명하고 중요한 작품으로 예수의 생애와 마지막 심판에 관한 이야기가 재현되어 있다.

핵심 인물

치마부에(약 1240~1302년), 이탈리아

지오토 디 본도네(약 1267~1337년), 이탈리아

주요 작품

지오토 디 본도네, 스크로베니 예배당 프레스코 벽화, 1305년경, 파도바, 이탈리아

관련 일화

1305년 1월 9일 - 파도바에 있는 한 수도원의 수도승들은 주교에게 스크로베니 예배당에 지오토가 그려 놓은 프레스코 벽화에 대한 불만을 토로했다. 수도승들은 너무 화려한 벽화에 거부감을 느꼈던 것으로 보인다.

1334년 7월 19일 - 피렌체 대성당의 종탑은 당시 수석건축가였던 지오토의 디자인에 따라 지어졌다. 하지만 그는 3년 뒤 이 작업이 채 마무리되기도 전에 세상을 떠난다.

기베르티, 피렌체 세례당의
문을 장식할 조각가로 선정되다
1401년, 이탈리아 피렌체

로렌초 기베르티는 이탈리아 동쪽 해변 리미니라는 도시에 사는 젊은 조각가였다. 어느 날 그는 피렌체에서 산 조반니 세례당의 새로운 문을 화려하게 장식할 조각가를 뽑는다는 현상 공모 소식을 듣게 된다.

피렌체 두오모의 맞은편에서 오래도록 자리를 지켜온 그 팔각형 세례당은 매우 중요한 건축물이었다. 기존의 옹장한 문은 안드레아 피사노의 작품으로, 세례 요한의 일생을 청동 부조로 새겨 넣은 것이었다. 하지만 1401년 당시 굉장히 부유했던 직물 상인 길드는 피렌체가 '기적적으로' 흑사병을 물리친 것을 기념하기 위해 새로운 문의 제작을 의뢰하기로 한다. 이 작업은 실로 엄청난 프로젝트가 될 터였

다. 어마어마한 양의 청동을 사는 데 드는 돈은 말할 것도 없고, 대규모 작업실과 여러 명의 조수도 필요했다. 이렇게 중요한 작업을 최고의 예술가에게 맡기기 위해 길드는 현상 공모를 실시하기로 했다.

경쟁 참가자로 일곱 명의 예술가가 추려졌고, 그중에는 (당시 스물세 살밖에 안 되었던) 기베르티, 필리포 브루넬레스키, 도나텔로가 있었다. 그들에게는 성서 이야기 중 이삭의 희생 장면을 표현해야 하는 과제와 함께 1년이라는 시간이 각각 주어졌다. 이후 조각가, 화가, 금속세공사로 이루어진 심사위원들이 완성된 샘플을 평가했다(기베르티와 브루넬레스키가 출품한 청동판은 현재까지 보존되었고, 피렌체에 있는 바르젤로 미술관에서 소장하고 있다.). 당시 상황과 관련해 조금씩 다른 이야기들이 전해지긴 하지만 심사위원들이 최고의 작품을 선정하는 데 매우 힘들어했다는 사실만큼은 확실하다. 조르조 바사리의 『미술가 열전』을 보면 도나텔로와 브루넬레스키는 다음과 같은 이유로 기베르티가 이 작업을 맡아야 한다고 말했다고 한다.

그(기베르티)는 아직 젊지만…… 그가 보여준 전문성, 그리고 다른 참가자보다 훨씬 더 뛰어난 표현력으로 완성한 그 아름다운 장면을 보면서 훌륭한 완성작을 예견할 수 있었습니다. 기베르티가 선발된 것이 정당하게 느껴진다기보다 그가 아닌 다른 누군가가 선발되었다면 우리는 시기하거나 인정하지 못했을 겁니다.

기베르티는 그의 자서전에서 자신이 한 치의 이견도 없이 선발되었다고 회고하고 있지만 공동 우승자로 뽑힌 브루넬레스키가 협업을 원치 않아 로마로 떠났다는 기록도 남아 있다.

기베르티가 작업한 첫 번째 문은 예수의 일생을 묘사한 작품으로 현재 세례당 북쪽에서 볼 수 있으며, 스물여덟 개의 판으로 이루어진 이 문을 완성하는 데만 21년이 걸렸다. 이 문을 작업하는 동안 그는 이탈리아 전역에서 가장 영향력 있는 예술가로 자리매김하게 된다.

첫 번째 문을 완성한 후 두 번째 작업도 의뢰받았는데, 바로 세례당 동쪽에 위치한 문이었다. 이 작업을 완성하는 데는 27년이라는 세월이 걸렸는데 그 결과물은

이전 작품을 능가하는 것이었고, 조각의 현실주의에 새로운 기준을 세우게 된다. 선 원근법을 활용해 정확한 비율로 인물들의 본을 뜨고 건축물도 섬세하게 표현한 것이다(17쪽 참조). 첫 번째 문에 붙일 판들은 중세의 방식인 '4엽 장식(네 개의 반원과 사각형을 합해 만든 네잎 클로버 모양-옮긴이)' 형태(오른쪽 아래 사진)로 제한된 반면 두 번째 문을 작업할 때 기베르티는 정사각 판 전체를 활용했고, 판의 수는 열 개로 줄여서 더욱 섬세한 표현과 풍부한 구성이 가능케 했다. 이때 제작된 판들은 예술적 가치가 뛰어나 고대의 예술품들과 비견되거나 그것을 능가한다고 추앙받았다. 미켈란젤로가 이 문을 보고 "매우 아름다워 천국의 문으로도 손색이 없다."라고 말한 이후 사람들은 이 문을 '천국의 문'이라고 부르기 시작했다.

필리포 브루넬레스키(아래)와 로렌초 기베르티(오른쪽)

<이삭의 희생>, 1401년, 청동, 각 41×38.5cm, 피렌체, 바르젤로 미술관

피렌체 세례당의 문을 장식할 조각가를 뽑는 경쟁에서 기베르티가 출품한 작품(오른쪽)은 브루넬레스키를 포함한 나머지 여섯 명의 작품을 누르고 최종적으로 선택되었다.

핵심 인물

로렌초 기베르티(1378~1455년), 이탈리아

필리포 브루넬레스키(1377~1446년), 이탈리아

도나텔로(약 1386~1466년), 이탈리아

주요 작품

로렌초 기베르티, <이삭의 희생>, 1401년, 피렌체, 바르젤로 미술관

로렌초 기베르티, 산 조반니 세례당 북쪽 문, 1401~1424년, 피렌체, 산 조반니 세례당

로렌초 기베르티, <천국의 문>, 1425~1452년, 피렌체, 산 조반니 세례당 동쪽

관련 일화

1418년 - 브루넬레스키는 기베르티를 누르고 피렌체 두오모의 돔 디자이너로 선정된다. 당시 행정 담당
자는 많은 양의 본비계(주로 건물 외부에 설비하는 비계를 말하며, 팔대 위에 비계널을 걸쳐놓고 작업 발판으로 삼는 것
이 표준임-옮긴이)를 세우지 않고도 돔을 세우겠다는 브루넬레스키의 계획을 믿지 못했다. 다른 경쟁자들
도 그의 비법을 의심하며 디자인을 공개하라고 요구하자 그는 대리석 위에 달걀을 세우는 사람이 돔 역
시도 세울 수 있다고 맞섰다. 물론 다들 쩔쩔맸고, 그는 끝을 살짝 깨뜨려 손쉽게 달걀을 세우며 경쟁자
들을 비웃었다. 경쟁자들도 그 방법이라면 달걀을 세울 수 있다고 항의하자 브루넬레스키는 자신의 디
자인을 공개하면 당신들도 그걸 보고 돔을 세울 수 있지 않겠냐고 맞받아쳤다고 한다.

브루넬레스키,
선 원근법을 증명하다

1413년경, 이탈리아 피렌체

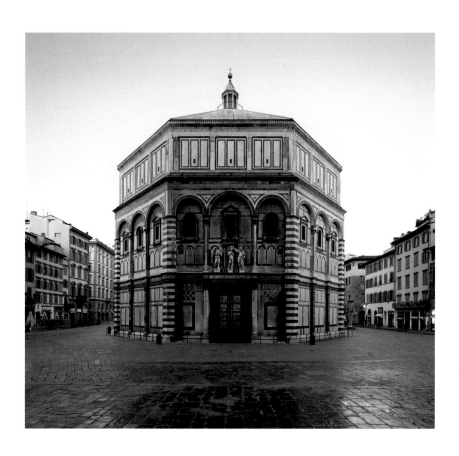

르네상스 미술에서 가장 중요한 예술적 발견은 아마 선 원근법일 것이다. 선 원근법의 원리는 평면 위의 3차원적 대상물을 입체적으로 표현하는 방식이다.

중세의 화가들은 인물을 그려 넣을 때 어색하고 왜곡된 건축물 안에 종이 인형이 서 있는 것처럼 표현하는 경향이 있었다. 하지만 이러한 방식은 하루아침에 변화를 맞이하게 된다. 15세기 초 피렌체 두오모의 돔을 디자인한 건축가로 잘 알려진 박학다식한 예술가 브루넬레스키가 대성당의 입구에서 전에 없던 실험을 한 것이다. 그는 광장 맞은편의 산 조반니 세례당을 마주 보고 서서 하나의 소실점을 설정하고, 모든 평행선이 자신의 시점에서 멀어지다가 그 점에서 만나도록 그림을 그렸다.

그 결과 현대인들의 눈에 사진처럼 '실물과 똑같이' 보이는 그림이 탄생했다. 미술사학자 마틴 게이퍼드는 그 작품을 두고 "역사상 최초로 어떤 사람이나 신 또는 사건이나 물체가 아닌 시각적 진실을 증명해낸 그림"이라고 평가했다.

브루넬레스키의 그림을 보는 방법은 기존과 달랐다. 사람들은 가운데 작은 구멍이 뚫린 그림 뒤쪽에서 그림이 반사된 맞은편의 거울을 보았다. 처음에 보이는 것은 거울에 반사된 그림이지만 거울을 서서히 밀어내면 진짜 세례당의 모습이 보였다. 사람들은 실제 세례당과 그림을 비교하면서 그 유사함에 깜짝 놀랐다고 한다.

신원 미상의 건축가

(왼쪽) 산 조반니 세례당, 1059년 축성, 피렌체

브루넬레스키가 피렌체 대성당 정문 앞에서 세례당의 모습을 그린 그림은 전해지지 않는다.

레오네 바티스타 알베르티

(아래) 『회화론』에서 소실점을 보여주는 도해, 1436년

알베르티가 발표한 회화론은 선 원근법의 개념을 설명하고 널리 알리는 데 기여했다.

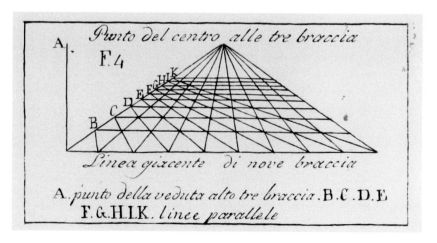

브루넬레스키는 피렌체 시뇨리아 광장에서 베키오 궁전을 대상으로도 유사한 실험 작품을 그렸지만 두 작품 모두 유실되었다. 하지만 선 원근법의 원리는 급속도로 회화에 영향을 미쳤고, 그 영향력은 실로 엄청났다. 누가 봐도 공간의 실제 모습을 그대로 묘사한 선 원근법의 원리는 유럽 회화가 전 세계적으로 이어져 온 과거의 회화 사조에서 벗어나는 결정적인 계기가 되었다. 투시도법은 그 후 20세기에 이르기까지 서양 회화 방식을 지배했고, 화가들은 20세기가 되어서야 투시도법으로 세상을 보는 방식을 완전히 거부하고 이를 전복시키기 위해 새로운 방식을 시도하게 된다.

마사초

<성 삼위일체>, 1425~1427년, 프레스코, 6.67×3.17m, 피렌체, 산타 마리아 노벨라

이 그림은 브루넬레스키가 발견한 선 원근법의 원리를 잘 보여주는 초기 작품 중 하나로, 인물 상측 아치형 지붕의 공간적 깊이를 정밀하게 묘사했다.

핵심 인물

필리포 브루넬레스키(1377~1446년), 이탈리아

마사초(1401~1428년), 이탈리아

레오네 바티스타 알베르티(1404~1472년), 이탈리아

주요 작품

마사초, <성 삼위일체>, 1425~1427년, 피렌체, 산타 마리아 노벨라

관련 일화

1435년 - 레오네 바티스타 알베르티의 『회화론』은 선 원근법의 현대적 개념을 최초로 설명한 책으로, 화가들이 회화에서 선 원근법을 적용하는 데 큰 도움이 되었다.

1436년 - 처음에 라틴어로 출간된 『회화론』을 알베르티가 이탈리아 토착어로 번역 출간한다.

얀 반 에이크,
〈헨트 제단화〉를 완성하다
1432년 5월 6일, 벨기에 헨트

1400년대 중반 피렌체를 중심으로 활발했던 이탈리아 르네상스 운동은 미술이 이루어낼 수 있는 한계를 급격하게, 그리고 의식적으로 변화시키고 있었다. 하지만 유럽 북해 연안의 저지대에서 발견된 새로운 기법이 회화의 발전에 더욱 지대한 영향을 미쳤다는 의견도 있다.

당시 이탈리아 화가들은 주로 달걀노른자 등을 섞어 만든 물감인 템페라를 사용했는데, 빨리 마르는 이 물감 덕분에 그들은 신속하게 한 부분씩을 작업해 전체 그림을 완성할 수 있었다. 하지만 얀 반 에이크와 같이 벨기에 북부 지역에서 활동하던 네덜란드 화가들은 유화 물감을 사용해 천천히 마르지만 반투명한 층 위에 덧칠하는 방법으로 그림을 완성했다. 이 방식 덕분에 화가들은 대상의 세부 사항과 깊이를 전례 없이 구체적으로 표현할 수 있었다.

이 새로운 기법은 스물네 개의 목판으로 이루어진 반 에이크의 〈헨트 제단화〉에서 그 힘을 극적으로 보여주고 있다. 실제 모습처럼 매우 자연스럽게 묘사한 아담과 이브의 나체와 머리카락부터 그림 중심부에서 빛을 발하는 하느님의 어린 양까지, 반 에이크는 새로운 유화 기법을 통해 자신의 재능을 증명했다. 실제로 그는 오래도록 유화의 창시자로서 업적을 인정받았다. 이탈리아 르네상스의 작품과 마찬가지로 이 작품에도 과학적으로 세상을 바라보는 새로운 시각이 담겨 있다. 그림 속에 묘사된 모든 나무와 식물은 하나하나 구분이 가능할 정도다. 하지만 북유럽 르네상스를 이끈 화가들은 추상적 이론에 근거하기보다는 자세한 관찰을 바탕으로 그림을 그렸다.

〈헨트 제단화〉 틀의 명문에는 작업에 착수한 사람이 '그 누구도 능가하지 못했던' 후베르트 반 에이크라고 기록하고 있지만 그의 동생 얀이 1432년 제단화 작업을 완수했다. 그리고 같은 해 5월 6일 성 바보 대성당에 제단화가 설치되었다. 후베르트에 관해 알려진 것은 거의 없으며, 그가 초반에 전체적인 틀과 전략을 구상했지만 그가 사망한 후 동생인 얀이 거의 모든 그림 작업을 한 것으로 알려져 있다.

얀은 그 후 성공 가도를 달렸다. 그의 후원자였던 부르고뉴의 공작 필립은 얀을 극진히 대접했으며, 그와 함께 비밀 사절단의 임무를 수행하기도 했다. 얀은 이후

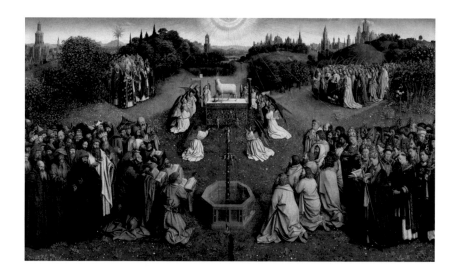

후베르트와 얀 반 에이크

<신비한 어린 양에 대한 경배>, <헨트 제단화>의 한 장면, 약 1423~1432년

제단화 중앙의 가장 넓은 패널에는 하느님의 어린 양이 희생하는 장면을 묘사하고 있다.

초상화를 통해 개별 인물의 신체적 특성을 세세하게 표현했는데, 덕분에 초상화가로도 각광을 받게 된다. 얀의 작품 중 가장 잘 알려진 그림이기도 한 <아르놀피니의 결혼>을 보면 그러한 특성이 잘 드러난다.

오랫동안 세계에서 가장 중요한 예술 작품 중 하나로 여겨진 <헨트 제단화>는 격동의 역사를 몸소 겪었다. 성상 파괴 운동(38~39쪽 참조)이 일어날 무렵엔 관리 보호를 받아야 했고, 세계대전 당시에는 나폴레옹의 군대와 독일군이 패널의 일부를 훔쳐가 저당잡기도 했다. 결국 1934년 도난을 당해 아직도 찾지 못한 두 개의 패널을 제외하고는 모두 제자리를 찾았다.

핵심 인물

얀 반 에이크(약 1390~1441년), 벨기에

주요 작품

후베르트와 얀 반 에이크, <헨트 제단화>, 약 1423~1432년, 헨트, 성 바보 대성당

얀 반 에이크, <아르놀피니의 결혼>, 1434년, 런던, 내셔널 갤러리

후베르트와 얀 반 에이크

<헨트 제단화>(22~23쪽), 약 1423~1432년, 패널에 템페라와 유채, 펼쳤을 때 350×460cm, 헨트, 성 바보 대성당

경첩 형식으로 된 제단화는 펼치고 닫는 것이 가능하다.

관련 일화

1942년 - 제2차 세계대전이 발발하자 <헨트 제단화>는 바티칸으로 보내졌다. 제1차 세계대전 때도 <헨트 제단화>를 훔쳐갔던 독일군으로부터 제단화를 지키기 위해서였다. 하지만 프랑스에 겨우 도착했을 때 히틀러는 제단화를 빼앗으라는 명령을 내렸다. 이후 독일 바이에른 주 남부의 노이슈반슈타인성에 보관되었다가 오스트리아 소금 광산으로 옮겨졌다. 그리고 전쟁이 막을 내린 후에야 다시 헨트로 돌아갔다.

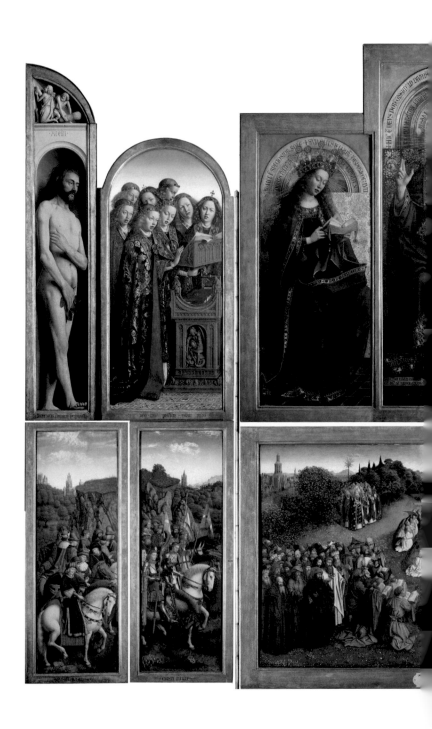

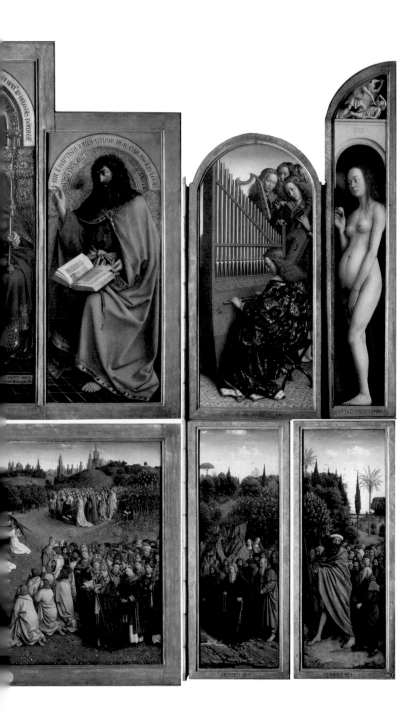

미켈란젤로,
<다비드상>을 공개하다
1504년 9월 8일, 이탈리아 피렌체

미켈란젤로가 자신의 업적 중 가장 잘 알려진 작품의 작업을 의뢰받을 당시 그는 스물여섯의 젊은 나이었지만 이미 지난 작품으로 명성을 떨치던 예술가였다. 성모 마리아가 죽은 그리스도를 안고 있는 모습을 표현한 조각상인 <피에타> 작업을 막 끝낸 참이었기 때문이다. 피에타를 본 동시대 작가 조르조 바사리는 "형체 없는 대리석 덩어리를 깎아 인간의 살결을 완벽하게 재현했으며, 이는 자연의 힘으로도 겨우 해낼 만한 일"이라고 극찬했다.

1501년 미켈란젤로는 도제 생활을 하던 피렌체로 돌아왔다. 피렌체 대성당의 행정 담당자가 10여 년 전 시작된 조각상 제작을 이어서 마무리할 예술가를 찾고 있었기 때문이다. 완성된 조각상은 대성당 북쪽 부벽 꼭대기에 설치될 예정이었다. 엄청나게 거대하고 값진 카라라 대리석이 서투른 조각가에 의해 망가져 피렌체의 한 작업장에 방치되어 있었다.

레오나르도 다빈치를 비롯한 다른 예술가들은 우선 여러 상의를 거친 후 작업을 맡곤 했는데, 미켈란젤로는 담당자들에게 바로 자신이 이 작업에 적합한 인물이라고 설득했다. 그가 대리석 덩어리를 거대한 다비드 조각상으로 깎아내는 데는 2년이 넘는 시간이 걸렸다. 성경 속 인물인 소년 영웅 다비드가 거인 장수 골리앗을 쓰러뜨린 이야기는 메디치 가문의 지배에 맞선 피렌체 공화국의 저항을 나타냈으며, 이러한 정치적 상징성 때문에 초기에는 조각상에 돌을 던지는 이들도 많았다.

1504년 1월 25일 조각이 거의 완성되어갈 무렵, 피렌체 당국은 6톤이 넘는 대리석 조각상을 대성당 부벽의 꼭대기로 올릴 수 없다는 사실을 인지했다. 당국은 레오나르도와 산드로 보티첼리를 불러 회의를 열고 다비드상을 피렌체 시청 앞 시뇨리아 광장에 세우기로 결정한다.

기발한 방식을 적용한 나무 슬링으로 미켈란젤로의 작업장에서 조각상을 꺼내와 광장으로 옮기기까지 꼬박 나흘이 걸렸다. 바사리의 기록에 따르면, 미켈란젤로가 마지막으로 조각상을 손보고 있을 때 피렌체의 행정 수반 피에로 소데리니는 코가 너무 커보인다고 말했다고 한다. 그러자 미켈란젤로가 한 손에는 자신의 끌을 들고, 다른 한 손에는 대리석 가루를 조금 쥔 채 사다리를 올랐다. 이어 코를 조

미켈란젤로

< 다 비 드 상 > 복제본,
1501~1504년, 대리석, 높이
5.17m, 피렌체, 베키오 궁전

다비드상의 원작품은 현재 안전상의 이유로 피렌체 아카데미아 미술관에서 소장하고 있다. (시뇨리아 궁전이라고 불렸던) 베키오 궁전 외부의 본래 자리에는 이 복제본이 세워져 있다.

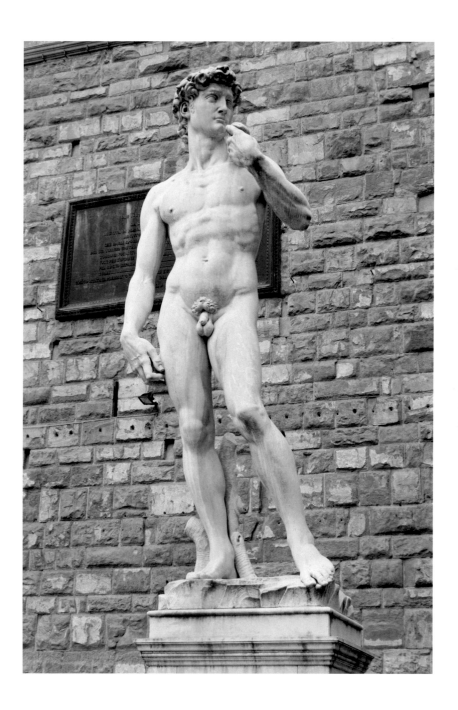

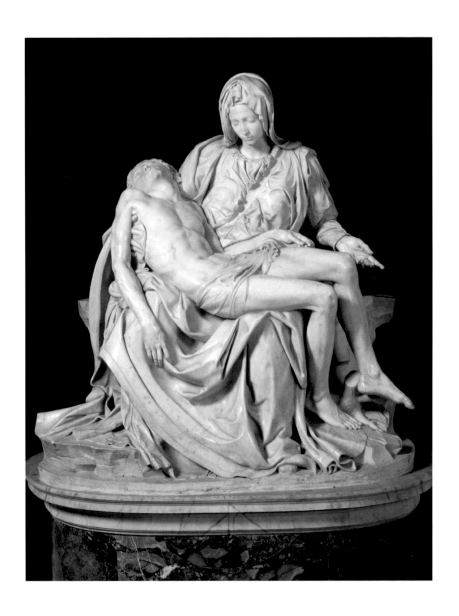

금 다듬는 척하며 손에 쥔 가루를 흩뿌렸다고 한다. 그러자 소데리니는 "이제 좀 낫군, 내 말대로 하니까 생명력이 감도는 것 같네요."라고 말하며 자신이 작품에 개입했다는 사실에 만족했다고 한다.

미켈란젤로는 <다비드상>을 통해 르네상스의 정수를 보여주는 최고의 예술적 재능을 증명했으며, 16세기 미술사에서 피렌체와 이탈리아의 지배력을 더욱 확고히 하는 계기를 만들었다. 그는 이후에도 더욱 중요한 작업을 많이 맡게 되었는데, 그중에는 로마 시스티나 성당의 천장화와 성 베드로 대성당 재건축도 있었다. 다른 예술가들이 미켈란젤로 조각상에 깃들여진 고도의 기술을 모방하는 데 어려움을 겪었지만 역동적이면서도 감정적으로 격양된 그의 회화 방식은 새로운 미술 사조인 매너리즘의 발달에 시초가 되기도 했다.

핵심 인물

미켈란젤로 부오나로티(1475~1564년), 이탈리아

주요 작품

미켈란젤로, <다비드상>, 1501~1504년, 피렌체, 아카데미아 미술관 소장, 이탈리아 피렌체 시뇨리아 광장과 영국 런던의 빅토리아 앤드 앨버트 미술관 등지에 복제본이 세워져 있다.

관련 일화

1564년 2월 18일 - 미켈란젤로는 성 베드로 대성당의 건축을 맡아 작업하던 중 로마에서 숨을 거둔다. 지붕을 미처 완성하지 못하고 세상을 떠났지만 이후 그의 디자인에 따라 지붕이 완성되었다.

2010년 11월 12일 - 유리 섬유로 제작된 다비드상 복제본이 과거 본래 다비드상의 위치로 정해졌던 피렌체 대성당의 부벽 꼭대기에 단 하루 만에 세워졌다.

라파엘로,
교황의 방에 벽화를 그리다
1508년 5월, 이탈리아 로마

1503년 교황 율리우스 2세는 즉위와 동시에 예술가들을 불러 모아 적극적으로 후원했다. 이전 교황들보다 자신을 더욱 돋보이게 하고 세력을 굳히기 위해 야심찬 계획을 세우고 있던 것이다. 그는 1,000년의 역사를 지켜온 성 베드로 대성당을 허물고 재건하도록 명했다. 현존하는 건물은 그때 세워진 것이다. 교황은 시스티나 예배당의 천장화를 미켈란젤로에게 그리도록 하고, 이탈리아 전역에서 화가들을 불러 모아 바티칸 궁정 내부의 집무실에 프레스코 벽화를 그리도록 했다.

1508년 라파엘로는 20대 중반의 청년이었다. 그는 아버지가 공작의 궁정화가로 일하던 우르비노에서 성장했다. 좋은 인맥을 두루 갖추고 사교성까지 좋았던 그는 피렌체에서 시작해 로마에서까지 빨리 자리를 잡았다. 1508년 5월에는 교황이 화가들을 모집한다는 소식을 듣고 교황의 조카 우르비노 공작에게 추천서를 부탁한다. 1509년 1월 13일 라파엘로는 벌써 일부 벽화 작업을 끝내고 급여 명단에 이름이 올라 있었다. 처음에는 서명의 방만 맡기로 되어 있었지만 그가 처음 완성한 프레스코 <성체 논의>에 압도된 교황은 다른 화가들의 작업을 중단시키고 오직 라파엘로만이 자신의 집무실에 벽화를 그리도록 했다.

라파엘로의 명성이 급속도로 퍼지고 영향력이 강해지자 라파엘로의 방에서 몇 미터도 채 안 떨어진 시스티나 예배당에서 혼자 힘들게 천장화를 그리던 미켈란젤로는 심경이 복잡했다. 전해져 내려오는 이야기에 따르면, 하루는 라파엘로의 친구인 건축가 브라만테가 밤에 그를 불러 미켈란젤로가 작업 중인 그림을 몰래 보여주었다고 한다. 라파엘로가 시스티나 천장화의 장엄함을 가장 먼저 본 화가 중 하나이긴 했지만 미켈란젤로는 라파엘로가 죽은 뒤 수년간 라파엘로의 그림이 자신의 작품을 표절한 것이라고 비난했다.

라파엘로의 두 번째 프레스코 벽화인 <아테네 학당>은 철학자 플라톤과 아리스토텔레스를 중심으로 그린 작품이다. 수십 명의 인물이 조화롭게 화면을 구성하고 있고 (건축가 브라만테가 계획한 성 베드로 성당 내부의 모습에서 따온 듯한) 고대 건축물을 표현한 선적 방식으로 라파엘로의 대작이라 평가받는다. 하지만 라파엘로가 사망한 뒤에는 그의 작업실 조수들이 나머지 방의 벽화들을 그렸으며, 완성도가

떨어진다는 평가를 받게 된다.

서른일곱에 세상을 떠난 라파엘로는 짧은 생애 동안 굉장한 영향력을 행사했고, 이후 17세기부터 19세기까지도 그 명성이 이어져 아름답고 장엄하며 완벽한 작품을 남겼으며 '이상적인 조화를 구현한 화가'의 완벽한 본보기로 추앙받았다. 하지만 19세기 중반 영국에서는 라파엘전파 형제회(82~85쪽 참조)가 결성되어 반발 성격의 미술 운동을 이끌기도 했다. 당시 영국의 비평가 존 러스킨은 다음과 같이 기록했다. "유럽 미술사의 비운은 바로 그때부터 시작되었다.…… 라파엘로를 비롯한 동시대 위대한 화가들의 작품을 통해 표현된 이상화된 인물과 완벽한 솜씨는 모든 화가가 작품의 외적인 완벽성과 아름다운 형태만을 추구하도록 만들었다. 그때부터 작품의 의미보다는 기술에만 중점을 두었고, 진실보다는 미적인 아름다움만이 관심의 대상이 되었다."

라파엘로 산치오

<아테네 학당>의 중심부, 1509~1511년

라파엘로는 이 벽화를 그릴 때 자신의 동료들을 모델로 삼았다. 플라톤의 모델이 된 것은 레오나르도 다빈치였고(긴 수염이 난 인물), 그림 전면에 암울한 모습을 한 인물은 자신의 경쟁자였던 미켈란젤로였다.

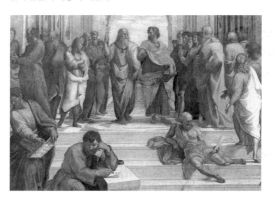

핵심 인물

라파엘로 산치오(1483~1520년), 이탈리아
도나토 브라만테(1443/4~1514년), 이탈리아
미켈란젤로 부오나로티(1475~1564년), 이탈리아

주요 작품

라파엘로, <아테네 학당>, 1509~1511년, 로마, 바티칸 미술관
미켈란젤로, 시스티나 예배당 천장화, 1508~1512년, 로마, 바티칸 미술관

관련 일화

1520년 4월 6일 - 라파엘로는 서른일곱에 세상을 떠났는데, 자신의 정부였던 마르게리타 루티와 밤마다 과도하게 사랑을 나누는 것이 죽음의 원인이 되었다고 알려진다. <라 포르나리나>의 모델로 알려진 그녀는 예술가의 전형적인 뮤즈로 이름을 알렸다.

라파엘로 산치오

<아테네 학당>(30~31쪽), 1509~1511년, 프레스코, 5× 7m, 로마, 바티칸 미술관

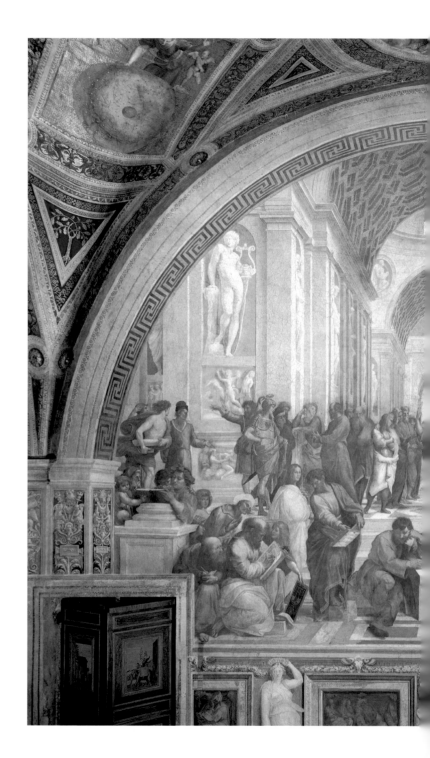

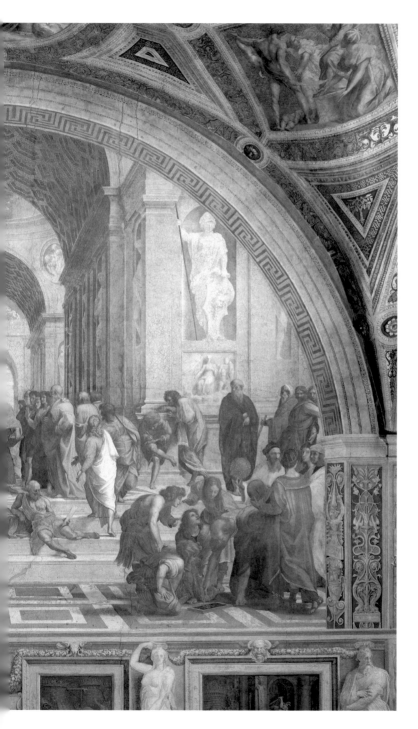

뒤러,
코뿔소 목판화를 제작하다
1515년, 독일 뉘른베르크

살아 있는 코뿔소의 그림(오른쪽)을 1,000년 만에 처음 접한 유럽에서는 엄청난 반향이 일었다. 포르투갈의 지배를 받던 인도의 한 지방 통치자가 포르투갈 식민 정부에 코뿔소를 선물했고, 1515년 5월 20일 그 코뿔소가 리스본 항구에 도착했다.

유럽인들은 독특하고 이국적인 생김새의 코뿔소가 유럽 땅을 밟았다는 사실에 무척이나 흥분했다. 코뿔소는 로마 시대에 플리니우스가 남긴 저서 『자연사』의 기록에만 남아 있었기에 때로는 유니콘과 혼동되기도 하며 전설적인 동물로 여겨졌다. 고대의 구체적인 기록에 대한 살아 있는 증거가 마침 유럽인들이 고대 역사를 재발견하려고 시도하던 찰나 유럽에 도착한 것이다. 학자들은 코뿔소의 모습을 묘사하는 글을 써서 이 소식을 신속하게 대륙 전체에 퍼뜨렸다.

독일 뉘른베르크에 거주했던 알브레히트 뒤러는 코뿔소를 한 번도 본 적이 없었지만 지역 기자가 받은 서신 내용과 미상의 화가가 간략히 그린 스케치를 참고해 코뿔소를 그렸다. 때문에 그의 목판화는 코뿔소의 실제 모습과 차이가 나는 부분이 많다. 갑옷으로 보이는 피부 표면과 목덜미에 작게 올라온 뿔도 실제와 다르다. 목판화 위쪽에는 코뿔소가 '빠르고, 성미가 급하며, 교활하다.'라고 묘사하고 있다.

뒤러는 아마도 북유럽 르네상스에서 가장 중요한 인물일 것이다. 그는 젊은 나이에 목판화 명인으로 이름을 떨쳤고, 당시 최신 기술이었던 인쇄술을 활용해 자신의 작품을 유럽 전체에 알렸다. <코뿔소>는 뒤러의 가장 유명한 작품으로, 이후 또 다른 코뿔소들이 유럽으로 들어오고 새로운 그림들이 나오기 시작한 1700년대 후반까지 코뿔소의 전형적인 모습으로 인식되었다. 하지만 그의 코뿔소는 여전히 상징적이며, 살바도르 달리를 포함한 많은 화가에게 영향을 미쳤다.

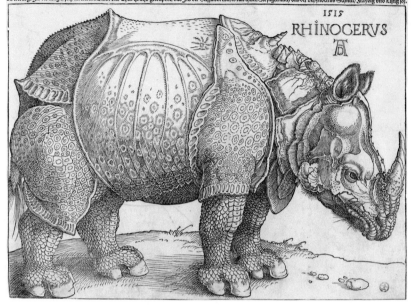

Nach Chriſtus gepurt.1513. Jar. Adi.1.May. Hat man dem groſmechtigen Kunig von Portugall Emanuell gen Lyſabona pꝛacht auſ India/ein ſollich lebendig Thier. Das nennen ſie Rhinocerus.Das iſt hye mit aller ſeiner geſtalt Abconderfet.Es hat ein farb wie ein geſpꝛeckelte Schildᵏrot. Vnd iſt vō dicken Schalen vberlegt faſt feſt.Vnd iſt in der groſ als der Helfandt Aber nydertrechtiger von paynen/vnd faſt wehꝛhafftig.Es hat ein ſcharff Hoꝛn voꝛn auff der naſen/Das beginet es albeg zu wetzen wo es bey ſtaynen iſt.Das doſig Thier iſt des Helfantz todt feyndte.Der Helfandt fürcht es faſt vbel/dann wo es In anꝛumbt/ſo laufft Im das Thier mit dem kopff zwiſchen dye foꝛdern payn vnd reyſt den Helfandt vnden am paüch auff vil erwürgt In/des mag er ſich nit erwern.Dann das Thier iſt alſo gewapent/das Im der Helfandt nichts kan thun.Sie ſagen auch das der Rhynocerus Schnell/Fraydig vnd Luſtig ſey.

1515

RHINOCERVS

AD

알브레히트 뒤러

<코뿔소>, 1515년, 종이 위
에 목판화, 23.5×29.8cm,
워싱턴 D.C., 워싱턴 내셔널
갤러리

뒤러의 코뿔소 목판화는 유
럽 사람들이 과학에 흥미를
갖게 했을 뿐 아니라 과학에
대한 인식을 신장시켰다.

핵심 인물

알브레히트 뒤러(1471~1528년), 독일

주요 작품

알브레히트 뒤러, <코뿔소>, 1515년, 런던 소재 영국 박물관과 뉴욕의 메트로폴리탄 미술관 등에서 인쇄
본을 소장하고 있다.

관련 일화

1439년경 - 요하네스 구텐베르크가 독일 마인츠에서 인쇄술을 개발해 책과 인쇄물의 새 시대를 연다.

1520년 8월 26일 - 뒤러는 멕시코가 신성로마제국 카를 5세에게 보낸 금, 은, 갑옷, 무기와 같은 보물들을
본 뒤 '외국인들의 절묘하고 독창적인 재주에 경탄했다.'고 일기에 기록한다.

카를 5세,
티치아노의 붓을 줍다

1548년, 독일 아우크스부르크

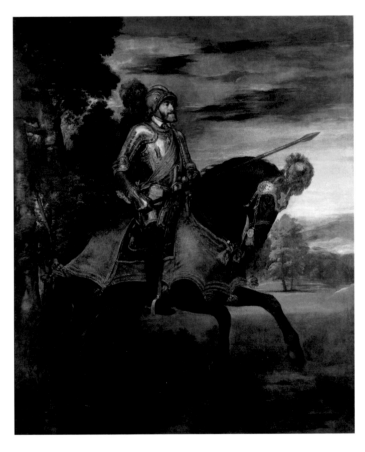

미켈란젤로나 라파엘로와 동시대에 활동했던 티치아노 베셀리오는 당시 가장 많은 고객에게 의뢰를 받는 화가였다. 티치아노는 독립 도시국가였던 베네치아에 거주하며 활동했기 때문에 황제를 비롯해 다른 거대 세력가의 지배를 받지 않았다. 이 때문에 그가 피렌체와 로마 르네상스의 중심에서 활동하지는 못했지만 다수의 부유한 상인들을 고객으로 둘 수 있었다. 유럽의 무역 중심지였던 베네치아에 살고 있었던 티치아노는 풍성한 색채를 사용한 것으로도 유명하다. 그중 가장 인상 깊은 색상인 군청색은 아프가니스탄에서 들여온 고가의 라피스 라줄리를 분쇄해

얻어진 색이었다.

티치아노는 활동하는 동안 유럽의 상당한 세력가들과 친밀한 관계를 맺고 있었지만 그 누구에게도 완전히 종속되지는 않았다. 그는 스페인과 포르투갈을 통치했던 펠리페 2세의 초상화를 그렸다. 교황 바오로 3세의 초상도 그렸으며, 신성로마제국의 가를 5세와도 워낙 가까이 지내 왕의 신하들이 함부로 대하지 못했다. 전해지는 바에 따르면, 1548년 티치아노가 카를 5세의 초상화를 그리던 중 붓을 떨어뜨리자 황제가 직접 그 붓을 주워 티치아노에게 건넸다고 한다. 티치아노가 "폐하, 제가 어떻게 감히 폐하께서 주워주신 붓을 받습니까."라고 하자 카를 5세는 "카이사르 황제라도 티치아노의 붓은 주워줄 수 있다네."라고 받아쳤다고 한다.

고대 로마제국이나 중국의 역사 기록에도 이와 비슷한 내용이 있기에 일화의 진위를 따지는 것은 중요하지 않다. 하지만 이 사례는 예술가와 후원자 간의 새로운 관계를 반영한다. 예술가들은 더 이상 익명의 기능공이 아니라 최고의 권력자들과도 어깨를 나란히 할 만한 명성을 지니게 된 것이다. 많은 예술가가 이후 티치아노의 삶의 방식을 따라 프리랜스로 일하면서 의무와 계약 조건만을 채우기보다는 예술적인 감명에 이끌려 작업을 하고 자신의 이익을 위해 일했다.

티치아노 베셀리오

<황제 카를 5세의 기마상>, 1548년, 캔버스에 유채, 335×283cm, 마드리드, 프라도 미술관

신성로마제국 카를 5세는 자신을 강인하고 성공적인 지도자로 표현한 티치아노의 능력을 극찬했다. 이 기마 초상은 후대의 영웅 기마상에도 지대한 영향을 미쳤다.

핵심 인물

티치아노 베셀리오(약 1488~1576년), 이탈리아

주요 작품

티치아노 베셀리오, <교황 바오로 3세>, 1543년, 나폴리, 카포티몬테 미술관

티치아노 베셀리오, <황제 카를 5세의 기마상>, 1548년, 마드리드, 프라도 미술관

티치아노 베셀리오, <펠리페 2세의 초상>, 1551년, 마드리드, 프라도 미술관

관련 일화

기원전 4세기 - 아펠레스는 남아 있는 작품은 없지만 가장 존경받는 고대 화가 중 한 명이다. 동시대에 활동한 로마 작가 플리니우스의 기록에 따르면, 한번은 아펠레스가 알렉산더 대왕의 초상화를 그리던 중 알렉산더 대왕이 미술에 관해 무지한 말을 하자 주변에 있던 도제들이 비웃을 걸 걱정해 대왕에게 말을 하지 말 것을 요청했다. 다행히 알렉산더 대왕은 아펠레스를 존중하고 정중하게 요청을 들어주었다고 한다.

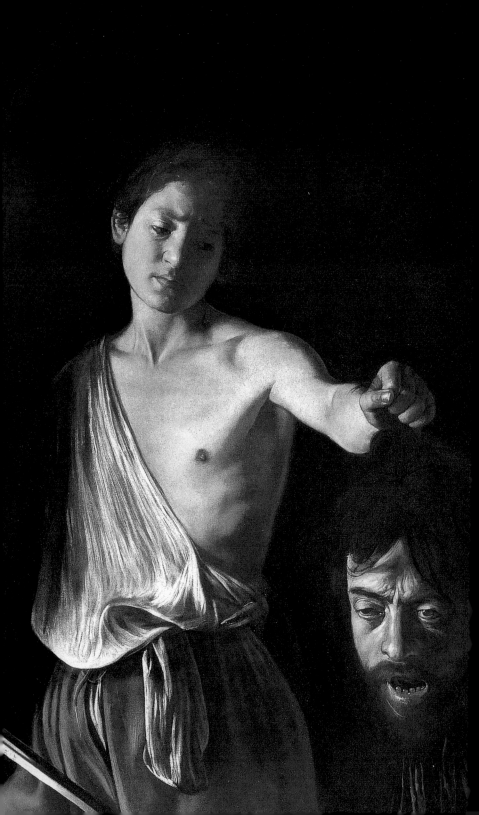

근세

우리 화가들에게도 시인과 어릿광대들에게 허락된 자유가 있다.

파올로 베로네세, 1573년

성상 파괴자들,
안트베르펜 대성당을 훼손하다
1566년 8월 20일, 벨기에 안트베르펜

1566년 8월 10일, 프랑스 북부 스테인보데라는 작은 마을에서 폭동이 일어났다. 폭동 무리는 지역 예배당으로 몰려가서 조각상을 부수거나 칼로 그림을 그어버리고, 손에 잡히는 것은 모두 훔쳐 나왔다. 이후 폭동 세력이 유럽 저지대 지역 전체로 퍼지면서, 8월 20일에는 당시 기독교의 중심지 역할을 했던 안트베르펜까지 위험에 놓이게 되었다.

폭도들은 수도원, 교회, 예배당, 성당 등을 가리지 않고 공격하기 시작했고 분노가 절정에 다다르자 성모 마리아 대성당 내부를 파괴하기에 이르렀다. 당시 그 광경을 목격한 영국 여행객은 다음과 같이 기록했다.

성상 파괴에 동조하기 시작한 추종자들이 성모 마리아 대성당뿐 아니라 다른 예배당에도 들이닥쳐 조각상을 내던지고 그림을 훼손했다. 커튼은 찢어버리고 금속이나 대리석 조각상을 부순 후 재단을 막아서기도 했다.······ 재단의 성체를 발로 짓밟아 뭉개고 (정말 끔찍하게도!) 그 위에 오줌을 갈겼다.

네덜란드어로 빌덴스톰, 즉 인습을 파괴한다는 의미의 성상 파괴 운동은 점차 세력을 확장해 북유럽 전체로 퍼졌다. 1517년 마틴 루터에 의해 시작된 종교개혁 이 당시 독일, 영국, 유럽 저지대에서 더 많은 지지를 받고 있는 상황이었다. 그들 은 이탈리아 르네상스로 특징지어지는 화려하고 신묘한 느낌의 로마 가톨릭 교회 에 반대했다. '우상을 섬기지 말라'는 성경의 십계명을 표방하며 그들은 예배하는 장소에 있는 모든 종류의 그림을 파괴하고 제거하기로 한 것이다. 그 결과 일부 언 론에서는 인습 파괴자들을 술에 취한 자들의 폭동 행진처럼 묘사했지만, 한편에서 는 그들을 엄숙한 종교적 신념에 따라 차분하고 효율적으로 행동하는 인습 타파자 로 표현하기도 했다.

한편 개신교가 공식 종교였던 영국에서는 교회 당국에서 성상 파괴주의를 이끌 었다. 가톨릭을 숭배하는 포악한 펠리페 2세가 다스리던 유럽 저지대에서는 성상 파괴 운동이 곧 외세의 통치에 맞서는 역할을 했고, 빌덴스톰은 네덜란드가 성공 적으로 독립하는 데 중요한 역할을 했다.

성상 파괴 운동으로 해당 지역에서 소장했던 많은 종교 미술 작품이 사라져 이 시기는 미술사의 블랙홀로 남게 되었다. 당시 <헨트 제단화>(20~23쪽 참조)는 교회 첨탑에 숨겨놓은 덕분에 도난을 막을 수 있었다. 17세기 네덜란드와 벨기에 북부 의 미술 사조는 남부 유럽의 그것과 상당히 다른 방향으로 흐르게 되면서 초상화, 정물화를 비롯해 건물 내부를 그린 그림이나 풍경화 등이 발달하게 되었다.

신원 미상의 조각가

16세기에 파괴된 제단의 모 습(왼쪽), 위트레흐트, 성 마 틴 대성당

종교개혁 당시 네덜란드와 벨기에 있던 종교 미술 작 품과 건축물 대부분이 파괴 되었다. 재단에서 떨어져나 간 얼굴 부분은 20세기 한 모조 벽 뒤에서 발견되었다.

관련 일화

1548년 2월 - 젊은 에드워드 6세는 영국 교회당에서 모든 그림을 제거하라고 명령함으로써 그의 아버지 헨리 8세가 시작한 작업을 마무리한다.

1611년 9월 7일 - 페테르 파울 루벤스는 안트베르펜 대성당 제단에 올릴 <십자가에서 내림> 제단화 작업 을 의뢰받는다. 그의 이전 작품인 <십자가를 세움>과 더불어 이는 가톨릭주의를 향한 끊임없는 신봉을 시사한다.

디르크 반 델렌

<교회의 성상 파괴자들> (40~41쪽), 1630년, 캔버스에 유채, 50×67cm, 암스테르담, 레이크스 미술관

성상 파괴 운동이 벌어지고 약 한 세기가 지나서 그려진 이 그림은 성상 파괴자들이 교회에 난입해 조각상을 끌 어내리는 모습을 표현했다. 이 시기의 화가들은 주로 내 부가 깔끔한 개신교 교회당 을 묘사한 그림을 그렸다.

베로네세, 종교재판에 회부되다

1573년 7월 18일, 이탈리아 베네치아

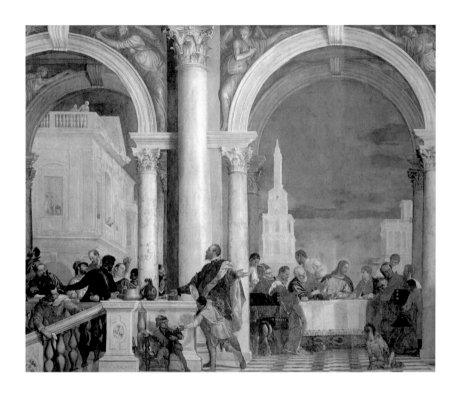

이 거대한 그림은 한 베네치아 수도원 식당에 걸릴 예정이었다. 밀라노에서 레오나르도 다빈치가 그린 유명한 프레스코 벽화에 이어 이 그림 또한 최후의 만찬 장면을 묘사할 목적이었다. 기존 <최후의 만찬>과 마찬가지로 이 그림에서도 기다란 식탁을 따라 앉은 예수와 그의 제자들을 화면과 평행하게 그리고 있다. 중간에 예수가 앉았고, 오른쪽으로 베드로가 보인다. 붉은 옷을 입고 식탁 맞은편에 앉아 불안한 얼굴을 하고 있는 인물이 유다다.

하지만 티치아노, 틴토레토와 더불어 당시 베네치아의 대표 화가였던 파올로 베로네세는 이 그림에 성경 이야기에 등장하지 않는 낯선 것들을 그려 넣었다. 레오

나르도의 작품에서 표현한 검소하고 소박한 방 대신 베로네세는 화려한 고대 건축물을 창안해 높이 솟은 아치를 세 개나 그렸다. 제자들 주변으로는 하인과 개, 난쟁이, 허리춤에 앵무새를 든 어릿광대를 그렸고 매우 기이하게도 두 명의 독일 군인도 그려 넣었다.

이렇듯 기존과 다른 그림 속 요소들은 당시 이단 낙인을 위해 더 많은 권한을 부여받았던 종교재판소의 눈을 피해 갈 수 없었다. 베로네세는 종교재판에서 자신의 그림에 대해 해명하게 된다.

파올로 베로네세

<레위 가의 향연>의 일부
(왼쪽), 1573년

"우리 화가들에게도 시인과 어릿광대들에게 허락된 자유가 있습니다."라고 그가 말했다. 그러자 재판관이 물었다. "독일 군인이나 어릿광대와 같은 인물을 그리라는 요청을 받았는가?" 그러자 베로네세는 대답한다. "아닙니다, 재판관님. 저는 그저 최고의 그림을 그리라고 요청받았을 뿐인데 화면이 너무 커서 많은 인물을 그려 넣으면 좋겠다고 생각했습니다."

베로네세는 3개월 동안 그림을 수정하도록 허락받았고, 이는 예외적으로 관대한 판결이었다. 하지만 그는 그림을 수정하는 대신 성경에서 조금 덜 중요한 장면인 <레위 가의 향연>으로 제목을 수정했다.

그 후 수십 년 동안 북부 유럽에서 성장한 개신교뿐 아니라 가톨릭 국가에서 지속한 반종교개혁은 종교적 주제를 다루는 화가들의 접근 방식을 점점 더 제약하는 결과를 낳았다.

핵심 인물

파올로 베로네세(1528~1588년), 이탈리아

주요 작품

파올로 베로네세, <레위 가의 향연>, 1573년, 베네치아, 아카데미아 미술관

파올로 베로네세

<레위 가의 향연>(44~45쪽),
1573년, 캔버스에 유채, 5.55
×12.8m, 베네치아, 아카데미아 미술관

종교재판에서 심문을 당한 베로네세는 작품 제목을 <최후의 만찬>에서 <레위 가의 향연>으로 바꿨다. 새로운 제목은 예수가 세리 등여러 죄인과 함께 저녁 식사를 했던 성경의 한 장면을 지칭한다.

관련 일화

1563년 12월 4일 - 종교개혁의 여파로 가톨릭 교리의 주요 문제점을 논했던 일련의 회의인 트리엔트 종교회의에서는 종교 미술이 순결하고 경건해야 한다고 규정했다. '알몸'이나 '음탕한' 그림이어선 안 되고, '특이한' 대상이 등장해도 안 된다고 정했다. 베로네세의 작품과 마찬가지로 미켈란젤로의 작품도 이러한 결정의 영향을 받게 된다. 시스티나 예배당에 그려진 <최후의 심판>에 등장하는 알몸은 이후 천 그림을 덧입게 되었다.

카라바조,
한 젊은이를 살해하다
1606년 5월 28일, 이탈리아 로마

1600년대 초반 젊은 미켈란젤로 메리시 다 카라바조는 굉장히 사실적이고 극적인 화법으로 세력가들의 사랑을 한 몸에 받은 로마에서 가장 유명한 화가였다. 카라바조는 그림에서 빛과 어둠의 대조를 활용한 극도의 명암법으로 밝은 빛줄기를 받은 인물을 어두운 배경과 대비해서 표현했다.

카라바조의 성격은 그의 작품처럼 어둡고 극적이었다. 동시대에 활동했던 한 작가는 다음과 같이 기록했다. "약 2주간의 작업을 끝내고 나면 어느 때처럼 두 달 동안 허리춤 한쪽엔 칼을 차고, 하인을 데리고 으스대며 다녔습니다. 여기저기 경기를 관람하러 다니다가 어딜 가든 시비가 붙고 싸움을 해댔죠. 그와 잘 지내기란 거의 불가능해 보였습니다."

카라바조는 길거리에서 소란을 피워 경찰들과도 자주 부딪혔고 허가받지 않은 총기를 소지하고 다니기도 했다. 한번은 그가 살던 집 천장에 구멍을 내 집주인이 고소하자 친구를 불러와 그녀의 집 창문에 돌을 던지기도 했다. 어떤 이들은 카라바조의 변덕스러운 행동의 원인이 그가 사용하던 물감으로 인한 납 중독 때문이라고도 했다. 대부분 사건이 생길 때마다 그의 후원자들이 개입해 문제를 해결했다. 그런데 1606년 5월 28일 카라바조는 칼싸움 도중 라누치오 토마소니라는 한 젊은이를 살해하게 된다. 당시 구체적인 상황은 알려지지 않았지만 미술사학자 앤드류 그레이엄 딕슨은 토마소니가 카라바조에게 모욕을 당해 복수하려고 결투를 신청했을 것이라고 말한다. 카라바조는 상대의 사타구니에 치명적인 상처를 낸 뒤 사형 선고가 두려워 로마에서 도주했다.

불법을 저지른 후에도 그의 그림 작업은 계속 이어졌다. 처음 도주한 곳인 나폴리에서 주요 작품 몇 점을 남기고 몰타로 거처를 옮겼다. 초반에는 몰타의 종교적 군인 사회인 몰타 기사단에게 존경을 받았지만 얼마 못 가 또 싸움에 말려들었고, 다시 도망자의 신세가 되어야 했다. 1610년에는 카라바조를 암살하려는 시도가 있었지만 실패로 돌아갔고, 곧 그는 살인 사건에 대한 사면을 받아 로마로 돌아가려던 참이었다. 하지만 서른아홉의 나이에 의문의 사건으로 사망한 그는 결국 다시는 로마 땅을 밟지 못했다.

미켈란젤로 메리시 다 카라바조

<골리앗의 머리를 든 다윗>, 1610년경, 캔버스에 유채, 125×101cm, 로마, 보르게세 미술관

그가 사망한 해에 그린 것으로 보이는 이 그림에서 목이 잘린 골리앗의 얼굴은 카라바조 자신의 얼굴을 모델로 했다. 동정하는 듯한 다윗의 표정을 통해 그는 자신의 범죄에 대해 관용을 호소한 것으로 학계는 판단했다.

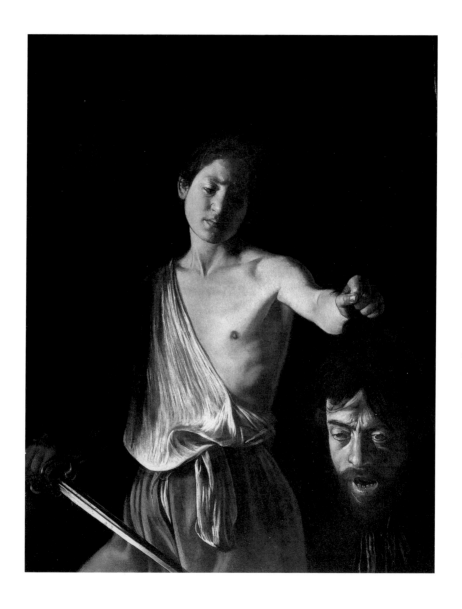

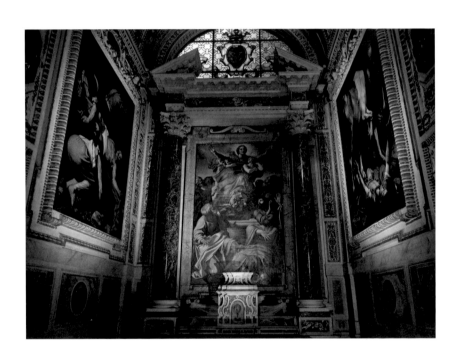

카라바조는 당대에 굉장한 명성을 떨쳤다. 하지만 그를 둘러싼 수많은 추문 때문에 바로 다음 세대 화가들에게 직접적인 영향을 미친 사람은 그의 경쟁자 안니발레 카라치였다. 무엇보다도 카라치는 많은 제자를 양성했던 반면 카라바조는 혼자 있길 좋아하는 비밀스러운 사람이었다. 하지만 후대 화가들이 카라바조의 작품성을 알아보면서 '카라바조파'가 형성되었고, 그만의 특징적인 화풍을 추종했다. 미술사학자 버나드 베렌슨은 다음과 같이 기록했다. "이탈리아 화가 가운데 미켈란젤로를 제외하고 카라바조만큼 영향력을 행사한 인물은 없었다."

안니발레 카라치와 미켈란젤로 메리시 다 카라바조

로마, 산타 마리아 델 포폴로 성당의 체라시 예배당

로마의 한 교회 내부에는 카라바조의 가장 유명한 작품 중 두 점이 생전 경쟁자던 카라치가 1610년경 그린 작품 양쪽으로 걸려 있다. 왼쪽에 보이는 작품이 <성 베드로의 십자가형>이고 오른쪽에 보이는 작품이 <성 바울의 개종>이다.

핵심 인물

미켈란젤로 메리시 다 카라바조(1571~1610년), 이탈리아

주요 작품

카라바조, <성 바울의 개종>, 1601년, 로마, 산타 마리아 델 포폴로 성당

카라바조, <성 베드로의 십자가형>, 1601년, 로마, 산타 마리아 델 포폴로 성당

카라바조, <일곱 가지 자비로운 행동>, 1607년, 나폴리, 피오 몬테 델라 미세리코르디아 성당

카라바조, <성 세례 요한의 머리를 받는 살로메>, 약 1609~1610년, 런던, 내셔널 갤러리

카라바조, <골리앗의 머리를 든 다윗>, 1610년경, 로마, 보르게세 미술관

관련 일화

1610년대 - 아르테미시아 젠틸레스키는 여성 최초로 피렌체의 명문 아카데미 델라르테 델 디세뇨의 회원이 되었다. 젠틸레스키는 유혈이 낭자한 그녀의 작품 <홀로페르네스의 목을 치는 유디트>(1614~1620년)를 통해 카라바조의 화풍을 가장 잘 표현한 화가 중 한 명으로 평가받는다.

아카데미프랑세즈가
설립되다
1648년 1월 20일, 프랑스 파리

이탈리아에서 르네상스 운동이 한창일 무렵 설립된 최초의 미술학교는 젊은 화가와 조각가들의 교육을 담당했다. 당시 미술학교는 중세 길드와 비슷한 형태로 운영되었고 구성원의 미술품을 독점적으로 공급해 이익을 취했다.

프랑스 왕립 회화 조각 아카데미는 1648년에 설립되었다. 당시 젊은 왕 루이 14세는 베르사유에 화려한 궁전을 짓고 있었는데 이 아카데미에서뿐만 아니라 많은 건축가, 음악가, 공예가들이 궁전 건축에 필요한 인력을 제공해야 했다. 아카데미를 설립한 이유에는 경제적·정치적인 목적도 있었다. 외국에서 수입한 재료나 외국 예술가들에 대한 의존도를 낮추어 프랑스의 재정적 어려움을 해결하고자 한 것이다.

1661년 루이 14세 정권에서 힘을 쥐고 있던 재무총감 장 밥티스트 콜베르가 아카데미의 총지휘를 맡게 되었다. 함께 아카데미를 운영하던 최초의 궁정화가 샤를 르 브룅은 1683년에 아카데미의 수장이 되었다. 이 역할을 맡은 르 브룅은 프랑스 미술 전반에 지대한 영향을 미치게 되었으며 실상 미술 교육, 화풍, 제작에 이르기까지 모든 부분을 좌지우지했다. 루이 14세가 프랑스 역사상 가장 위대한 화가라고 칭송했던 르 브룅의 화풍은 고전주의의 영향을 받은 풍부한 표현으로 프랑스 화풍의 기준이 되어 약 200년간 프랑스 미술 사조를 이끌었다.

아카데미가 프랑스 미술에 끼친 영향이 화가의 개별적 특성을 제약하고 점점 더 풍미가 사라져 후대에서는 부정적으로 평가받기도 했지만 아카데미 설립 덕분에 프랑스는 18세기 국제 미술 무대를 장악할 수 있었고, 비슷한 기능을 하는 기관들이 유럽 전역에 걸쳐 설립되는 계기를 마련했다.

샤를 르 브룅

거울의 방 천장화, 1681~ 1684년, 천장의 치장 벽토에 붙인 캔버스에 유채, 길이 73m

르 브룅은 왕립아카데미의 수장이던 자신의 권력을 이용해 베르사유 궁전 내부 거울의 방 천장화를 그리는 작업을 비롯한 명망 있는 작업은 모두 본인이 직접 맡았다. 그는 휘황찬란한 거울을 따라 올린 아치형 천장의 치장 벽토에 루이 14세가 적에게 승리하는 장면을 그림으로 묘사했다.

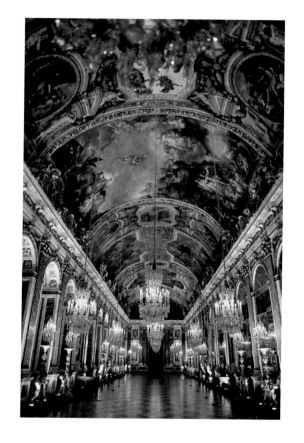

핵심 인물

샤를 르 브룅(1619~1690년), 프랑스

주요 작품

샤를 르 브룅, 베르사유 궁전 내부 거울의 방 천장화, 1681~1684년, 프랑스, 베르사유

관련 일화

1768년 12월 10일 - 런던에서 영국 왕립미술원이 설립되었다. 해외에서 인정받으며 활동하던 조슈아 레이놀즈와 토머스 게인즈버러 등의 화가들이 다른 영국 화가들에게 최고의 교육을 제공하기 위해 설립했다.

1793년 8월 8일 - 프랑스 왕립아카데미는 프랑스 혁명이 발발하자 폐지되었다. 이후 '왕립'이라는 단어를 빼고 재설립되었고, 1816년에 다른 아카데미들과 통합되어 미술아카데미가 되었다.

렘브란트,
파산을 선언하다
1656년 7월 14일, 네덜란드 암스테르담

앤디 워홀이 자신의 작업실을 두고 '팩토리'라고 칭하기 훨씬 전인 수 세기 이전의 화가들은 작업실을 운영해 굉장한 수익을 거두고자 노력했다. 네덜란드 황금시대라고 불리는 17세기 중반 렘브란트와 같은 화가들은 작업실에 열댓 명의 문하생을 두었다. 학생들을 가르치고 대가를 받았을 뿐 아니라 그들이 그린 작품에도 스승의 브랜드를 붙여 판매했다. 렘브란트의 자화상 중에도 그의 제자들이 그렸을 것으로 추정되는 작품이 있다.

렘브란트와 돈은 얽히고설킨 관계였다. 렘브란트의 전기는 그를 탐욕이 많았던 인물로 묘사하고 있다. 한 일화에 따르면, 제자들이 동전을 바닥에 풀로 붙여놓고 그것을 집으려 애쓰는 렘브란트의 모습을 지켜보곤 했다고 한다. 한창 잘나갈 때 렘브란트는 엄청난 재산을 모았을 것으로 보인다. 그에게 초상화를 의뢰하려는 고객은 넘쳐났지만 스스로 만족하기 전에는 그림을 넘겨주지 않는 그의 방식 때문에 작업실 문 앞에는 항상 그림을 찾으려는 사람들이 줄을 서 있었다. 또한 렘브란트는 그가 작업한 판화가 유럽 전역에 널리 알려졌을 정도로 엄청나게 성공을 거둔 판화가이기도 했다.

하지만 렘브란트는 버는 만큼 소비했다. 1639년 그는 암스테르담의 부촌인 요덴브레이스트라트에 거대한 집 한 채를 장만했다. 현재 이 건물은 렘브란트 하우스 미술관으로 사용되고 있다. 그는 공개 경매에서도 많은 돈을 썼고, 옛날 의복과 무기, 갑옷, 그리고 진기한 물품을 구매해 그림을 그릴 때 배경 소품으로 활용했다(다른 화가들에게 잘 빌려주기도 했다고 한다.). 무엇보다도 그는 다른 화가의 그림과 소묘를 사들이는 데 돈을 아끼지 않았고, 이를 두고 '화가들의 명망을 드높이기 위함'이라 말했다고 전해진다. 그는 또한 본인 작품의 값을 올리려는 목적으로 자신의 작품을 사들인 혐의를 받기도 했다.

1642년 아내가 사망한 후 그의 경제 상태는 악화일로로 접어들었고, 그와 불륜 관계였던 하인은 이혼 수당을 받기 위해 그를 고소했다. 1656년 7월 14일 렘브란트는 결국 재산권 포기 신청을 했고 그의 재산은 주로 그의 친구나 동료였던 채권자들에게 넘어갔다. 그의 수집품 중에는 로마 황제의 흉상이나 일본 무사의 갑옷

렘브란트 판 레인

<두 개의 원이 있는 자화상>, 약 1665~1669년, 캔버스에 유채, 114×94cm, 런던, 켄우드 하우스

렘브란트는 파산한 이후 사망하기 전까지 모델을 구하는 데 어려움이 있었기 때문에 주로 자화상을 그렸다. 벽에 그려진 두 원은 도구 없이도 완벽한 원을 그려서 자신의 재능을 증명했던 지오토의 일화를 참고한 것으로 보인다.

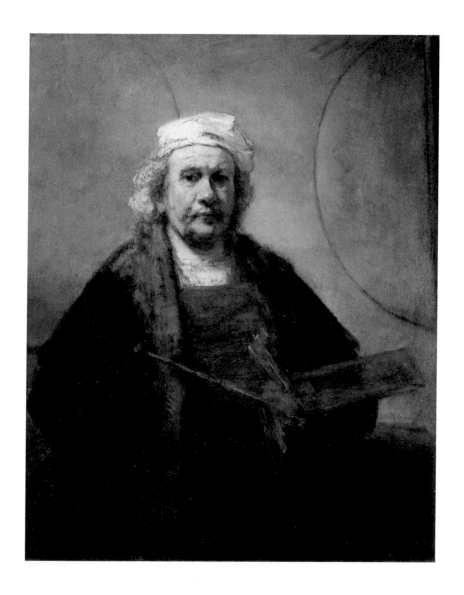

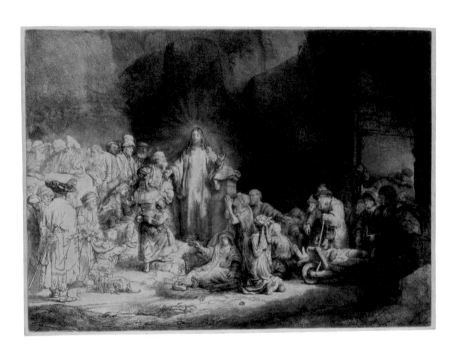

과 같이 희소성 있고 이국적인 물품들도 많았지만 빚을 다 갚기엔 역부족으로 그
는 자신의 집과 판화도 모두 처분하고 작은 집을 구해 거처를 옮겨야만 했다. 원래
살던 집이 저당 잡히는 것을 막기 위해 아들 이름으로 돌려놓으려 시도했지만 이
마저도 실패로 돌아갔고, 오히려 법이 바뀌는 구실을 제공하게 되는 등 렘브란트
는 개인적으로도 오명을 입게 되었다.

렘브란트는 죽는 날까지 작품 활동을 계속했지만 지역 화가 길드는 그에게서 작
품을 거래할 수 있는 자격을 박탈했다. 그의 새 부인과 아들은 규제를 피해 가려고
렘브란트를 직원으로 둔 회사를 설립해야 했다. 1669년 렘브란트가 사망한 후 극
빈자 묘지에 묻혔으나 이후 그의 유골은 도난당했고, 묘지도 망가지고 말았다.

핵심 인물

렘브란트 판 레인(1606~1669년), 네덜란드

주요 작품

렘브란트 판 레인, <그리스도의 설교-100굴덴 판화>, 1648년경, 미국 일리노이 주의 시카고 미술관 및
네덜란드 암스테르담의 레이크스 미술관 등에서 인쇄본을 소장하고 있다.

렘브란트 판 레인, <두 개의 원이 있는 자화상>, 약 1665~1669년, 런던, 켄우드 하우스

관련 일화

1642년 - 렘브란트는 그의 작품 중 가장 유명한 작품이 된 <야간 순찰>을 공개한다. 부관이 이끄는 민병
대의 부산한 모습을 잘 표현한 이 작품은 실제 크기의 인물들이 마치 캔버스에서 튀어나올 듯 생생한 묘
사로 렘브란트의 명성을 드높이는 계기가 되었으며, 젊은 네덜란드 공화국의 강력한 개인주의를 보여
주는 전형이 되었다.

1654년 10월 12일 - 네덜란드 델프트의 화약고 폭발로 해당 지역이 엄청난 피해를 입는다. 이 사고로 렘
브란트의 제자로 촉망받던 화가 카렐 파브리티우스가 사망하고, 그의 작품 대부분이 소실된다.

벨라스케스,
기사 작위를 받다

1659년 11월 27일, 스페인 마드리드

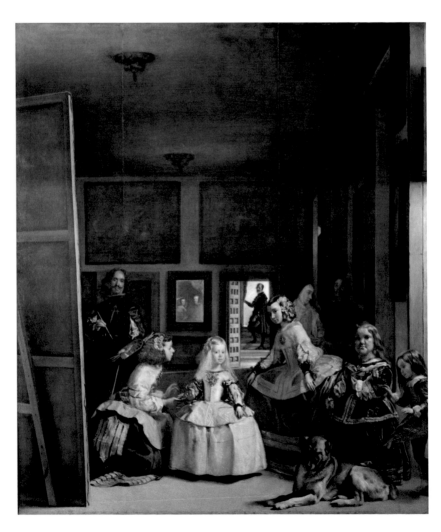

디에고 벨라스케스는 자신의 대작 <시녀들>에서 커다란 캔버스 앞에서 기다란 붓을 들고 선 자신의 모습을 묘사했다. 많은 학자가 이 복잡한 그림을 두고 명쾌한 해석을 내놓기 위해 노력했다. 방 뒤편의 거울로는 벨라스케스를 아낌없이 후원했던 스페인의 왕 펠리페 4세와 왕비의 얼굴이 보인다. 많은 이들이 벨라스케스가 관람자의 위치에 서서 왕실 부부의 초상화를 그리는 모습을 묘사했다고 생각하지만 사실상 그림의 초점은 가운데서 빛을 받는 공주에게 맞춰져 있다.

두 가지 사항에 관해서는 좀 더 명확한 해석이 가능하다. 벨라스케스는 허리춤에 열쇠 꾸러미를 차고 있다. 변변치 않은 집안 출신인 그는 미술을 사랑하는 왕의 신뢰를 받고 심지어 왕의 절친한 친구임을 자처했다(티치아노와 카를 5세의 관계처럼 말이다. 35쪽 참조). 그는 궁정관리자라는 높은 자리에까지 올라 넓은 궁궐의 세세한 부분까지 관리하느라 그림을 그릴 시간이 부족했을 정도다. 두 번째는 작품이 완성된 후 몇 년이 지나고 덧그려진 것인데, 벨라스케스의 가슴 쪽에 그려져 있는 산티아고 기사단의 붉은 십자가다. 이 십자가는 기사단 의회의 승인을 받아야만 수여받을 수 있는 명예의 상징인데 화가라는 모호한 신분(공예가에게는 허락되지 않았다.)과 벨라스케스의 집안 내력(기사 작위를 받으려면 선대의 신분도 중요했는데, 그의 조상 중에는 상인도 있었다.) 때문에 승인을 받지 못했다. 의회는 벨라스케스의 요청을 거부하기 위해 8개월 동안 148명을 만나 면담했다고 한다.

하지만 펠리페 4세는 벨라스케스가 기사 작위를 받도록 교황에게 특별 허가를 내려달라고 요청했고, 결국 1659년 11월 27일 기사 작위를 받게 된다. 전통에 따르면 1660년 벨라스케스가 사망한 후 왕이 직접 그림 속 궁정화가의 가슴에 붉은 십자가를 그려 넣는 게 맞지만, 벨라스케스는 죽기 전 자신이 직접 붉은 십자가를 그려 넣었다고 한다.

디에고 벨라스케스

<시녀들>, 1656년, 캔버스에 유채, 318×276cm, 마드리드, 프라도 미술관

시녀들이라는 제목은 그림 중심부에서 어린 마르가리타 공주를 수행 중인 두 하녀를 지칭한다.

핵심 인물
디에고 벨라스케스(1599~1660년), 스페인

주요 작품
디에고 벨라스케스, <시녀들>, 1656년, 마드리드, 프라도 미술관

관련 일화
1814년 - 영국 귀족 윌리엄 뱅케스는 마드리드에서 <시녀들>의 원본 스케치로 보이는 그림을 사서 영국 남부 지역의 도싯 주 킹스턴 레이시로 가져갔다. 학계에서는 오래도록 그것을 모조품이라 여겼지만 현재 일부 학자들은 그 스케치를 벨라스케스의 원본 스케치로 보고 있다.

호가스 법령,
판화가의 저작권을 보호하다
1735년 6월 25일, 영국 런던

1730년대 초반 윌리엄 호가스는 영국에서 가장 성공한 화가 중 한 명이었다. 그는 대중의 삶과 선정적인 주제를 다루는 예리한 통찰력으로 판화를 제작해 이름을 알리기 시작했다.

1732년 호가스의 명성은 <매춘부의 편력>을 공개하면서 새로운 국면에 접어들었다. 1731년에 제작된 여섯 개의 판화 시리즈(현재 유실됨) 중 하나인 이 작품은 도덕적으로 타락한 젊은 시골 처녀를 묘사했는데, 판화를 찍어낸 인쇄본은 상업적으로도 어마어마한 성공을 거두었고, 다음 작품인 <탕아의 편력>도 계속해서 성공을 거두었다.

대부분의 화가는 그림을 그린 후 전문가에게 판화 제작을 맡겨두지만 호가스는 판화 작업부터 인쇄, 마케팅, 판매에 이르기까지 전 과정에 직접 관여했다. 이전까지만 해도 작품의 상업화에 이토록 개입하는 화가는 없었다. 하지만 호가스가 간섭할 수 없었던 부분이 한 가지 있었으니, 바로 부도덕한 업자들이 불법 복제본을 팔아 엄청난 이득을 취하는 행태였다.

영국 국회는 1710년에 최초로 현대적인 저작권법을 통과시켜 작가들이 자신의 작품에 대한 권한을 갖고 복제를 막을 수 있도록 했는데, 이는 서적에만 국한된 법이었다. 호가스와 동료들은 국회에 압력을 넣어 판화 저작권법을 통과시켰고, 1735년 호가스 법령이라 불리는 법이 통과되었다. 시각적 작업물에 관한 최초의 법으로 판화의 저작권만을 보호했던 이 법은 이후 회화, 조각 등의 예술 작품으로 범위를 넓히게 되었다.

호가스 법령은 예술가가 자기 작업물의 소유권을 갖도록 법으로 정했으며, 이 법령의 본질은 오늘날까지도 여러 국가에서 정하는 그림 제작자의 저작권을 규정하고 있다. 호가스 법령은 또한 왕실이나 교회에서만 그림을 즐기던 시대가 아닌 일반 대중들도 널리 그림을 즐겼던 시대를 상징적으로 보여주기도 한다.

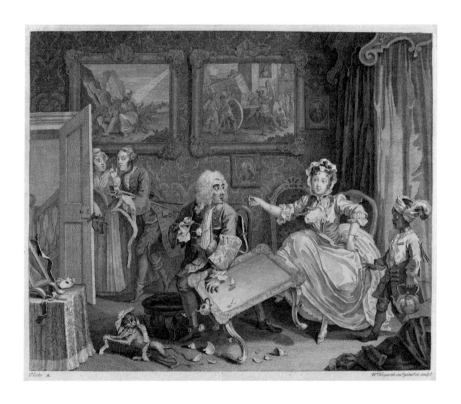

핵심 인물

윌리엄 호가스(1697~1764년), 영국

주요 작품

윌리엄 호가스, <매춘부의 편력>, 1731~1732년, 런던 소재 영국 박물관 등 많은 미술관에서 인쇄본을 소
장하고 있다.

윌리엄 호가스, <탕아의 편력>, 1732~1734년, 영국 런던의 존 손 경 박물관에서 원본 그림을 소장하고 있
고, 세계 여러 미술관에서 인쇄본을 소장하고 있다.

관련 일화

1733년 3월 - 호가스는 런던 뉴게이트 교도소에 수감되어 사형 집행을 기다리던 사라 말콤을 방문한다.
말콤 자신은 부인했지만 그녀는 한 고령의 미망인과 그 집에 있던 두 하인을 잔인하게 살해하고 강도질
을 한 혐의로 복역 중이었다. 호가스는 그녀의 모습을 그려 판화로 제작했고, 말콤 살인 사건에 관심이
많던 대중들의 호기심을 채웠다. 그리고 며칠 후 그녀의 사형이 집행되었다.

다비드,
혁명가 마라의 암살 현장을 그리다
1793년 7월 14일, 프랑스 파리

프랑스 혁명을 이끈 장 폴 마라가 욕조에서 암살되기 하루 전날 그의 친구이자 지지자였던 자크 루이 다비드가 마라의 집을 찾았다.

프랑스 혁명 이전부터 다비드는 프랑스에서 가장 저명한 화가로서 입지를 다졌다. <호라티우스 형제의 맹세>(1784년)와 같은 다비드의 웅장한 역사화는 18세기 섬세하고 장식성이 강한 로코코 양식에서 좀 더 엄숙하면서 진지한 양식으로 전환되는 데 기점 역할을 했다. 혁명 초기부터 혁명을 지지했던 다비드는 군주제를 전복시킨 이후 국민공회(프랑스 혁명의 최종 단계에서 구성된 의회-옮긴이)의 당원이 되어 왕의 처형에 찬성표를 던졌다. 프랑스 제1공화국이 지배하던 짧은 기간 동안 다비드는 실상 프랑스 미술에 무한한 영향력을 행사했고, 마라의 장례식과 같은 공식 행사를 책임지고 주최하기도 했다.

7월 12일 다비드가 마라의 집을 찾았을 때 마라의 건강 상태는 매우 나빠 보였다. '민중의 친구'라고 불리던 급진적 성향의 기자 마라는 피부 상태마저 좋지 않아 욕조에 약물을 풀어 휴식을 취하고 있었다. 다비드는 훗날 "그의 상태를 보고 깜짝 놀랐다."라고 기록했다. 그리고 다음과 같이 적었다. "욕조 옆에는 나무 상자가 있었고 그 위에 종이와 잉크통이 놓여 있었다. 마라는 한쪽 팔을 욕조 바깥으로 뻗어 민중을 구제할 방법에 관한 자신의 마지막 생각을 기록하고 있었다."

마라는 다음 날 유명을 달리했다. 샤를로트 코르데라는 젊은 여성의 칼에 찔려 욕조에 앉은 채로 사망한 것이었다. 코르데는 인터뷰 약속을 잡은 후 그의 집에 들어왔지만 사실 그녀는 프랑스를 장악한 정치 테러 움직임이 모두 마라의 탓이라고 여겼다. 다비드는 마라가 살해당한 직후 한 손으로는 펜을 쥐고 다른 한 손에는 코르데의 편지를 쥔 채로 고꾸라진 모습을 그림으로 그렸다. 마라를 순교자로 묘사해 더욱 많은 시민이 혁명에 동참하도록 충격요법을 쓴 것이다. 작품의 전반적인 분위기는 차분해 보이지만 이 그림은 빠르게 제작된 것이다. 마라가 암살당한 다음 날, 국민공회의 한 당원이 다비드에게 "우리 모두에게 마라를 되돌리라."라고 부탁한 것이다. 다비드는 이 작품을 10월에 완성해 프랑스 전역에 복제본을 퍼뜨렸다. 다비드는 작품을 선보이던 날 다음과 같이 말했다.

자크 루이 다비드

<마라의 죽음>, 1793년, 캔버스에 유채, 165×128cm, 브뤼셀, 벨기에 왕립미술관

프랑스 혁명 당시 다비드의 제자들은 이 그림의 복제본을 그려 민중들에게 널리 퍼뜨렸다. 원본은 로베스피에르가 처형당한 후 다시 다비드의 손에 들어갔고, 훗날 그의 가족이 브뤼셀에 있는 벨기에 왕립미술관에 기증했다.

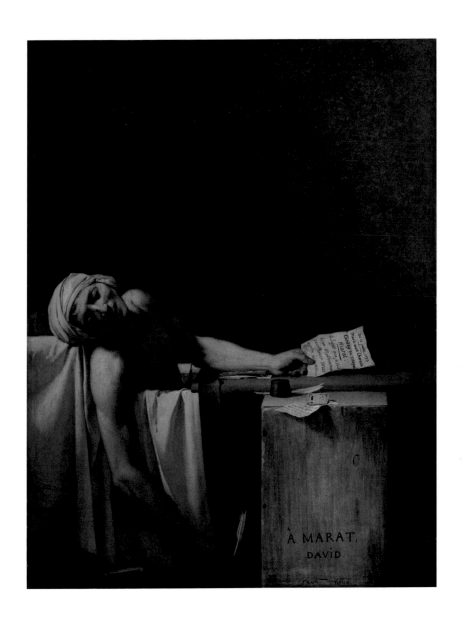

시민 여러분, 민중들이 그들의 친구를 위해 또다시 부르짖었습니다. 그들의 고적한 목소리가 들렸습니다. 다비드, 붓을 집어 들고 마라를 위해 복수해주세요…… 저는 민중의 목소리를 들었고, 순종했습니다.

　　정치적인 사건에 긴밀히 연루되어 사건의 장면들을 거의 실시간으로 그려냈던 다비드는 화가로서 새로운 길을 열기도 했지만 위험에 직면하기도 했다. 자코뱅(프랑스 혁명의 과격 공화주의자-옮긴이) 지도자 막시밀리앙 드 로베스피에르와 친밀한 관계를 유지했던 다비드는 1794년 로베스피에르가 처형당한 후 체포되어 잠시 투옥되었다. 이후 나폴레옹의 통치하에서 다시 그림을 그리기 시작한 그는 나폴레옹의 영웅적인 모습을 잘 표현한 초상화를 남기기도 했다. 하지만 1815년 군주제가 다시 복구되면서 브뤼셀로 도피해 남은 생애 동안 자진해서 유배 생활을 했다. 마라의 그림도 숨겨져 있다가 19세기 후반 브뤼셀에서 전시되면서 다시 명성을 되찾게 되었다.

자크 루이 다비드

<알프스 산맥을 넘는 나폴레옹>, 1800년, 캔버스에 유채, 261×221cm, 뤼에유말메종, 말메종 성

다비드는 나폴레옹의 새 정권을 위해 계속해서 그림을 그렸으며, 새로운 황제의 업적을 선전하는 초상화를 남겼다.

핵심 인물

자크 루이 다비드(1748~1825년), 프랑스

주요 작품

자크 루이 다비드, <호라티우스 형제의 맹세>, 1784년, 파리, 루브르 박물관

자크 루이 다비드, <마라의 죽음>, 1793년, 브뤼셀, 벨기에 왕립미술관

자크 루이 다비드, <알프스 산맥을 넘는 나폴레옹>, 1800년, 뤼에유말메종, 말메종 성

관련 일화

1830년 10월 21일 - 외젠 들라크루아는 그의 형에게 보낸 서신에서 자유를 상징하는 한 여인이 프랑스인들을 이끌고 장벽을 넘는 그림을 그리기 시작했다고 썼다. <민중을 이끄는 자유의 여신>은 프랑스 공화국의 상징이 되었으며, 샤를 10세의 실각을 기념했다. 들라크루아는 다음과 같이 기록했다. "나는 조국을 위해 직접 싸우지 못했지만 조국을 위해 그림을 그리겠습니다."

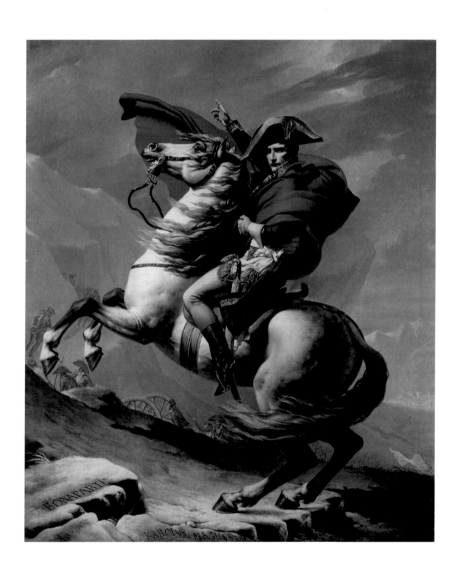

루브르 왕궁, 박물관으로 변신하다

1793년 8월 10일, 프랑스 파리

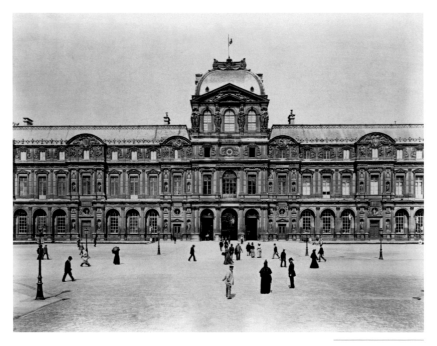

루브르 박물관의 외관

파리, 사진, 1890년

요새였던 루브르는 점차 왕궁의 모습으로 변모했지만 17세기 후반 루이 14세가 베르사유 궁전으로 거처를 옮기면서 특별한 목적 없이 남게 되었다. 이후 100년간은 왕립 회화 조각 아카데미와 같은 단체가 이 건물을 사용하거나 일부 유명한 예술가들이 루브르에서 거주하는 혜택을 누리기도 했다. 가끔은 이곳에서 왕실 예술품 전시회가 열리기도 했는데, 다양한 분야의 인사들은 1759년 런던에서 문을 연 영국 박물관처럼 루브르도 영구적인 박물관으로 개조할 것을 제안했다.

프랑스 혁명으로 왕가를 몰아낸 후 기회가 왔다. 1792년 8월 10일 루이 16세가 체포되면서 레오나르도 다빈치의 <모나리자>와 같은 대작을 비롯한 왕실의 소장품은 민중의 자산이 되었다. 그렇게 1년 후 루브르 박물관은 대중에게 문을 열었고, 왕족의 요새는 모든 이를 위한 민주적인 자산으로 변모했다.

관람을 하려면 따로 신청해야 했던 과거 박물관의 방식과 달리 루브르는 모두에게 열린 공간이었다. 루브르는 곧 누구나 무료로 즐길 수 있는 대중적인 공간이 되었다. 에밀 졸라의 소설 『목로주점』(1877년)에는 방종한 노동자 계급인 인물들이 루브르 박물관을 구경하면서 예술품들을 비웃고 농담을 주고받는 장면이 나온다.

이 박물관은 인상주의 화가 에두아르 마네를 비롯한 많은 화가에게 소중한 공간이었다. 에드가 드가는 이곳에서 많은 시간을 보내며 과거의 대작들을 직접 보고 배웠다.

위베르 로베르

<루브르 대회랑(그랑드 갤러리) 보수 계획>, 1796년, 캔버스에 유채, 115×145cm, 파리, 루브르 박물관

로베르는 루브르 박물관 개관위원회의 구성원이었다. 그는 미래 루브르 박물관의 화려한 모습뿐 아니라 폐허가 된 모습도 상상해서 그린 여러 작품을 남겼다.

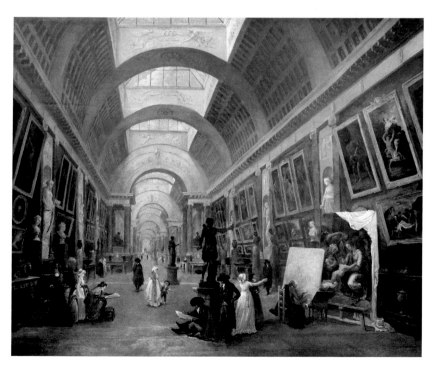

루브르 박물관이 문을 열고 처음 몇십 년간은 프랑스 군대가 유럽 전역을 휩쓸고 다닌 덕에 소장품이 빠르게 늘어났다. 나폴레옹은 이탈리아를 비롯해 자신이 점령한 국가들에게 귀중한 예술품을 파리로 보내라고 명령했다. 나폴레옹 정권은 그렇게 손에 넣게 된 전리품을 들고 거리에서 행진한 후 모두 루브르로 보냈고, 당시 그곳은 나폴레옹 박물관으로 불렸다. 나폴레옹의 군대가 패한 후 예술품들은 모두 원주인에게로 돌아갔지만 파올로 베로네세가 그린 <가나의 혼인잔치>(1563년)는 배로 돌려보내기에는 너무 커서 루이 14세의 궁정화가였던 샤를 르 브룅의 그림과 맞교환했다. 이후 점점 더 소장품이 늘면서 현재 루브르는 세계에서 방문객이 가장 많은 최고 명성의 박물관이 되었다.

신원 미상의 조각가

<벨베데레의 아폴론>, 약 120~140년경, 대리석, 높이 224cm, 로마, 바티칸 박물관

나폴레옹의 군대는 로마를 침략했을 때 이 조각상을 훔쳐와 1798년부터 루브르 박물관에 전시했다. 1815년 나폴레옹이 몰락한 후에야 다시 바티칸으로 돌아갈 수 있었다.

핵심 인물

자크 루이 다비드(1748~1825년), 프랑스

위베르 로베르(1733~1808년), 프랑스

주요 작품

신원 미상의 조각가, <벨베데레의 아폴론>, 약 120~140년경, 로마, 바티칸 박물관

레오나르도 다빈치, <모나리자>, 약 1503~1519년, 파리, 루브르 박물관

관련 일화

1759년 1월 15일 - 런던에서 영국 박물관이 문을 열었는데 이곳은 한스 슬론 경의 진귀한 수집품을 기반으로 전시를 시작했다.

1988년 10월 15일 - I. M. 페이가 디자인한 유리 피라미드 아래에 새로운 박물관 입구를 건축하는 작업이 시작되었다.

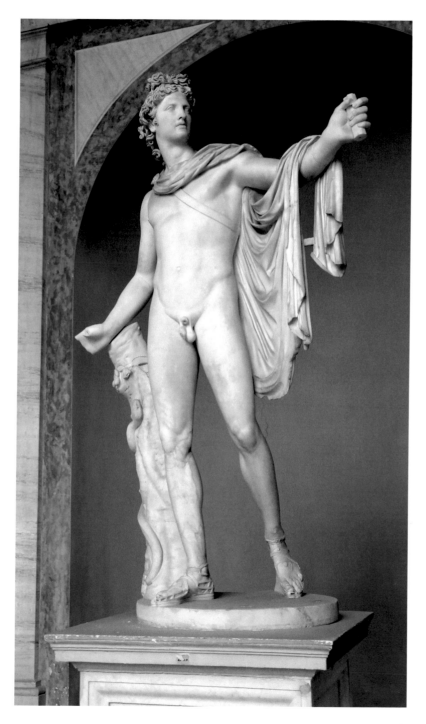

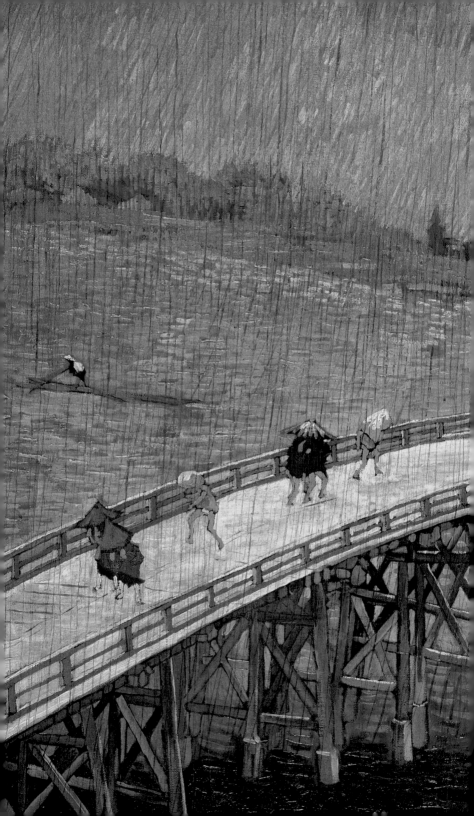

19세기

화가들은 자연을 이해하고 사랑한다. 그리고 우리에게 자연을 보는 방법을 알려준다.

빈센트 반 고흐, 1874년

파르테논 대리석,
영국 박물관에 전시되다

1816년 가을, 영국 런던

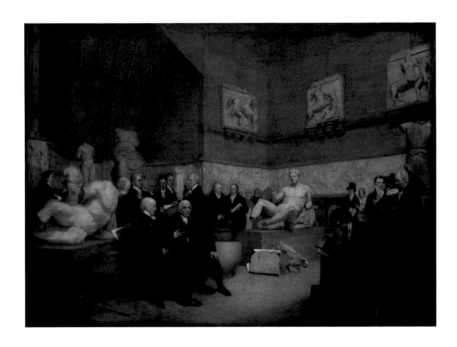

1801년 엘긴 경 토마스 브루스는 당시 아테네를 지배하던 오스만제국에게 고대 파르테논 신전을 장식한 대리석 조각과 주물, 그림 등을 가져가도 좋다는 허가를 받았다. 기원전 5세기부터 시작해 아테네 문명이 절정에 다다른 시기에 제작된 예술품들은 조각 기술과 구성 면에서 수 세기 동안 최고로 여겨졌다.

엘긴 경은 오스만제국이 허락했으니 조각품을 원래 자리에서 떼어내 가져가도 된다는 의미로 해석했다. 곧 그는 자신의 계획을 실행에 옮겼고, 많은 양의 파르테논 대리석을 배에 싣고 영국으로 향했다. 스코틀랜드에 있는 자신의 집을 꾸미기 위해서였다. 이러한 행위가 합법인지는 오랫동안 의문으로 남아 있었다. 한 영국 여행객은 당시 예술품을 떼어내는 일에 참여한 노동자들이 "꼭 이렇게 해야만 하는지 하나같이 입을 모아 걱정했다."라고 기록했다. 이 문제는 영국에서도 큰 논란거리가 되었고, 영국 시인 조지 고든 바이런 경은 기념물 훼손죄로 엘긴 경을 고소하기도 했다.

이 작업을 수행하는 데 7만 파운드를 들인 엘긴 경은 그 돈을 회수하기 위해 영국 정부에 조각품을 팔겠다고 제안했다. 1816년 6월 영국 의회는 이 문제를 논의한 끝에 엘긴 경의 무죄를 입증했고, 82대 30이라는 투표 결과에 따라 예술품을 구매해 영국 박물관에 두기로 했다. 대중의 의견도 더욱 긍정적으로 변했고, 시인 존 키츠와 윌리엄 워즈워스가 조각들을 직접 보고 감명을 받는 등 당시 박물관 전시는 반향을 일으켰고 방문객 수는 기록적이었다.

파르테논 대리석이 런던에 도착했을 때는 고대 유물에 대한 대중의 관심이 굉장히 뜨거울 때였다. 덕분에 이미 수십 년 전부터 발달해온 신고전주의가 더욱 힘을 얻었고, 런던과 에든버러 등지의 공공건축물도 그리스와 로마 양식을 본떠 지어졌으며, 1823년 재건이 시작된 현재의 영국 박물관 또한 그러한 예술 사조의 영향을 받았다.

아치볼드 아처

<1819년 엘긴 대리석 전시실>, 1819년, 캔버스에 유채, 94×133cm, 런던, 영국 박물관

박물관 재건 중에 영국에 도착한 파르테논 대리석들은 그림과 같이 임시 전시실에 전시되었다. 현재 이 작품들은 1939년에 완공된 특별관인 듀빈 갤러리에 전시되어 있다.

핵심 인물

페이디아스(기원전 5세기), 그리스 - 영향력 있는 그리스 예술가로서 파르테논 대리석 제작을 맡았던 것으로 추정된다.

주요 작품

페이디아스(추정), 파르테논 대리석, 기원전 5세기, 런던, 영국 박물관

관련 일화

1506년 2월 - 교황은 미켈란젤로와 몇몇 예술가를 로마로 보내 로마의 한 포도밭에서 발굴된 <라오콘과 그의 아들들>을 관찰하고 오도록 했다. 이 작품은 미켈란젤로의 조각을 비롯한 르네상스 예술에 지대한 영향을 미쳤다.

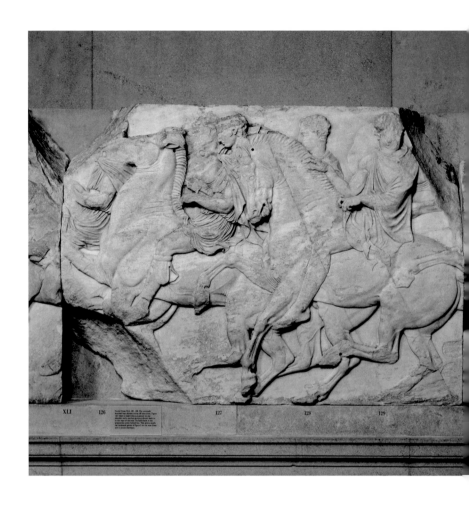

페이디아스(추정)

파르테논(또는 엘긴) 대리석
내부 이오니아식 프리즈의
일부, 기원전 5세기경, 대리
석, 측정 기준에 따라 치수는
가변적, 런던, 영국 박물관

파르테논의 대리석 중 절반
정도가 영국에 있고, 나머지
는 아테네의 새로 지은 박물
관에서 소장하고 있다. 그리
스 정부는 대리석을 한곳에
모으기 위해서는 영국이 대
리석을 반환해야 한다고 오
랜 시간 요구해왔다.

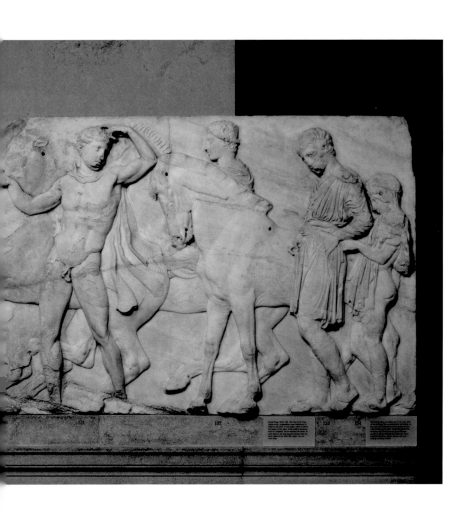

윌리엄 블레이크,
벼룩 유령을 보다

1819년, 영국 런던

19세기 초 런던 사람들이 영적 세계에 많은 관심을 기울일 때 시인 겸 화가 윌리엄 블레이크는 기괴하고 환상적인 작품을 통해 명성을 쌓았다.

당시 점성술을 배우던 존 발리는 어릴 때부터 환상을 보았다고 주장하던 블레이크에게 관심을 보였다. 두 사람은 발리의 집에서 늦은 밤까지 잠도 자지 않고 교령회(산 사람들이 죽은 이의 혼령과 교류를 시도하는 모임-옮긴이)를 열었다. 발리는 역사 속 인물을 소환하려고 시도했고, 블레이크는 마치 혼령이 자신의 눈앞에 서 있기라도 하듯 혼의 형상을 그려냈다.

<벼룩 유령>은 작고 악마처럼 생긴 반인반수의 형상을 강렬하게 표현한 작품으로 발리의 방에 불시에 나타난 혼령의 모습을 그린 것이다. 발리는 블레이크의 전기 작가에게 이 그림의 기원을 다음과 같이 묘사했다.

어느 날 저녁 내가 블레이크를 불렀는데, 그의 표정이 평소보다 상기되어 있었다. 그는 굉장한 것을 보았다고 말했다. 바로 벼룩 유령 말이다! 나는 물었다. "그래서 그 유령을 그렸나?" 그러자 그가 대답했다. "아니, 사실 그리지는 못했네. 하지만 다시 나타난다면 꼭 그리고 말걸세!" 그리고 블레이크는 방 한쪽 편을 뚫어지게 보더니 "유령이 왔네. 어서 도구들을 줘봐. 난 계속 그를 보고 있어야 해. 그가 바로 저기 있어! 징그러운 혀를 날름거리며 손에는 피를 담은 컵을 들고 있군. 온몸은 녹색과 금빛이 나는 비늘로 덮여 있다네."라고 말하면서 그림을 그렸다.

존 발리는 또 다른 친구에게 "벼룩 유령은 피에 매우 굶주린 인간들의 영혼에는 벼룩들이 산다고 말했다네."라고 전하기도 했다.

블레이크는 매우 개인적인 감정으로 가득 찬 그림들을 그려 낭만주의 운동에서 핵심적인 역할을 했다. 그의 작품은 후대에 폴 내시나 그레이엄 서덜랜드와 같이 시대를 앞서간 영국 화가들에게 영감을 주었을 뿐 아니라 20세기 대중 영화, 음악, 만화와 소설 등에도 지대한 영향을 미쳤다.

윌리엄 블레이크

<벼룩 유령>, 약 1819~1820년, 나무판에 템페라와 금박, 21.4×16.2cm, 런던, 테이트 브리튼 갤러리

이 그림은 블레이크의 판화나 수채화 작품처럼 매우 작은 크기이며, 밝은 부분은 금박으로 처리했다.

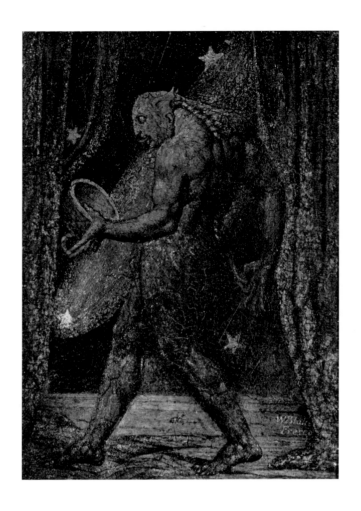

핵심 인물

윌리엄 블레이크(1757~1827년), 영국

주요 작품

윌리엄 블레이크, <벼룩 유령>, 약 1819~1820년, 런던, 테이트 브리튼 갤러리

관련 일화

약 1819~1823년 - 한때 스페인 궁정화가로 가장 잘나가던 프란시스코 드 고야는 말년에 시골 마을의 초
라한 집에서 홀로 지내며 심신의 고통을 견뎌야 했다. 그는 집 내부 벽에 악마의 환영을 그렸는데, 이 작
품들은 <검은 그림>으로 잘 알려져 있다. 고야는 생전에 이 그림을 공개하지 않았고, 그가 죽고 나서야
집 안에서 발견되었다.

컨스터블, 금메달을 수상하다

1825년 1월 20일, 프랑스 파리

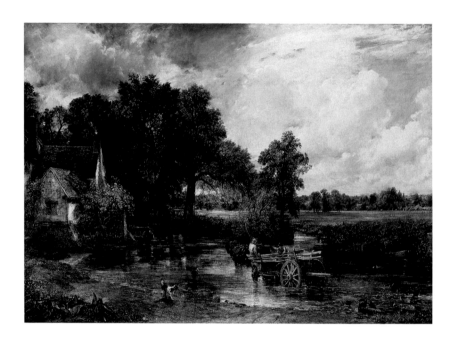

1824년 이미 40대에 접어든 존 컨스터블은 화가로서는 뒤늦게 성공 가도에 오르기 시작했다. 그의 경쟁자인 조지프 말로드 윌리엄 터너는 어린 시절부터 영재의 면모를 드러내 20대 초반에 왕립미술원의 회원이 되었지만 컨스터블의 작품은 영국에서 찬사를 받지 못했다.

컨스터블과 터너는 낭만주의 회화의 선구자 역할을 했다. 컨스터블은 과거 세대의 화가들처럼 풍경을 단순히 어떤 역사나 신화적 사건의 배경으로 삼지도 않았고, 중요한 도시나 건축물만을 그리지도 않았다. 영국 동부 지역의 서퍽 주 출신이었던 그는 지역의 일상적 풍경을 주로 그렸다. 그는 구름의 움직임이나 날씨처럼 자연의 모습과 시골 풍경을 세세히 관찰하고 그대로 그려내는 데 초점을 두었다.

1819년 자신의 첫 번째 대작을 판매한 컨스터블은 왕립미술원의 준회원으로 선출되기도 했다. 그 후 몇 년간 그는 캔버스의 가로 넓이가 약 2미터에 이르는 자신의 주요 작품들을 매년 개최되는 미술원 전시회에 출품했다. 1821년에는 그의 작품 중 가장 유명한 <건초 마차>를 출품한다. 당시 영국을 방문해 그 작품을 본 프

존 컨스터블

<건초 마차>, 1821년, 캔버스에 유채, 130×185cm, 런던, 내셔널 갤러리

이 작품 속에서는 컨스터블의 아버지가 소유했던 플랫포드 제분소의 모습이 보인다. 영국 서퍽 주에 있는 이 작은 집은 오늘날까지도 남아 있다.

랑스 낭만주의 화가 테오도르 제리코는 파리로 돌아가 극찬을 아끼지 않았다. 이후 한 딜러가 <건초 마차>를 사서 1824년 파리 살롱전에 출품했고, 그곳에서 역시 찬사를 받은 이 작품은 프랑스 왕이 수여하는 금메달을 받게 된다.

컨스터블은 단 한 번도 영국 땅을 떠나본 적이 없었지만 자국 사람들보다 프랑스인들이 그의 그림을 더욱 사랑했고, 영국에서보다 해외에서 더 많은 작품이 팔렸다. <건초 마차>의 지대한 영향을 받은 화가 중 한 명인 외젠 들라크루아는 <건초 마차>를 보고 자신의 대작인 <키오스 섬의 학살>의 일부를 수정했다. 그가 특히 감명받은 부분은 컨스터블이 빛의 상태와 주변의 느낌에 따라 색채를 다양하게 사용한 점이었다.

컨스터블이 프랑스 회화에 미친 영향은 실로 엄청났다. 그 후로 수십 년 동안 프랑스 미술은 장 밥티스트 카미유 코로의 사실주의 그림에서처럼 평범한 일상을 그려내는 새로운 화풍을 띠었다. 컨스터블과 터너는 또한 인상주의 화가들에게도 크게 영향을 주었는데, 그중에는 1870년대에 런던에서 두 화가의 작품을 보았던 클로드 모네와 카미유 피사로도 있었다. 컨스터블처럼 인상주의 화가들은 자신들의 눈앞에 보이는 세계를 그대로 그림에 담아내는 데 관심을 두었다.

물론 영국에서도 컨스터블의 명성은 점차 높아졌다. 최근 한 조사에서 영국인들이 좋아하는 그림 중 <건초 마차>가 두 번째로 뽑혔다. 이번에도 컨스터블을 누른 화가는 그의 영원한 강적 터너였다.

핵심 인물

존 컨스터블(1776~1837년), 영국

조지프 말로드 윌리엄 터너(1775~1851년), 영국

테오도르 제리코(1791~1824년), 프랑스

외젠 들라크루아(1798~1863년), 프랑스

주요 작품

존 컨스터블, <건초 마차>, 1821년, 런던, 내셔널 갤러리

외젠 들라크루아, <키오스 섬의 학살>, 1824년, 파리, 루브르 박물관

관련 일화

1832년 - J. M. W. 터너는 런던에서 해마다 열린 왕립미술관의 '여름 전시' 개회 전날, 화가가 출품작을 손질하는 것이 허락된 틈을 타 자신의 작품에 손을 댔다. 컨스터블의 <워털루 다리의 개통>은 미묘한 색채의 구성을 자랑했지만, 터너는 자신의 그림 속 바다 풍경에 빨간 부표 하나를 그려 넣어 관람객의 눈길을 끌고자 했다.

다게르,
다게레오타입을 공개하다
1839년 1월 7일, 프랑스 파리

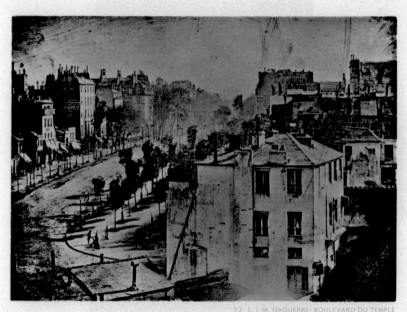

22 L. J. M. DAGUERRE: BOULEVARD DU TEMPLE

처음으로 카메라를 사용해 눈에 보이는 모습을 사진에 담아내기 시작한 사람은 사진사들이 아니었다. 과거 화가들은 수 세기 동안 렌즈로 투영한 상을 어두운 방이나 상자 속에서 볼 수 있는 암상자(초창기의 카메라-옮긴이)를 사용했다. 어떤 미술사가는 카라바조나 요하네스 페르메이르처럼 유명한 화가들도 그림을 그릴 때 비밀리에 그런 기기를 사용했고, 덕분에 '사진처럼' 실제와 매우 유사한 작품들을 남길 수 있었다고 말한다.

투시도법을 활용해 그림을 그리는 방식도 암상자만큼이나 유용했지만 이 방법도 어쨌든 물감이나 잉크를 사용해 그림을 그려야만 했다. 그래서 1830년대 초반에는 카메라에 투영된 상을 영구적으로 고정할 방법을 찾기 위해 전 세계가 열을

루이 다게르

<탕플대로의 광경>, 1838/
1839년, 다게레오타입

이 작품은 사람들의 모습이 등장하는 가장 초기 사진이다. 장면 속 구두닦이와 그의 고객은 사진이 현상되는 데 필요한 노출 시간 동안 같은 자리에 있었기에 사진에 담길 수 있었다.

올리고 있었다.

당시 독창적으로 '디오라마'를 제작해 유명해진 프랑스 화가 겸 화학자 루이 다게르는 헬리오타이프 판(사진 제판의 일종-옮긴이)을 개발 중이던 니세포르 니에프스의 도움 요청을 받는다. 헬리오타이프 과정은 최초로 카메라에 투영된 상을 화학적 방식으로 고정하는 데는 성공했지만 밝은 빛을 받은 상이라도 수 시간 노출해야 하는 등 전혀 실용적이지 못했다.

하지만 다게르가 창안한 방식은 노출 시간을 대폭 줄였다. 단지 몇 분 혹은 몇 초만 노출하면 사진이 완성되었기에 (비록 머리와 손을 움직이지 않은 채로 기다려야 했지만) 사람들의 사진을 찍는 것도 가능해졌다. 다게레오타입은 종이 대신 거울만큼이나 반짝이게 닦은 은도금 동판을 활용했다. 상을 투영하는 각도에 따라 모든 사진이 다르고 독특한 느낌을 선보였다.

1839년 1월 7일 파리의 프랑스 학사원에서는 다게레오타입을 공개했다. 자신의 발명품을 상업화할 방안을 다양하게 알아보던 다게르는 프랑스 정부에 저작권을 팔았는데 프랑스 정부는 이 발명품을 '무료'로 전 세계에 선물한 셈이다. 이후 다게르의 사진술이 전 세계적으로 인기를 끌면서 곧 사진의 시대가 도래할 것임을 예고했다. 다게르는 결국 인간이 눈에 보이는 '상'을 담아내고 보는 방식을 영원히 바꾸어놓은 셈이다.

핵심 인물

루이 다게르(1787~1851년), 프랑스

주요 작품

루이 다게르, <탕플대로의 광경>, 1838/1839년, 원본은 훼손됨

관련 일화

1839년 1월 31일 - 다게르의 발표에 자극을 받은 영국인 윌리엄 헨리 폭스 톨벗은 네거티브로 촬영해 종이에 인화하는 자신만의 사진술을 공개했다. 다게르의 방법보다 훨씬 저렴한 비용으로 여러 장을 인화할 수 있었던 톨벗의 사진술은 1850년대부터 전 세계 사진 촬영 방식의 기준이 되었고, 디지털 시대까지 이어진 사진의 기초 기술을 확립했다.

튜브형 물감, 특허를 받다

1841년 9월 11일, 미국

존 고프 랜드는 초상화가 겸 발명가였다. 미국 태생인 그는 1830년대에 영국으로 건너가 귀족이나 왕가의 그림을 그렸다.

하지만 랜드가 미술사에 한 획을 그은 계기는 그림이 아닌 발명품에 있었다. 당시까지는 물감 제조가 어려웠을 뿐 아니라 들고 다니거나 사용하기도 쉽지 않았다. 대부분 물감은 색소 형태로 판매되었기 때문에 화가들은 색소 가루를 직접 개어 그림을 그릴 수 있는 물감으로 만들어 써야 했다. 이 때문에 물감을 제조하려면 시간과 공간이 필요했으며, 화가들은 작업실 내부에서 주로 조수들과 함께 물감을 만들었다.

만일 밖으로 나가서 직접 풍경을 보며 그림을 그리고 싶을 때면 무겁고 깨지기 쉬운 유리병이나 동물 가죽으로 만든 주머니에 물감을 담아 가야 했고, 물감 주머니가 찢어지거나 물감이 마르기 일쑤였다. 1841년 미국에서 특허를 받은 랜드의 발명품은 주석이나 구리와 같은 금속으로 얇고 부드럽게 만든 튜브에 물감을 넣어서 판매하는 방법을 제안했다. 튜브를 접으면서 짜면 물감이 밖으로 나오고, 이동할 때는 뚜껑을 닫을 수도 있었다.

랜드의 발명품이 나온 타이밍은 그야말로 완벽했다. 당시 화가들은 작업실에서 벗어나 직접 자연 경관을 보며 그림을 그리는 데 관심이 많았다. 이후 몇십 년 동안 휴대용 이젤이나 흰색 물감으로 애벌칠을 해둔 캔버스 등의 발명품이 출시되면서 화가들이 야외에서 그림을 그리기가 이전보다 훨씬 수월해졌다. 튜브형 물감 덕분에 사용 가능한 색상의 범위도 넓어져서 일일이 색소를 조합해서 만들 필요도 없었고, 크롬 황색처럼 화학자들이 새로 개발한 과감한 색상도 쉽게 구할 수 있었다.

인상주의자로 알려진 프랑스 화가들은 이러한 신기술을 열광적으로 이용한 덕분에 그들이 추구했던 밝고 자연스러운 화풍을 선보일 수 있었다. 화가 오귀스트 르누아르는 다음과 같은 말을 남기기도 했다. "튜브형 물감이 없었다면 세잔도, 모네도, 피사로도, 그리고 인상주의도 없었을 것이다."

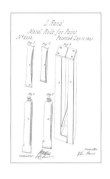

존 고프 랜드

<미국 특허 2,252>, 물감용 금속 통, 1841년 9월 11일

이 그림은 물감용 튜브를 창안한 랜드의 특허 원본이다. 조금 개선된 부분도 있지만 이 형태는 오늘날까지도 물감이나 치약을 비롯해 그와 유사한 물질을 담는 용도로 쓰이고 있다.

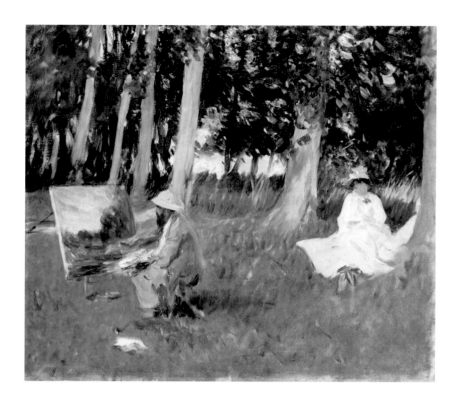

존 싱거 서전트

<숲 언저리에서 그림을 그리는 모네>, 1885년, 캔버스에 유채, 53×65cm, 런던, 테이트 브리튼 갤러리

서전트는 모네가 휴대용 이젤을 사용해 야외에서 그림을 그리는 모습을 모네의 특징적 화풍을 흉내 내어 그렸다.

핵심 인물

클로드 모네(1840~1926년), 프랑스

카미유 피사로(1830~1903년), 프랑스

피에르 오귀스트 르누아르(1841~1919년), 프랑스

주요 작품

클로드 모네, <인상, 해돋이>, 1872년경, 파리, 마르모탕 모네 미술관

관련 일화

1990년 2월 19일 - 컴퓨터 프로그램 어도비 포토샵이 출시되었다. 이미지 수정 도구인 이 프로그램과 다른 비슷한 프로그램 덕분에 예술가들은 사진도 그림처럼 자유롭게 수정할 수 있게 되었다. 독일의 유명한 사진가 안드레아스 구르스키나 영국 화가 데이비드 호크니는 이러한 디지털 조작 기능을 작품에 사용하기도 했다.

라파엘전파 형제회가 결성되다

1848년 9월, 영국 런던

1849년 'PRB'라는 의문의 이니셜이 표시된 그림들이 런던 곳곳에서 눈에 띄기 시작했다. 두 작품은 왕립미술원에서 매년 개최하는 전시회에 출품된 작품이었는데, 하나는 존 에버렛 밀레이의 그림이었고, 다른 하나는 윌리엄 홀먼 헌트의 그림이었다. 두 사람 모두 어릴 때부터 재능을 인정받은 젊은 화가였다. 하이드 파크 코너에서 열린 '현대 미술 무료 전시회'에 화가 겸 시인이던 단테이 게이브리얼 로세티가 출품한 종교화에도 그 의문의 이니셜이 표시되어 있었다.

이 그림들의 공통점은 모두가 명백하게 새로운 화풍과 접근 방식을 택했다는 점이었다. 로세티의 그림은 르네상스 이전의 종교화를 떠올리게 할 정도로 지극히 간결했다. 디테일을 세세하게 살려낸 밀레이의 그림은 얀 반 에이크가 사용한 보석 같은 색채와 다른 초기 유화 작품들의 화풍을 따랐다. 대체 무슨 일이 벌어지고 있었던 것일까?

의문의 세 이니셜이 무슨 뜻인지 밝혀진 것은 1850년이었다. 그 이니셜은 '라파엘전파 형제회'를 의미했으며, 그들은 왕립미술원의 전통적인 가르침을 거부하기로 한 화가들의 비밀 모임이었다. 이 모임의 핵심 구성원이 결성된 것은 1848년 어느 날 밤 런던 중심가 가워 거리 83번지에 있는 밀레이 부모님의 집에서였다. 밀레이와 함께 있었던 이들은 왕립미술원 동기 헌트와 밀레이의 동거인이자 시인을 꿈꾸던 로세티였다. 밀레이와 헌트는 불과 열아홉 살밖에 되지 않았고, 로세티도 매우 젊었으며, 모두가 반체제적인 확신으로 가득 차 있었다. 이후 핵심 구성원은 일곱 명이 되고 추종자도 많이 따르게 되었다.

형제회의 명칭은 이탈리아 르네상스 시대를 빛냈던 화가 라파엘로에서 따온 것으로, 당시 영향력 있는 평론가이자 이후 라파엘전파를 지지했던 존 러스킨은 라파엘로가 세상을 이상적인 모습으로 묘사해 후대 화가들에게 수준 낮은 화풍을 물려주었다고 평가했다(29쪽 참조). 좀 더 구체적으로 말하자면, 라파엘전파는 라파엘로를 이상적인 기준으로 삼는 왕립미술원의 제한적인 가르침에 반감을 품었다. 그들은 미술원의 설립자 조슈아 레이놀즈 경을 '슬로슈아 경'이라며 조롱했다.

이 비밀 단체의 존재가 드러났을 때 예술계 기득권 세력은 격분했고, 예수나 동

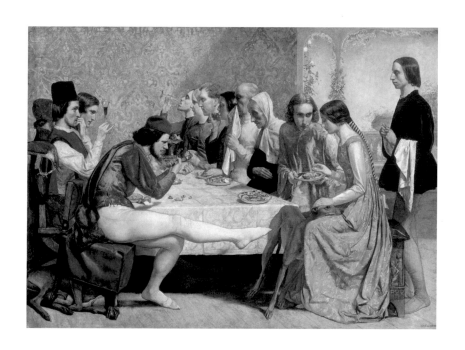

정녀 마리아 같은 성스러운 인물들을 자연주의적 관점으로 묘사해 반감을 사기도 했지만 젊은 화가들의 이러한 혁신은 이내 사람들의 관심을 끌었다. 산업화 전 세계에 대한 이들의 낭만주의적 시각은 이후 윌리엄 모리스가 주도한 미술과 공예 운동의 시초가 되기도 했다.

라파엘전파는 최초의 아방가르드 예술 운동이라고 평가되어왔다. 이들은 의식적으로 새로운 미술 사조를 규정하고 그 사조를 추구하기 위해 함께 모인 최초의 모임이었다. 비록 이들이 성문으로 남긴 선언문은 없었지만 짧은 기간 동안이나마 「발아」라는 정기 간행물을 발행해 자신들의 생각과 목표를 정리해두었다. 이 간행물은 20세기 초반 미래주의자(116~119쪽 참고)나 초현실주의자 등의 많은 예술 운동가들이 표본으로 삼게 된다.

단테이 게이브리얼 로세티

<동정녀 마리아의 처녀 시절>, 1848~1849년, 캔버스에 유채, 83×65cm, 런던, 테이트 브리튼 갤러리

로세티의 작품은 라파엘전파가 중세 기독교적인 주제와 도상학에 관심이 많았다는 사실을 잘 보여준다.

핵심 인물

존 에버렛 밀레이(1829~1896년), 영국

윌리엄 홀먼 헌트(1827~1910년), 영국

단테이 게이브리얼 로세티(1828~1882년), 영국

주요 작품

존 에버렛 밀레이, <오필리아>, 1851~1852년, 런던, 테이트 브리튼 갤러리

단테이 게이브리얼 로세티, <주님의 여종을 보라!~수태고지>, 1849~1850년, 런던, 테이트 브리튼 갤러리

관련 일화

1853년 여름 - 밀레이는 예술비평가 존 러스킨과 함께 그의 초상화를 그리기 위해 스코틀랜드로 여행을 떠났다. 스코틀랜드에 머무는 동안 밀레이는 러스킨의 젊은 부인 에피와 사랑에 빠진다. 이후 에피는 존 러스킨과의 혼인을 취소하고 밀레이와 결혼했다.

낙선전이 개막되다

1863년 5월 15일, 프랑스 파리

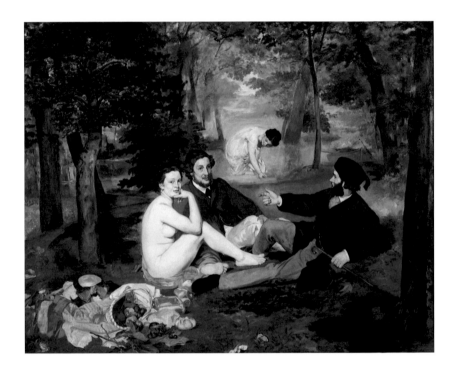

19세기 중반 프랑스 화가들은 매년 열리는 살롱전에 자신의 작품을 출품할 수 있는지를 상당히 중시했다. 미술아카데미를 통해 정부에서 주최한 살롱전은 샹젤리제 거리의 파리 산업관에서 열렸으며, 심사위원단에서 선정한 수백 점의 작품을 해마다 전시했다. 만일 작품이 살롱전에 뽑히지 않으면 화가로서 경력을 이어나가기가 쉽지 않았다. 살롱전은 대중과 비평가들에게 작품을 선보일 몇 안 되는 기회였으며, 작품 구매자들은 살롱전 심사위원단의 공식 승인을 받지 못한 작품이라면 거액에 구매하기를 꺼렸다.

이러한 상황은 점점 더 불만을 사게 되었다. 미술아카데미는 살롱전을 활용해 자신들의 공식 화풍을 선전하려 했는데, 이들이 추구하는 화풍은 르네상스에서 영감을 받은 정교하고 이상적인 것이었다. 귀스타브 쿠르베와 에두아르 마네와 같은 화가들이 그린 작품에서 나타난 새로운 사조는 살롱전에서 거절당했다.

1863년, 이전에도 살롱전에 출품했던 화가를 비롯해 많은 화가들이 출품을 신청한 작품 중 3분의 2가 승인을 받지 못하는 상황이 벌어지자 사태는 절정에 이르렀다. 화가들의 불만이 속출하고 여러 요구 사항이 황제 나폴레옹 3세의 귀에까지 들어간 것이다. 나폴레옹 3세는 개인적으로 보수적인 미술 사조를 지향했지만 진보적인 지도자로 보이고 싶어 다음과 같이 선언했다.

전시회 출품을 거절당한 많은 화가들의 불만이 황제 폐하께까지 전달되었습니다. 폐하께서는 그러한 불만이 적절한지를 대중의 판단에 맡기기 위해 낙선자들의 작품 전시회를 산업관 한편에 따로 마련하기로 하셨습니다.

니외베르크르크 백작을 중심으로 구성된 학술위원들은 자신들의 심사 결과에 의문을 품는 상황이 탐탁지 않았다. 황제의 명령에 따라 전시회를 마련하긴 했지만 낙선전이라는 이름을 붙이고 전시를 원치 않는 화가들은 작품을 가져가라고 했다. 약 700명이 넘는 화가들이 낙선전에서 조롱거리가 될 것과 이후 일감이 떨어질 것을 우려해 본인들의 작품을 가져갔다.

낙선전에 전시된 1,500여 점의 작품 중 대다수는 실제로 썩 뛰어나지 못했다. 심지어 미술아카데미는 가장 눈에 띄는 자리에 가장 볼품없는 그림을 거는 등 낙선전을 경계하기도 했다. 하루에도 수천 명의 관람객이 방문해 낙선작들을 비웃고 갔다. 하지만 그중에서도 다수의 작품은 명백하게 차별화되고 일관성을 보여주는 사조로 비평가들과 관람객의 시선을 끌었다. 그리고 결정적으로 새로운 미술 운동이 진행 중이라는 사실을 다른 화가들이 알 수 있게 해주었다.

아마도 낙선전에 공개된 작품 중 가장 잘 알려진 그림은 마네의 <풀밭 위의 점심>일 것이다. 두 남성과 나체의 여인이 숲에서 피크닉을 즐기는 모습을 묘사한 이 그림은 기술과 주제 면에서 혁신적이고 자극적인 면모를 보여주었지만 수많은

관람객의 조롱을 받았다. 하지만 이 작품은 회화 장르의 새로운 모더니즘을 예고했고, 마네는 사실상 '독립' 화가들을 이끌게 되었다.

이후 1864년과 1873년에도 낙선전이 열렸으며, 덕분에 몇몇 화가들은 정기 살롱전에 출품할 기회를 얻기도 했다. 하지만 미술아카데미의 보수적인 정책은 점점 더 세력이 커져가는 독립 화가들을 계속해서 좌절시켰다. 1874년 에드가 드가, 클로드 모네, 베르트 모리조를 비롯한 화가들은 결국 자신들만의 전시회를 열었는데 이는 최초로 열린 인상주의자 전시회로 평가받는다.

핵심 인물

에두아르 마네(1832~1883년), 프랑스
귀스타브 쿠르베(1819~1877년), 프랑스
제임스 애벗 맥닐 휘슬러(1834~1903년), 미국

주요 작품

에두아르 마네, <풀밭 위의 점심>, 1863년, 파리, 오르세 미술관
제임스 애벗 맥닐 휘슬러, <흰옷 입은 소녀>, 1861~1862년, 워싱턴 D.C., 워싱턴 내셔널 갤러리

관련 일화

1874년 4월 15일 - 파리에 있던 사진가 나다르의 작업실에 30명의 화가가 150점 이상의 작품을 전시했다. 비평가들은 클로드 모네의 <인상, 해돋이>(1872년경)에서 이름을 따와 이 전시회의 명칭을 '인상주의자 전시회'라고 조롱했는데, 이는 결국 이들 미술 사조에 이름을 붙여준 격이 되었다.

제임스 애벗 맥닐 휘슬러

<흰옷 입은 소녀>, 1861~1862년, 캔버스에 유채, 213×108cm, 워싱턴 D.C., 워싱턴 내셔널 갤러리

낙선전에 출품한 모든 화가가 다 프랑스인은 아니었다. 런던에서 활동하던 미국 화가 휘슬러는 자신의 정부를 그린 이 작품을 낙선전에 전시했다. 이 그림은 장면 속 이야기가 없고, 과감할 정도로 간결했다. 휘슬러는 색채들을 조화롭게 배치한 그림이라고 자신의 작품을 설명했다.

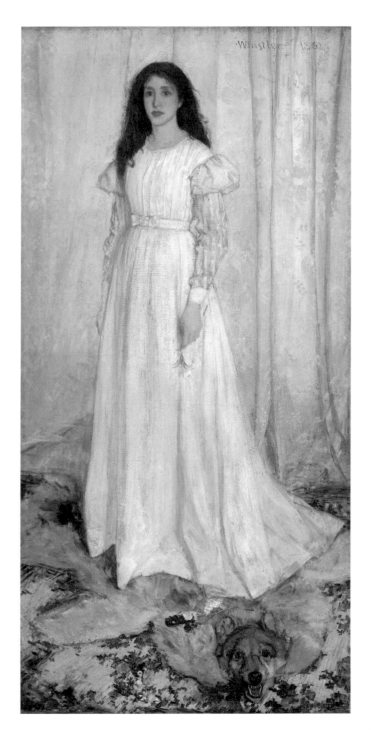

일본,
파리 만국박람회에 등장하다
1867년 4월 1일, 프랑스 파리

일본은 1640년대부터 항구의 문을 닫고 국제무역을 거의 하지 않았기 때문에 일본의 문화와 예술에 대해 알려진 것은 거의 없었다. 일본이 유일하게 거래하던 외국인은 네덜란드인뿐이었는데, 서구인들은 이들이 수입한 일본 도자기 몇 점으로 일본 미술을 엿볼 수밖에 없었다. 하지만 이마저도 서구인의 입맛에 맞춘 디자인이었다.

그렇게 고립을 자초했던 일본은 1853년, 미국 해군 사절단이 항구 개방을 요청하자 문호를 개방하게 된다. 당시 또 다른 서구 세력인 영국군에 패한 중국의 소식을 들었던 터라 미국의 요구에 응하기로 한 것이었다.

1867년 문호를 완전히 개방한 일본은 파리 만국박람회에 대표 사절단을 보내기로 했다. 당시 네 번째로 열린 박람회는 42개국에서 5만 명이 참가했고, 1,500만 명이 관람하는 등 최대 규모를 자랑했다. 일본이 설치한 부스는 그야말로 돌풍을 일으켰고, 일본 문화에 관한 지식을 널리 퍼뜨리며 큰 관심을 받는 계기가 되었다.

곧바로 가츠시카 호쿠사이와 우타가와 히로시게로 대표되는 목판화인 우키요에(에도 시대 말기에 서민 생활을 기조로 해 제작된 회화의 한 양식-옮긴이)를 수집하려는 열풍이 불었다. 일본 회화 작품들은 프랑스와 영국의 젊은 화가들에게 지대한 영향을 미치기 시작했고, 그들은 일본 그림의 특징인 평면적 원근법과 정의되지 않은 색채, 윤곽을 그리는 방식과 조화로우면서도 역동적인 구성을 흉내 냈다. 앙리드 툴루즈 로트레크와 같은 초기 그래픽 예술가나 프랑스 인상주의 화가들의 그림을 보면 일본 화풍의 강력한 영향력이 잘 드러난다. 영국에서는 제임스 애벗 맥닐 휘슬러가 일본 화풍의 많은 요소를 흡수해 <야상곡> 시리즈를 그렸고, 빈센트

우타가와 히로시게

<명소 에도 백경> 중 <아타케의 천둥>, 1857년, 목판화, 36.3×24.1cm, 워싱턴 D.C., 미국 의회 도서관

히로시게의 유명한 작품들로 대표되는 목판화 우키요에는 17세기부터 우키요에로 집을 장식하는 것을 좋아했던 일본 중산층을 중심으로 인기를 끌었다.

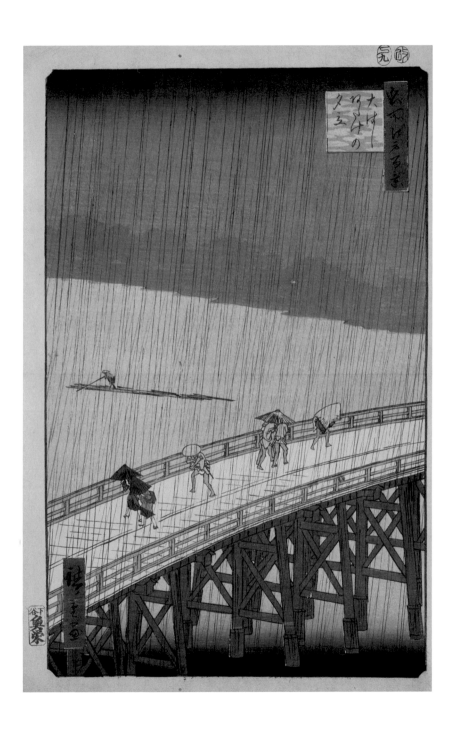

반 고흐는 "내 모든 그림은 일본 미술을 기반으로 한다."고 말하기도 했다. 비록 '자포니즘'의 영향이 그리 오래가지는 않았지만 서양 화가들이 타문화의 회화 방식을 진지하게 받아들이고 배우고자 한 것은 이때가 처음이었다. 20세기 초반에는 아프리카 미술을 배우려는 열풍이 불었고, 아메데오 모딜리아니나 파블로 피카소와 같은 화가들의 작품에서 그 영향이 드러났다. 르네상스 시대부터 서구 미술을 지배했던 규칙과 방법들에 의문을 품기 시작하면서 서양의 지적 · 기술적 · 미적 우월성은 더 이상 보장받지 못했다.

핵심 인물

가츠시카 호쿠사이(1760~1849년), 일본

우타가와 히로시게(1797~1858년), 일본

빈센트 반 고흐(1853~1890년), 네덜란드

제임스 애벗 맥닐 휘슬러(1834~1903년), 미국

주요 작품

가츠시카 호쿠사이, <후가쿠 36경> 중 <카나가와 해안에 몰아치는 거대한 파도 아래에서>, 약 1830~1832년, 뉴욕의 메트로폴리탄 미술관과 파리의 프랑스 국립도서관 등에서 목판화 인쇄본을 소장하고 있다.

우타가와 히로시게, <토카이도 53역참> 시리즈, 1833~1834년, 뉴욕의 브루클린 미술관과 옥스퍼드의 애슈몰린 박물관 등에서 목판화 인쇄본을 소장하고 있다.

제임스 애벗 맥닐 휘슬러, <파랑과 금색의 야상곡, 오래된 배터시 다리>, 약 1872~1875년, 런던, 테이트 브리튼 갤러리

관련 일화

1907년 5월 또는 6월 - 파블로 피카소는 트로카데로 궁전의 민족학 박물관에서 아프리카 미술을 접했다. 그는 신의 계시를 받고 그린 비중 있는 작품 <아비뇽의 여인들>에 아프리카 가면에서 영감을 받은 두 인물을 그렸다(1907년, 112~113쪽 참조).

빈센트 반 고흐

<비 내리는 다리>, 1887년, 캔버스에 유채, 73×54cm, 암스테르담, 반 고흐 미술관

빈센트 반 고흐는 일본 우키요에 화풍의 지대한 영향을 받았다. 그는 우키요에 인쇄본 수백 점을 모으고, 히로시게의 작품을 모사하기까지 했다.

로댕,
스스로를 변호하다

1877년 2월 2일, 벨기에 브뤼셀

오귀스트 로댕은 아마 미켈란젤로 다음으로 세상에서 가장 유명한 조각가일 것이다. 하지만 예술가로서 그의 시작이 평탄치만은 않았다. 프랑스 국립미술학교에 여러 번 낙방한 그는 변변치 않은 작업을 하며 20대 시절을 가난하게 보냈다.

30대 중반이 되었을 때 로댕은 그동안 모은 돈을 탈탈 털어 이탈리아로 떠났다. 그곳에서 도나텔로와 미켈란젤로의 작품을 마주한 그는 새로운 깨달음을 얻었고, 기존에 유행하던 학리적인 조각 스타일의 한계를 깨고자 하는 자신의 열망을 확인하게 된다.

고국으로 돌아온 로댕은 곧바로 <청동시대> 제작에 착수했다. 이 작품은 나체의 남성을 실물 크기로 조각한 것으로, 그는 이탈리아에서 미켈란젤로의 작품을 보고 얻은 영감을 잘 표현했다. 이 작품은 인간의 이상적인 모습을 표현하던 당시의 지배적인 사조와는 달리 사실적인 모습을 두드러지게 표현했고, 역동적인 자세를 취하고 있어 모든 각도에서 감상할 수 있었다. 실제 모델은 오귀스트 네라는 젊은 벨기에 군인이었다. 원래 왼손에는 창이 쥐어져 있었지만 로댕은 이 조각상이 전쟁과 연관되는 것을 원치 않아 이후에 창을 제거했다.

1877년 1월, 브뤼셀 예술협회에 <청동시대>의 석고 모형이 공개되자 반향이 일었다. 이전에는 없었던 극히 사실적인 조각을 두고 실제 모델에게 회반죽을 발라 모형을 뜬 게 아니냐는 의심을 받은 것이다. 비평가들은 신문 논평을 통해 로댕이 직접 조각을 하지 않고 모델의 본을 떠 사람들을 속였다고 비난했다. 작품이 실제 모델과 크기마저 같았기 때문에 논란은 더욱 증폭되었다.

화가 난 로댕은 2월 2일, 신문사에 다음과 같은 내용의 서신을 보냈다. "만일 감

오귀스트 로댕

<청동시대>, 1875~1876년 모형 제작, 청동, 104.1×35×27.9cm, 워싱턴 D.C., 워싱턴 내셔널 갤러리

<청동시대>를 완성하고 30년 후 로댕은 '깊은 꿈에서 깨어나는……' 모습을 상상하며 <청동시대>를 조각했다고 회고했다.

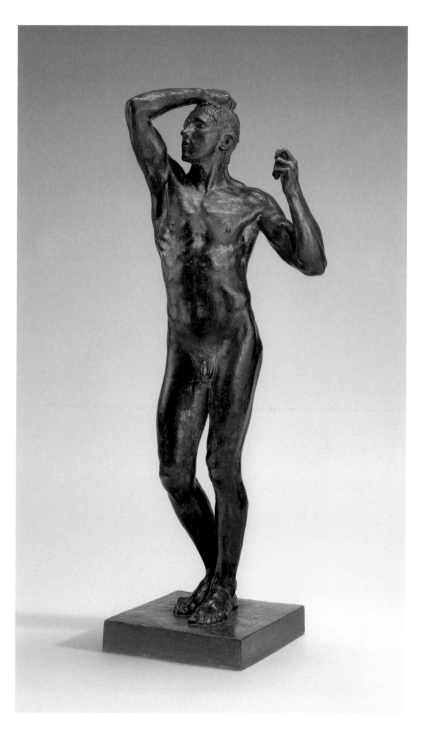

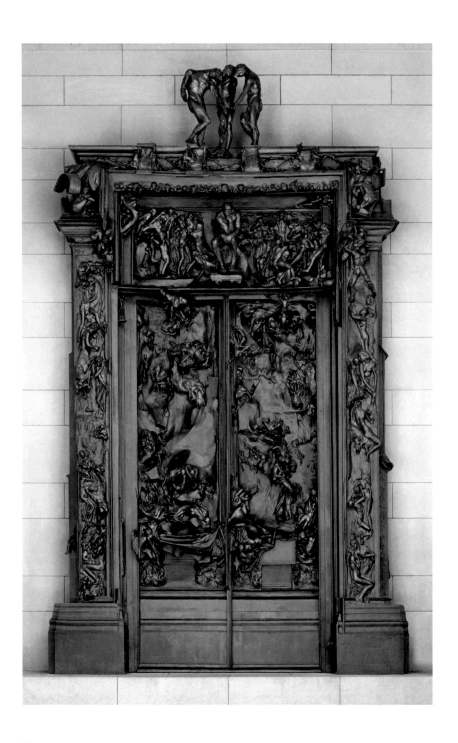

오귀스트 로댕

<지옥의 문>, 1880~1917년
모형 제작, 1926~1928년 주
물, 6.37×4.01×0.85m, 필라
델피아, 로댕 미술관

로댕의 명작 <지옥의 문>을
보면 문 중심부 위쪽의 <생
각하는 사람>을 비롯해 그
의 유명한 작품들이 작은 크
기로 제작되어 들어가 있다.

정 전문가 중 누구라도 그렇게 확신하고 있다면 제가 직접 모델을 데려와서 보여주겠습니다. 실물을 그대로 본떴을 때의 결과물이 예술적 해석이 가미된 작품과 얼마나 큰 차이가 나는지 바로 알아차릴 수 있을 것입니다."

로댕이 이듬해 파리 살롱전에 조각상을 출품할 때까지도 이러한 혐의는 그를 따라다녔다(하지만 그러한 평판에도 불구하고 청동 주물을 제작할 수 있는 이 석고 모형은 매우 비쌌다.). 살롱전에 <청동시대>를 겨우 출품했지만 논란 때문에 형편없는 위치에 전시된 것이다. 모멸감을 느낀 로댕은 너무 화가 나서 동료 예술가들에게 도움을 요청했고, 동료들은 로댕이 모델 없이도 모형을 조각할 만한 뛰어난 예술적 능력과 에너지가 있다고 증언해주었다. 하지만 이 증언도 무시를 당했고, 로댕은 작품을 판매할 길이 없어 약 3년간 가난과 싸워야 했다. 그러던 중 한 정부 관료가 고맙게도 이 석고 모형을 사서 청동 주물을 제작하자고 국가를 설득했다.

곤란한 상황을 숱하게 겪었지만 결국 이런 스캔들 덕분에 로댕의 이름은 널리 알려지게 되었다. 그는 조각가로서 운도 따르지 않았고 평탄치 못한 길을 걸어오면서도 <입맞춤>(1901~1904년)과 <생각하는 사람>(1903년)을 비롯한 유명 작품들을 남겼고, 그의 작품은 현대 조각의 시초가 되었다.

핵심 인물

오귀스트 로댕(1840~1917년), 프랑스

주요 작품

오귀스트 로댕, <청동시대>, 1877~1880년, 파리 오르세 미술관과 로댕 미술관, 필라델피아의 로댕 미술관, 런던의 빅토리아 앤드 앨버트 미술관 등지에서 청동 조각상을 소장하고 있다.

오귀스트 로댕, <지옥의 문>, 1880~1890년경, 파리 오르세 미술관에서 원작을 소장하고 있으며, 다른 여러 미술관에서도 주물을 소장하고 있다.

관련 일화

1880년 - 로댕은 파리에 설립될 예정이던 장식예술박물관의 입구로 사용될 문을 조각해달라는 의뢰를 받는다. 그는 단테 알리기에리의 서사시 『신곡』에서 영감을 얻어 원래는 1885년에 완성될 예정이던 이 문을 제작하느라 여생을 쏟아부었다(박물관 설립은 결국 무산됨).

세잔,
아버지를 여의다

1886년 10월 23일, 프랑스 엑상프로방스

영화나 문학 작품에서 묘사하는 파리 다락방의 배고픈 화가들 이야기는 실제로 활동 초기에 극도로 빈곤한 생활을 영위했던 파블로 피카소의 경우처럼 어느 정도 진실이기도 하지만 폴 세잔에게 해당하는 이야기는 아니었다. 세잔의 아버지는 은행을 설립해 건실하게 이끈 사람으로, 덕분에 그는 경제적으로 안정된 삶을 살았다.

하지만 그렇게 풍족한 환경은 여러 면에서 도움이 되기보단 문제를 일으켰다. 세잔의 아버지는 아들의 직업을 인정하지 않았고, 세잔은 행여나 아버지와 멀어지거나 매달 받는 100프랑의 용돈이 끊어질까 항상 노심초사해야 했다. 세잔이 자신의 정부 마리-오르탕스 피케와의 사이에서 아들을 가졌을 때는 아버지가 재산을 물려주지 않을 것이 두려워 그 사실을 숨겨야 했다.

부유한 환경 때문에 세잔 개인적으로는 극적인 삶을 살았지만 예술가로서는 자유를 얻을 수 있었다. 동시대에 활동하던 다른 화가들은 그림을 팔거나 작품 제작을 의뢰받아야 한다는 압박에 시달렸지만 세잔은 돈이 되든 안 되든 자신만의 창작 활동을 펼쳤다. 또한 덕분에 파리지앵들이 모여 활동하던 예술 환경과도 거리를 둘 수 있었다. 1880년 그의 아버지는 프랑스 남부 엑상프로방스의 거대 사유지 라 드 부팡에 있던 가족의 저택 지붕 아래 다락방을 개조해 세잔이 작업실로 사용하도록 허락했다. 1886년 아버지가 사망하자 세잔은 모든 토지를 물려받게 된다.

엑상프로방스는 파리지앵 예술가들의 활동 무대였던 몽마르트르와는 동떨어진 꽤나 점잖은 마을이었다. 이 지역에서는 예술가들을 거의 찾아보기 힘들었을 뿐 아니라 주민들은 논란이 되는 화가가 지역에 사는 것조차 반기지 않았다. 하지만 엑상프로방스는 매력적인 경관을 자랑했다. 세잔은 자신의 집에서 바라본 생트 빅투아르 산의 모습을 여러 작품으로 남겼고, 안정적이고 여유로운 환경 속에서 창작 활동에만 집중하며 기존의 틀을 벗어날 수 있었다.

엑상에서 세잔이 그린 그림들은 현대 미술의 기반이 되었고, 직접적으로 영향을 받은 앙리 마티스와 파블로 피카소는 세잔을 '우리 모두의 아버지'라 불렀다. 세잔은 고정된 하나의 시선으로 세상을 바라보기보다는 방랑하는 시각의 경험을 그림에 담아내려 시도하며 동시에 조금씩 다른 관점에서 본 대상을 그림으로 표현했

폴 세잔

<생트 빅투아르 산>, 1887년경, 캔버스에 유채, 65×95cm, 파리, 오르세 미술관

세잔은 아버지에게 물려받은 집에서 바라보이는 생트 빅투아르 산의 모습을 그리고 또 그렸다.

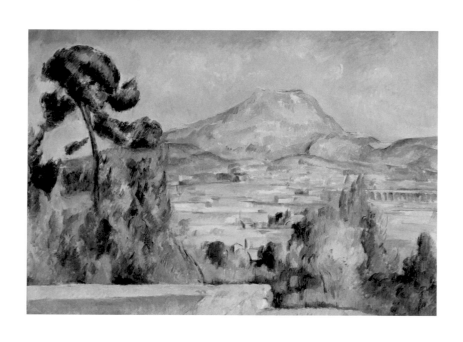

다. 그는 100곳을 선택해 정물화로 그렸는데, 중복해서 그린 것도 있어 전체적인 개요가 뚜렷하지는 않지만 모두 모으면 조각 퍼즐처럼 들어맞는다.

생의 마지막에 접어들어 세잔의 이름은 널리 알려졌고, 젊은 화가들이 그에게 배우기 위해 엑상프로방스를 찾아왔다. 1907년 9월에는 파리의 가을 전람회에서 세잔의 회고전(112~114쪽 참조)이 열렸으며 파블로 피카소, 조르주 브라크, 장 메챙제와 같은 아방가르드 화가들에 지대한 영향을 미쳤다. 1912년 장 메챙제는 다음과 같이 기록했다.

세잔은 미술 역사의 흐름을 바꾸어놓은 위대한 화가 중 한 명이다.…… 그의 그림은 의심할 여지없이…… 선과 색으로 대상을 모방한 것이 아니라 가상의 형태를 자연에 선사했다.

핵심 인물

폴 세잔(1839~1906년), 프랑스

주요 작품

폴 세잔, <커다란 소나무와 생트 빅투아르 산>, 1890년경, 런던, 코톨드 갤러리
폴 세잔, <양파가 있는 정물>, 1896~1898년, 파리, 오르세 미술관

관련 일화

1885년 12월 - 세잔의 유년기 친구였던 에밀 졸라가 그의 소설 「작품」의 첫 장을 발표한다. 소설에 등장하는 특이하고 불우한 화가는 졸라와 친구 관계를 끊었던 세잔의 모습을 일부 반영한 것이다.

폴 세잔

<우유 주전자와 과일이 있는 정물>, 1900년경, 캔버스에 유채, 45.8×54.9cm, 워싱턴 D.C., 워싱턴 내셔널 갤러리

"사과 하나로 파리를 놀라게 하겠다."라고 말하기도 했던 세잔은 생생한 정물화를 그려 자신의 말을 실현했다.

모네, 지베르니의 저택을 구입하다

1890년 11월, 프랑스 지베르니

인상주의 화가 클로드 모네는 폴 세잔과 마찬가지로 프랑스 전원에 있는 자신의 집에 거주하며 작품 활동을 이어갔다. 하지만 폴 세잔(98쪽 참조)과 다른 점이 있다면, 모네는 화가로서 엄청나게 성공해서 명성을 얻은 후 스스로 집을 매입했다는 점이다.

　모네는 파리 교외 지역이나 다른 시골 마을을 여럿 둘러보았지만 기차를 타고 지나가다 우연히 보게 된 프랑스 북부의 지베르니라는 곳에 정착하게 되었다. 1883년 그는 약 2,500평의 대지와 그 안에 지어진 2층짜리 거대한 저택을 임대했다. 그의 두 번째 부인 알리스 오슈데의 여섯 자녀와 자신의 두 아들이 다 함께 지낼 장소가 필요했기 때문이다. 저택은 아이들이 다닐 학교와도 가까웠고, 작업실로 사용할 헛간도 있었다.

클로드 모네

<수련 연못의 다리>, 1899년, 캔버스에 유채, 92.7×74cm, 뉴욕, 메트로폴리탄 미술관

모네는 연못 위를 지나는 일본식 다리를 먼저 그린 후 물 위에 떠 있는 수련의 모습을 집중적으로 그렸다.

모네의 작품은 점점 더 유명해져 1890년 11월 그는 저택과 토지를 매입할 정도의 돈을 모을 수 있었다. 그리고 1890년대 내내 그는 일곱 명의 정원사를 고용해 매일 지시 사항을 적어주며 열정적으로 집과 정원을 가꾸었다. 1893년에는 더 많은 땅을 매입하고 강가 목초지를 연못으로 개조하는 등 경관을 꾸미는 작업도 대대적으로 실행에 옮겼다. 그리고 여생 동안 그 연못의 풍경을 그리고 또 그렸다.

모네가 자신의 집과 정원을 처음으로 그린 작품에는 기존에 그린 도시나 강, 또는 땅 그림과 유사한 인상주의적 요소가 꽤 가미되어 있다. 하지만 1890년대 후반의 작품은 새로운 지평을 열었다. 모네는 그림에 담을 매력적인 경관을 찾는 대신 스스로 경관을 만들어냈다. 생애 말년에는 백내장으로 시력이 나빠졌지만 자신이 만든 연못 위의 수련에 더욱 집착하며 물과 수련, 그리고 물에 비친 풍경만으로 가득 찬 그림들을 그렸다. 실제 세계의 모습을 묘사하면서도 추상에 가까웠던 이 작품들은 20세기 현대 미술의 선례가 된다.

모네의 저택

최근 모습

프랑스 북부 지베르니에 있는 모네의 저택과 정원은 현재 많은 관광객이 찾는 명소가 되었다.

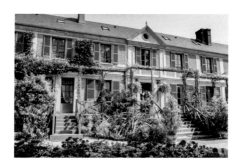

핵심 인물

클로드 모네(1840~1926년), 프랑스

주요 작품

클로드 모네, 200점이 넘는 〈수련〉 중 가장 유명한 작품은 파리의 오랑주리 미술관에서 상시 전시되고 있다.

관련 일화

1904년 5월 9일 - 런던의 모습을 그린 모네의 작품 서른여섯 점이 파리에서 전시되었다. 1899년과 1901년 사이 수차례 런던을 방문했던 모네는 안개와 흐린 날씨로 인한 빛의 변화를 포착해 그림에 담았다.

고갱, 타히티로 떠나다

1891년 4월 4일, 프랑스 파리

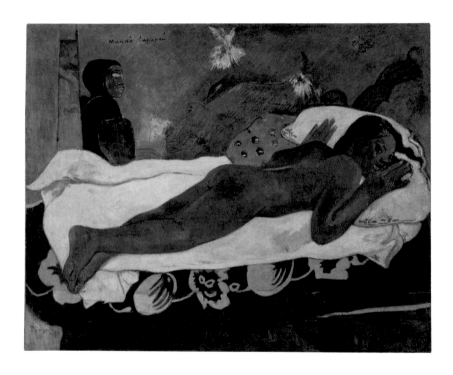

파리지앵의 화려한 밤을 장식하는 카페 볼테르에서 동료들의 응원을 받고 건배를 든 뒤 폴 고갱은 지구 반대편으로 두 달간 여행을 떠나기 위해 밤기차에 올랐다. 그는 태평양 한가운데 위치한 작은 섬인 프랑스 식민지 타히티로 향하는 중이었다.

고갱은 여기저기 떠돌며 살아왔다. 그는 유년시절 가족과 함께 페루에서 부유한 삶을 살았지만 여섯 살이 되던 해 정치적 상황이 변하면서 프랑스로 돌아와야 했다. 그는 평생을 그 '열대 낙원'을 회상하며 살았다. 이후 덴마크 여인과 결혼해 코펜하겐에 살기도 했고, 1887년에는 중앙아메리카에 방문해 토착민들이 사는 오두막에 거주하며 이국적인 풍경과 사람들의 모습을 그림으로 남기기도 했다.

고갱은 파리에서 명망 있는 화가로 자리 잡고 있었지만 자신이 원하는 만큼의 대단한 성공을 거두거나 많은 돈을 벌지는 못했다. 그는 여러 인상주의 화가들, 그 중 특히 에드가 드가와 친하게 지냈고 1886년 여덟 번째 '인상주의 전시회'에 그림을 출품하기도 했다. 하지만 그의 작품은 점점 그들의 화풍과는 동떨어져 갔다. 시각이 포착한 느낌을 그림에 담기보다는 점점 더 내면을 향하고 있었기 때문이다. 그의 그림은 더욱 개인적이고 상징적으로 변모했으며, 색감은 자연스럽기보단 과감해졌다.

1891년 고갱은 유럽 미술의 영향에서 벗어나기 위해 유럽을 떠나야겠다고 마음먹는다. 그는 친구에게 보낸 서신에 다음과 같이 썼다. "마다가스카르조차도 문명화된 도시와 너무 가깝네. 나는 타히티로 가서 거기에서 생을 마감하고 싶다네. 이제껏 나의 그림은 씨를 뿌리는 과정에 불과했고, 이제는 원시적이고 미개한 그곳으로 가서 나만의 기쁨을 위해 그림을 그리고 싶네." 타히티로 가는 뱃삯을 모아주기 위해 고갱의 동료들은 경매를 열어 그의 작품을 판매해주었고, 많은 작품이 꽤 비싼 가격에 팔렸다. 고갱을 따라가겠다고 약속했던 동료들이 미안한 마음에 도와준 면도 없지 않았다.

1891년 6월, 고갱은 타히티의 수도 파페에테에 도착했는데 그간 상상했던 이국적인 전원이 아닌 판자촌의 모습을 보고 실망했다. 3개월 후 그는 섬에서 조금 더 외진 곳으로 거처를 옮겼고, 거기에서 만난 열세 살 소녀와 사랑에 빠져 나무 오두막에서 함께 살았다. 이후 그는 저서 『노아 노아』에서 타히티 생활 속에서 마주한 이국적인 삶의 감각들과 타히티 사람들의 성과 문화를 탐닉하며 느낀 것으로 보이는 낭만적인 시절의 감상을 남겼다.

타히티에 머무는 몇 년간 고갱은 타히티 문화와 신화를 몸소 체험하며 작품 활동에 열중했다. 그가 그린 젊은 아내와 지역 주민들의 초상화에서는 비서구인 얼굴의 특징을 매우 신중하게 살핀 후 고결한 모습으로 담아낸 점이 매우 두드러진다. 그는 작품들을 파리로 보냈고 호평을 받았다. 하지만 1893년 8월 돈이 다 떨어진 그는 파리로 돌아오는 배를 타기 위해 파리 정부에 자금을 요청해야 했다.

유럽으로 돌아온 고갱은 어느 정도 성공 가도에 올랐고 폴리네시아 옷을 입고

자바 섬 출신의 정부를 데리고 다니며 자신의 이국적인 면모를 과시했다. 하지만 얼마 못 가 동료와 다투고, 덴마크인 아내와는 완전히 결별했으며, 술집 난동 중에 부상을 당했다. 그렇게 환멸과 우울감에 사로잡힌 고갱은 1895년 6월 다시 태평양으로 떠났고, 8년 후 마르키즈 제도에서 숨을 거두었다.

1906년 사후 전시회를 통해 고갱의 명성은 더욱 높아졌고, 당시 <아비뇽의 여인들>(1907년, 113쪽 참조)을 그리던 젊은 파블로 피카소에게 큰 영향을 미쳤다. 빈센트 반 고흐, 폴 세잔과 함께 고갱은 현대 미술의 기반을 닦은 후기 인상주의 학파의 핵심 인물이었다. 비서구 문명에 흥미를 품었던 그의 일생은 다음 세대 화가들에게 영향을 미쳤고, 훗날 많은 화가가 유럽 미술 전통의 영향에서 벗어나고자 일부러 다른 문화권으로 떠나기도 했다.

폴 고갱

<꽃을 든 여인>, 1891년, 캔버스에 유채, 70×46cm, 코펜하겐, 글립토테크 미술관

이 작품은 고갱이 타히티에 머물 때 처음으로 파리에 보낸 것이다. 그의 여행 일기 『노아 노아』를 보면 그는 타히티 사람들 얼굴의 독특한 특징에 익숙해지기 위해 이웃 여인을 설득해 앉혀놓고 초상화를 그렸다고 한다.

핵심 인물

폴 고갱(1848~1903년), 프랑스

주요 작품

폴 고갱, <꽃을 든 여인>, 1891년, 코펜하겐, 글립토테크 미술관
폴 고갱, <지켜보고 있는 망자의 혼>, 1892년, 뉴욕, 버펄로, 올브라이트녹스 미술관

관련 일화

1888년 12월 23일 - 빈센트 반 고흐가 고갱과 실랑이를 벌이다 자신의 귀 일부를 잘라낸다. 고갱은 프랑스 남부 아를의 네덜란드 화가 공동체에 합류하라는 설득을 받고 있었는데, 고흐가 이를 반대한 것으로 보인다.

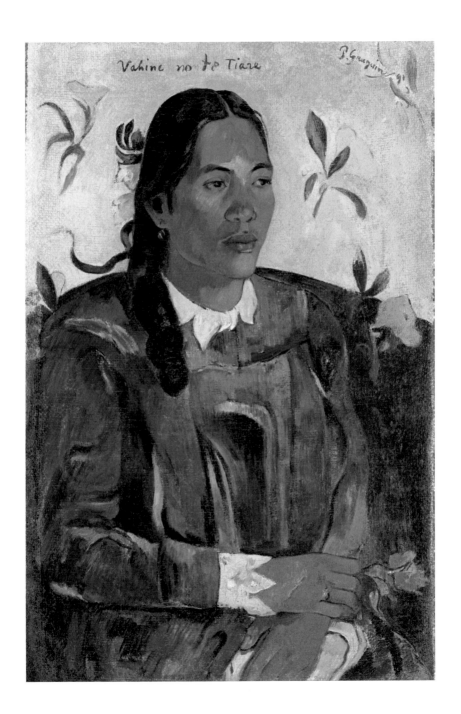

빈 분리파가 결성되다

1897년 4월 3일, 오스트리아 빈

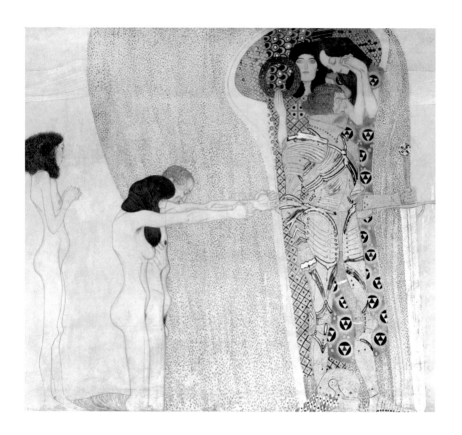

20세기로 넘어갈 무렵 빈은 정신분석가 지그문트 프로이트와 작곡가 구스타프 말러 등의 활동 무대로서 예술과 지적 혁명의 중심지였다. 하지만 당시 활동하던 화가들이 작품을 전시할 공간은 오스트리아 미술가 연맹에서 운영하던 쿤스틀러하우스뿐이었다. 이 연맹은 전시 작품이 판매되면 10%의 수수료를 받았는데, 전통적인 화풍의 그림이 잘 팔렸기 때문에 국내든 해외든 새로운 미술 사조가 발달하는 것을 달가워하지 않고 지원도 꺼렸다.

당시 연맹의 이러한 정책에 좌절감을 느꼈던 화가와 조각가, 건축가들의 모임은

구스타프 클림트를 필두로 빈 분리파라는 자신들만의 새로운 모임을 결성했다. 영국에서 생겨난 미술 공예 운동과 아르누보 양식에서 영향을 받은 빈 분리파 예술가들은 미술과 장식, 그리고 건축을 통합해 완전한 예술 공간을 만드는 종합예술에 심취했다.

그렇게 종합예술의 결정체인 분리파의 집이 지어졌고, 분리파는 그곳을 전시 공간으로 사용했다. 정부가 지원한 좋은 위치에 1898년 완공된 이 건물은 건축가 요제프 마리아 올브리히가 디자인했고, 고전적인 특성과 현대 예술의 간결함을 잘 조합한 이 건물은 나뭇잎 형태의 금장으로 된 돔을 비롯해 자연에서 영감을 얻은 장식물들로 꾸며졌다.

분리파는 넘치는 에너지를 과감하게 분출하며 정기 전시회를 열었을 뿐 아니라 한 달에 두 번씩 「베르 사크룸」이라는 정기 간행물을 발행해 활동 소식을 유럽 전체로 재빨리 퍼뜨렸다. 하지만 1905년 6월 클림트와 그의 지지자들이 분리파에서 빠져나오면서 이들의 전성기는 그리 오래가지 못했다(클림트는 그 후 몇 년간 <키스>를 비롯한 명작들을 남겼다.). 두 번의 세계대전을 겪으며 나치에 의해 분리파 건물이 불타기도 했지만 이러한 어려움에도 불구하고 오늘날까지도 분리파의 명맥이 이어지고 있으며, 재건된 전시 공간에서 전시회를 열고 있다.

구스타프 클림트

<베토벤 프리즈>의 일부, 1901~1902년, 금과 흑연·물감을 활용한 벽화, 대략 2.15×34m, 빈, 분리파의 집

이 작품은 빈 분리파의 열네 번째 전시회에 임시로 사용할 목적으로 그린 프리즈이며, 작곡가 루트비히 반 베토벤을 드높이고 있다.

핵심 인물

구스타프 클림트(1862~1918년), 오스트리아

주요 작품

구스타프 클림트, <베토벤 프리즈>, 1901~1902년, 빈, 분리파의 집
구스타프 클림트, <키스>, 1907~1908년, 빈, 벨베데레 갤러리

관련 일화

1892년 4월 4일 - 뮌헨 분리파가 결성된다. 빈 분리파와 목적이 유사한 이 모임은 독일어권에서는 빈 분리파보다 먼저 형성된 단체였다.

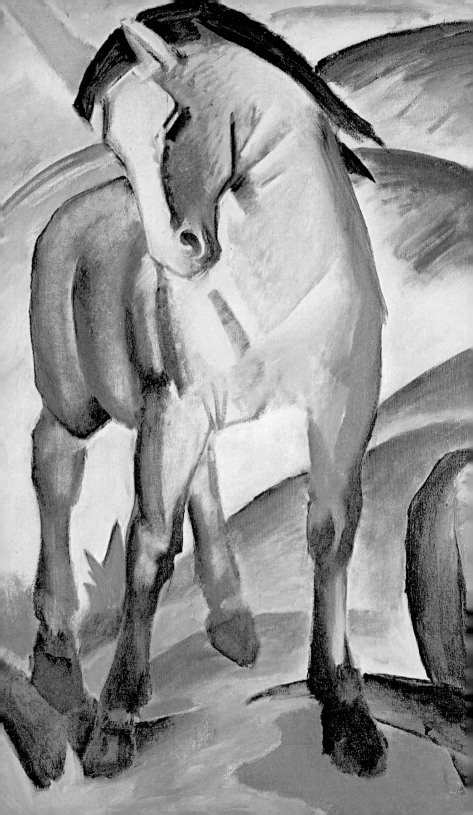

20세기 초

색채는 영혼에 직접 영향을 미치는 도구다. 많은 현으로 이루어진 피아노가 인간의 영혼이라면 색채는 건반, 현을 때려 음을 내는 해머는 눈이다. 화가는 건반을 연주해 인간의 영혼에 울림을 만들어내는 손이다.

바실리 칸딘스키, 1911년

'입체파'라는
용어가 등장하다
1908년 11월 14일, 프랑스 파리

인상파 또는 야수파처럼 몇몇 미술 운동의 명칭은 본래 모욕적인 의도로 붙여졌다. 앙리 마티스와 앙드레 드랭의 '거친' 화풍에 '야수파'라는 이름을 붙여준 미술비평가 루이 보크셀은 '입체파'라는 용어 또한 널리 알린 사람이었다.

1908년 11월, 다니엘 헨리 칸바일러의 갤러리에서는 화가 조르주 브라크의 작품을 전시했다. 조르주 브라크는 자신의 작품들이 파리의 정기 가을 전람회에 출품을 거절당하자 스승이었던 마티스 때문이라고 여겼다. 브라크가 최근 마티스의 경쟁자인 파블로 피카소와 친밀히 교류하고 있었기 때문이다.

브라크 전의 주요 작품 중 하나는 <에스타크의 집>(1908년)이었다. 피카소나 당시 파리에서 활동하던 다른 화가들처럼 브라크도 역시 앞선 가을 전람회에서 선보인 폴 세잔 회고전에서 강한 인상을 받은 터였다. <에스타크의 집>은 브라크가 세잔의 원근법 파괴 형식을 실험한 작품 중 하나였다. 특히 이 그림에서는 피카소가 그린 획기적인 작품인 <아비뇽의 여인들>(1907년)의 영향이 돋보였다. 피카소와 매우 긴밀한 관계를 유지하던 그는 대중에 공개되지 않았던 그 작품을 다른 동료들과 함께 피카소의 지저분한 작업실에서 보게 된 것이었다.

보크셀에 따르면, 이들을 시샘한 마티스가 브라크의 그림은 '작은 입방체'들 속에 갇혀 있다고 그림까지 그려가며 설명하면서 '입체파'라는 용어를 만들어냈다고 한다. 보크셀은 칸바일러 전시회 비평에서 마티스의 말을 참고해 브라크가 감히 "장소, 인물, 건물 등 모든 것을 입방체라는 기하학적 윤곽 속으로 집어넣었다."라고 기록했다.

보크셀은 1910년에도 장 메쳉제와 로베르 들로네의 작품을 두고 "무지한 기하학자들이 인간의 몸을 모호한 입방체 속에 가두었다."라고 비판하며 '입체파'라는 용어를 경멸조로 사용했다. 「뉴욕타임스」에서도 1911년에 열린 가을 전람회를 두고 '입체파가 파리의 가을 살롱전을 점령했다.'고 1면에 대서특필했다.

이러한 미술 사조를 대표했던 두 화가 피카소와 브라크는 '입체파'라고 불리길 원치 않았지만 결국 어쩔 수 없이 그 이름을 받아들였다. 그 후 몇 년간 두 화가가 남긴 작품들은 거의 구분이 안 될 정도로 비슷하다. 이들의 그림은 다양한 시각과

파블로 피카소

<아비뇽의 여인들>, 1907년, 캔버스에 유채, 244×234cm, 뉴욕, 뉴욕 현대미술관

브라크를 비롯한 동료 화가들은 피카소의 획기적인 그림을 보고 말을 잇지 못했다. 다른 이들은 피카소의 그림을 두고 조롱하기도 했지만 브라크는 그의 혁신적인 사조를 자세히 관찰하고 공부했다.

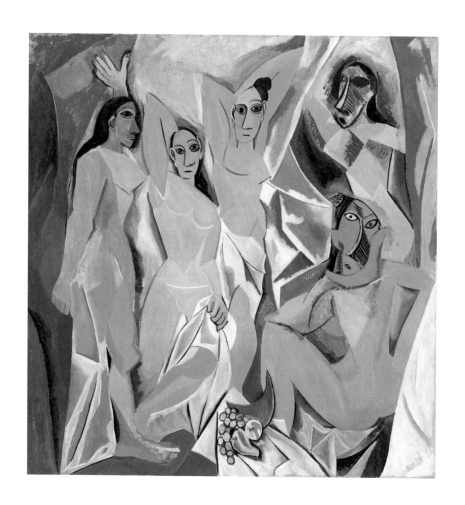

구도로 흩어져 있고 여자, 과일 접시, 바이올린 등과 같은 사물들은 겨우 그 형태를 인지할 정도다. 르네상스 이후부터 화가들이 단일 시각의 경험에 의존해 그림을 그렸다면, 이들은 복합적인 관점을 동시에 그려내려고 시도했다. 브라크는 자신과 피카소의 협력 관계를 다음과 같이 서술했다.

> 피카소와 내가 그동안 나눈 대화들은 그 어디에서도 다시 들을 수 없을 것이고, 만약 듣는다 고 한들 그 누구도 이해하지 못할 것입니다. 우리는 마치 둘만 단단히 묶인 채 산 위에 있는 것과 같았습니다.

창작 활동으로 끈끈하게 연결된 이들의 관계도 제1차 세계대전이 발발하면서 막을 내렸다. 하지만 이들이 이끌었던 새로운 운동은 미술에 대한 사람들의 생각을 완전히 바꾸어놓았고, 20세기 다양한 미술 사조들이 탄생하는 계기를 마련했다.

조르주 브라크

<에스타크의 집>, 1908 년, 캔버스에 유채, 40.5× 32.5cm, 릴, 릴 현대미술관

이 작품은 프랑스 남부 마르 세유 지방 근처 에스타크에 서 거주했던 폴 세잔이 그린 작품에 대한 화답으로 그려 졌다.

핵심 인물
파블로 피카소(1881~1973년), 스페인
조르주 브라크(1882~1963년), 프랑스

주요 작품
파블로 피카소, <아비뇽의 여인들>, 1907년, 뉴욕, 뉴욕 현대미술관
조르주 브라크, <에스타크의 집>, 1908년, 프랑스, 릴, 릴 현대미술관

관련 일화
1903년 10월 31일 - 가을 전람회는 파리 공식 살롱전의 계속되는 보수주의에 반발해 파리 프티 팔레에서 첫 번째로 개최되었다. 첫 번째 전시회에서는 최근 사망한 폴 고갱의 회고전과 프랜시스 피카비아, 피에 르 보나르, 앙리 마티스 등의 작품을 선보였다. 그 후 수년간 이 전람회는 아방가르드 미술을 선보이는 주요 전시회로 자리 잡는다.

미래주의 선언, 「르 피가로」 1면을 장식하다

1909년 2월 20일, 프랑스 파리

1909년 겨울 어느 토요일 아침, 프랑스 일간지 「르 피가로」의 대표는 눈을 뜨자마자 과감하고도 충격적인 예술가 선언문이 신문 1면을 장식한 것을 보고 깜짝 놀랐다.

이탈리아 시인 필리포 토마소 마리네티가 작성한 선언문은 너무도 거칠게 표현되어 일간지 편집자들은 다음과 같은 경고 문구도 함께 기재했다. "마리네티는…… 다른 모든 학교에서 가르치는 내용을 가히 능가하는 이론을 가르치는 '미래주의' 학교를 설립했다.…… 그의 과격한 생각에 대한 모든 책임은 본 선언문에 서명한 이들에게 있음을 알린다.……"

미래주의 선언문은 화가와 작가들에게 급격히 현대화하는 세계를 따를 것을 종용하는 의도적인 도발이었다. 이 선언문은 칼 마르크스와 프리드리히 엥겔스의 공산당 선언(1848년)과 같은 정치선언문에서 사용된 효과적이고 질서정연한 미사여구와 맹렬한 비난을 모방했다. 특히 이탈리아 출신인 마리네티는 과거의 유산을 숭배하길 거부하는 대신 속도, 기술, 에너지, 활력을 찬양했다.

"단언컨대 세상의 기품은 새로운 아름다움, 즉 속도의 아름다움 덕분에 더욱 풍성해졌다."라는 문장을 필두로 루브르 박물관에 있는 고전적 조각보다 빠르게 달리는 자동차가 더욱 아름답다고 주장했다. 그들은 선언문에서 '모든 종류의 박물관, 도서관, 아카데미'를 파괴하겠다고 선언했으며, '위험에 대한 사랑, 에너지와 대담무쌍함'을 드높였다. 이러한 내용은 1909년 1월 마리네티의 시에서 서문의 형태로 처음 등장했고, 다음으로 이탈리아 지역신문에, 그리고 프랑스어로 번역되어 「르 피가로」에 등장하게 된다. 마리네티는 런던, 모스크바, 상트페테르부르크, 베를린 등지의 무대에서 이 선언문을 읽거나 강의했고, 택시를 타고 가며 창밖으로 인쇄물을 던지기도 했다. 이는 치밀하고 효과적인 홍보 전략으로, 현대 미디어에 적용되는 방식이 되기도 했다.

이 선언문에는 미래주의자 예술이란 어떤 형태인지 확실한 설명이 없었지만 이후 수년간 발표된 선언문들과 미래주의자 운동이 유럽 전역의 화가, 조각가, 건축가, 작가들에게 영향을 주었다. 입체파와 같은 다른 새로운 미술 운동들은 이러한 지적 혼란에 휩쓸렸고, 입체주의나 구성주의 등의 동시대 미술 운동을 미래주의

마리네티의 선언문

「르 피가로」, 1909년 2월 20일 자 신문 기사

마리네티의 선언문은 프랑스 국영신문 「르 피가로」에 실리기 전에 이탈리아 지역신문 「라 가제타 델레밀리아」에 먼저 등장했다.

55e Année — 3e Série — N° 51 Le Numéro avec le Supplément = SEINE & SEINE-ET-OISE : 15 centimes — DEPARTEMENTS : 20 centimes Samedi 20 Février 1909

Gaston CALMETTE
Directeur-Gérant

RÉDACTION — ADMINISTRATION
26, rue Drouot, Paris (9e Arr¹)

POUR LA PUBLICITÉ
D'ADRESSER, 26, RUE DROUOT
A L'HOTEL DE « FIGARO »
ET POUR LES ANNONCES ET RÉCLAMES
Chez MM. LAGRANGE, CERF & Cⁱᵉ
8, place de la Bourse

H. DE VILLEMESSANT
Fondateur

RÉDACTION — ADMINISTRATION
26, rue Drouot, Paris (9e Arr¹)
TÉLÉPHONE, Trois lignes : 1er 102.12 — 102.07 — 102.08

ABONNEMENT

LE FIGARO

« Loué par ceux-ci, blâmé par ceux-là, me moquant des sots, bravant les méchants, je me hâte de rire de tout... de peur d'être obligé d'en pleurer. » (BEAUMARCHAIS.)

Le Futurisme

M. Marinetti, le jeune poète italien et français, au talent remarquable et fougueux, que de retentissantes manifestations ont fait connaître dans tous les pays latins, suivi d'une pléiade d'enthousiastes disciples, vient de fonder l'école du « Futurisme », dont les théories dépassent en fanfaronnade cette des écoles antérieures ou contemporaines. Le *Figaro* qui a déjà servi de tribune à plusieurs d'entre elles, et non des moins retentissantes, offre aujourd'hui à ses lecteurs le manifeste des « Futuristes ». Est-il besoin de dire que nous laissons ici la responsabilité des idées un peu excessives au jeune et impétueux auteur lui-même ?...

Manifeste du Futurisme

1. Nous voulons chanter l'amour du danger, l'habitude de l'énergie et de la témérité.

2. Les éléments essentiels de notre poésie seront le courage, l'audace et la révolte.

3. La littérature ayant jusqu'ici magnifié l'immobilité pensive, l'extase et le sommeil, nous voulons exalter le mouvement agressif, l'insomnie fiévreuse, le pas gymnastique, le saut périlleux, la gifle et le coup de poing.

4. Nous déclarons que la splendeur du monde s'est enrichie d'une beauté nouvelle : la beauté de la vitesse. Une automobile de course avec son coffre orné de gros tuyaux, tels des serpents à l'haleine explosive... une automobile rugissante, qui a l'air de courir sur de la mitraille, est plus belle que la Victoire de Samothrace.

5. Nous voulons chanter l'homme qui tient le volant, dont la tige idéale traverse la terre, lancée elle-même sur le circuit de son orbite.

6. Il faut que le poète se dépense avec chaleur, éclat et prodigalité, pour augmenter la ferveur enthousiaste des éléments primordiaux.

7. Il n'y a plus de beauté que dans la lutte. Pas de chef-d'œuvre sans un caractère agressif. La poésie doit être un assaut violent contre les forces inconnues, pour les sommer de se coucher devant l'homme.

8. Nous sommes sur le promontoire extrême des siècles !... A quoi bon regarder derrière nous, du moment qu'il nous faut défoncer les vantaux mystérieux de l'Impossible ? Le Temps et l'Espace sont morts hier. Nous vivons déjà dans l'absolu, puisque nous avons déjà créé l'éternelle vitesse omniprésente.

9. Nous voulons glorifier la guerre, — seule hygiène du monde, — le militarisme, le patriotisme, le geste destructeur des anarchistes, les belles Idées qui tuent, et le mépris de la femme.

10. Nous voulons démolir les musées, les bibliothèques, combattre le moralisme, le féminisme et toutes les lâchetés opportunistes et utilitaires.

11. Nous chanterons les grandes foules agitées par le travail, le plaisir ou la révolte ; les ressacs multicolores et polyphoniques des révolutions dans les capitales modernes ; la vibration nocturne des arsenaux et des chantiers sous leurs violentes lunes électriques ; les gares gloutonnes avalant des serpents qui fument ; les usines suspendues aux nuages par les ficelles de leurs fumées ; les ponts aux bonds de gymnastes lancés sur la coutellerie diabolique des fleuves ensoleillés ; les paquebots aventureux flairant l'horizon ; les locomotives au grand poitrail qui piaffent sur les rails, tels d'énormes chevaux d'acier bridés de tuyaux, et le vol glissant des aéroplanes, dont l'hélice a des claquements de drapeaux et des applaudissements de foule enthousiaste.

C'est en Italie que nous lançons ce manifeste de violence culbutante et incendiaire, par lequel nous fondons aujourd'hui le « Futurisme », parce que nous voulons délivrer ce pays de sa gangrène fétide de professeurs, d'archéologues, de ciceroni et d'antiquaires.

L'Italie a été trop longtemps le marché des brocanteurs. Nous voulons la débarrasser des innombrables musées qui la couvrent de cimetières innombrables.

Musées, cimetières !... Identiques vraiment dans leur sinistre coudoiement de corps qui ne se connaissent pas. Dortoirs publics où l'on dort à jamais côte à côte avec des êtres haïs ou inconnus. Férocité réciproque des peintres et des sculpteurs s'entre-tuant à coups de lignes et de couleurs dans le même musée.

Qu'on y fasse une visite chaque année ainsi comme on va voir ses morts une fois par an !... Nous pouvons bien l'admettre !... Qu'on dépose même des fleurs une fois par an aux pieds de la Joconde, nous le concevons !... Mais que l'on promène quotidiennement dans les musées nos tristesses, nos courages fragiles, nos inquiétudes maladives, ceci nous ne l'admettons pas !...

F.-T. Marinetti.

LA VIE DE PARIS

« Le Roi » à l'Elysée... Palace

Échos

La Température

Les Courses

A Travers Paris

Nouvelles à la Main

Le complot Caillaux

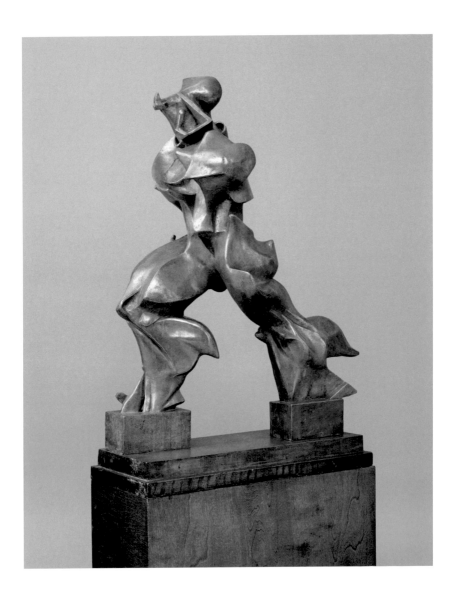

운동과 철저히 구분하는 것이 어려울 때도 있다.

결과적으로 미래주의는 의식적인 아방가르드 예술 운동의 시초이자 모더니즘 자체의 시작이 되는 등 엄청난 영향력을 행사했지만 미래주의자들이 남긴 대작은 거의 없다. 1920년대 제1차 세계대전의 발발로 이 예술 운동의 에너지는 사그라졌고, 마리네티를 비롯한 폭력 숭배자들(미래주의 선언문에서는 전쟁을 '세상에서 유일한 위생학'이라고 묘사한다.)은 파시즘을 지지하기에 이른다.

움베르토 보초니

<공간 속 독특한 형태의 연속성>, 1913년, 청동, 121.3× 88.9×40cm, 뉴욕, 메트로 폴리탄 미술관

보초니의 조각상은 속도로 뒤틀린 형태의 인물을 묘사했으며 미래주의의 관념인 기계화된 신체를 탐구했다.

핵심 인물

움베르토 보초니(1882~1916년), 이탈리아

주요 작품

움베르토 보초니, <공간 속 독특한 형태의 연속성>, 1913년, 석고 모형 원본은 상파울루 현대미술관에서 소장하고 있으며 뉴욕, 런던, 밀란 등지의 미술관에서 청동 주물을 소장하고 있다.

자코모 발라, <추상적인 속도+소리>, 1913~1914년, 베네치아, 페기 구겐하임 미술관

관련 일화

1914년 7월 2일 - 런던에서 급진적 잡지 「블라스트」의 초판이 발행된다. 영국 화가 윈덤 루이스가 주로 기고한 이 잡지는 마리네티에서 아방가르드 운동의 주도권을 가져오고자 했고, 소용돌이파를 창설하기도 했다.

1918년 7월 23일 - 시인 트리스탕 차라는 취리히에서 열린 한 파티에서 다다 선언문을 낭독한다. 이 운동은 미래주의 운동을 대체하려는 목적으로 선언문을 작성했지만 전쟁에 반대하고 기존 체제를 거부하는 등 풍자적인 요소가 강했다.

모나리자, 루브르에서 사라지다

1911년 8월 21일, 프랑스 파리

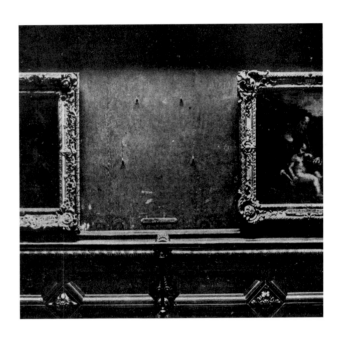

1911년 어느 화요일 아침, 한 화가가 <모나리자>를 스케치하기 위해 루브르를 찾았을 때 작품이 걸려 있어야 할 벽에는 고리 네 개만 덩그러니 남아 있었다. 그는 레오나르도 다빈치의 초상화 작품이 어디에 있냐고 주위 경비원에게 물었지만 그 누구도 특별히 관심을 주지 않았다. 루브르 소속의 사진사들이 종종 작품을 떼어다 작업실로 가져가기도 했기 때문이었다. 사실 모나리자는 이미 하루 전날 아침에 도난을 당한 상태였다.

작품을 도난당한 사실이 알려지자 몽마르트르 예술가 구역에서 활동하던 두 젊은이가 당황했다. 파블로 피카소는 일전에 친구가 루브르에서 훔친 작은 고대 조각품 두 점을 찬장에 보관하는 중이었고, 시인 기욤 아폴리네르는 루브르 박물관을 태워버려야 한다고 주장한 적이 있었기 때문이었다. 9월 7일, 두 사람 모두 체포되었지만 법정에서 무죄를 인정한 뒤에야 혐의에서 벗어날 수 있었다.

루브르의 빈 벽

언론 보도 사진, 1911년

<모나리자>의 작은 작품 크기(높이 77cm) 때문에 작업복 안에 넣어 훔치는 것이 가능했다.

사실 <모나리자>를 훔친 사람은 이탈리아에서 이주해온 빈첸초 페루지아였다. 그는 루브르에서 일하던 사람으로 <모나리자>의 유리 액자 제작을 담당하기도 했었다. 그는 밤새 작업실 선반에 그림을 보관했다가 다음 날 액자를 제거한 후 작업복 속에 그림을 넣어 박물관을 나온 것이다. 이후 2년간 <모나리자>는 그의 집 부엌 탁자에 놓여 있었지만 이탈리아에 작품을 팔려다가 덜미를 잡혔다. 페루지아는 <모나리자>가 나폴레옹 군대에 빼앗긴 작품이라고 잘못 생각해 애국심에 이러한 일을 저지른 것으로 보인다(65쪽 참조).

당시 <모나리자>는 이미 많은 사랑을 받고 있었지만 도난 사건으로 인해 갓 사진 기사를 내기 시작한 신문에 수없이 등장하면서 매우 상징적인 존재가 되었다. 이 그림은 아마도 대중문화 속으로 넘어간, 그리고 그림의 대량 복제 시대가 시작했음을 알린 최초의 작품일 것이다.

되찾은 <모나리자>

언론 보도 사진, 1913년

<모나리자>를 훔친 도둑은 2년간 집에서 그림을 보관했지만 작품을 피렌체의 한 미술관에 팔려다가 덜미를 잡혔다.

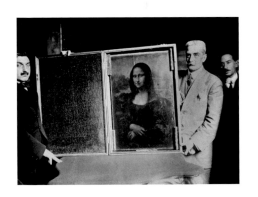

핵심 인물

레오나르도 다빈치(1452~1519년), 이탈리아

주요 작품

레오나르도 다빈치, <모나리자>, 약 1503~1519년, 파리, 루브르 박물관

관련 일화

1919년 - 마르셀 뒤샹은 모나리자가 그려진 값싼 엽서에 수염을 그려 넣어 '레디메이드(현대 미술의 오브제. 일상의 기성품에 본래 용도가 아닌 다른 의미를 부여해 작품으로 만드는 것-옮긴이)' 작품으로 탄생시켰다.

1994년 2월 12일 - 노르웨이 오슬로 국립미술관에서 소장하던 에드바르트 뭉크의 <절규> 네 점 중 한 점을 도난당한다. 경찰이 해당 작품을 훼손되지 않은 채로 다시 찾은 것은 1994년 5월이었다. 2004년에도 다른 한 점을 도난당했고, 2006년에 되찾았다.

청기사파,
전시회를 열다
1911년 12월 18일, 독일 뮌헨

제1차 세계대전이 발발하기 직전까지 유럽 전역에서는 한 달이 멀다 하고 새로운 미술 사조와 이론을 주창하는 화파들이 생겨났다. 공식 아카데미의 교육이 미술 사조를 지배하던 시대는 끝나고 누구든 미래 예술을 창조하는 시대가 도래한 것이었다.

그중 가장 영향력 있는 모임 하나가 독일 뮌헨에서 결성되었다. 창립한 지 불과 몇 년 되지 않은 신미술가협회의 회원 중 일부가 협회의 방침에 반대해 분리되어 나온 것이다. 협회의 회장을 맡았던 러시아 태생의 화가 바실리 칸딘스키는 협회의 방침이 지나치게 엄격하고 전통적이라 판단하고 독일 출신 화가인 프란츠 마르크를 비롯한 몇몇 화가들과 새 모임을 결성한다.

청기사라는 이름의 어원이 확실치는 않지만 두 지도자가 승마를 즐겼고, 파란색에는 영적인 속성이 있다고 믿었다는 점에서 그 뿌리를 추측해볼 수 있다. 이 미술 운동에는 공식 선언문이 존재하지 않았지만 화가들 모두는 작품을 통해 정신적 진실을 표현하려는 열망이 있었다. 그들은 색채의 상징성과 표현력에 관심을 두고 자연스럽지 못할 만큼 선명한 색상을 사용했다. 그림은 점점 몽환적이고 추상적인 것을 다루었으며, 특히 칸딘스키는 대상을 묘사하는 데서 완전히 벗어나 음악의 특징이나 느낌을 그림으로 표현하려고 시도했으며, 작품의 제목도 '즉흥' 또는 '구성' 등 마치 음악 제목처럼 붙였다. 그가 이 시기에 남긴 그림들은 추상 회화의 초기 작품이라고 볼 수 있다.

청기사파는 제1차 세계대전 중 마르크가 사망하면서 해산했기 때문에 그리 오래 가지는 못했지만 영향력은 굉장했다. 1911년 12월 18일 뮌헨에서 개최된 전시회에는 칸딘스키와 마르크뿐 아니라 프랑스 화가 로베르 들로네와 앙리 루소를 비롯한 열네 명의 화가가 총 마흔세 점의 작품을 출품했다. 이 전시회는 1914년 7월까지 유럽 전역을 순회하며 쾰른, 베를린, 부다페스트, 오슬로, 헬싱키 등의 도시에서 전시회를 열었다.

청기사파의 작품은 그보다 더 이전에 드레스덴을 중심으로 결성되었던 브뤼케 화파와 더불어 독일 표현주의를 대표한다고 여겨진다. 칸딘스키는 제1, 2차 세계대

바실리 칸딘스키와 프란츠 마르크

<청기사 연감>의 표지, 1911년, 인쇄본, 30×22cm, 개인 소장

<청기사 연감>은 청기사파의 이념을 알릴 뿐만 아니라 칸딘스키가 작성한 미술 이론에 관한 글, 청기사파 소속 화가들의 그림, 그들이 선망하던 화가들의 작품 등을 다루었다.

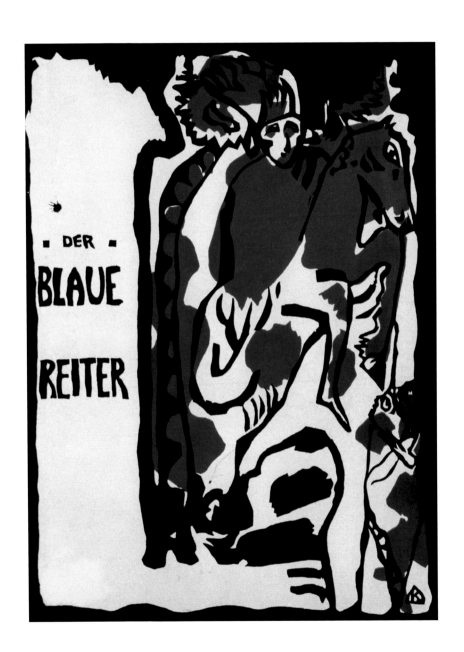

전 사이 바우하우스 예술학교에서 가르치며 자신의 이론을 더욱 확고히 하고 학생들에게도 전할 수 있었지만, 나치가 칸딘스키의 작품을 퇴폐 미술이라고 폄하하고 학교를 강제로 폐쇄한 이후에는 활동하지 못했다.

핵심 인물

바실리 칸딘스키(1866~1944년), 러시아

프란츠 마르크(1880~1916년), 독일

주요 작품

프란츠 마르크, <푸른 말 I>, 1911년, 뮌헨, 렌바흐 미술관

바실리 칸딘스키, <청기사>, 1903년, 개인 소장

관련 일화

1893년 - 파리에서 세관으로 일하던 앙리 루소가 일을 그만두고 전업 화가로 나선다. 정식 미술 교육을 받지 않았던 그의 '원시적인' 화풍과 이국적이고도 몽환적인 정글의 정취를 표현한 작품들은 청기사 화파와 초현실주의, 파블로 피카소 등의 젊은 화가들에게 영감을 주었다.

프란츠 마르크

<푸른 말 I>, 1911년, 캔버스에 유채, 112×86cm, 뮌헨, 렌바흐 미술관

프란츠 마르크는 푸른 말이 등장하는 몽환적인 그림을 종종 그렸는데, 푸른 말은 자신이 주축이 되어 활동했던 미술 운동의 명칭에도 쓰였다.

'0,10' 전시회,
절대주의의 등장을 알리다
1915년 12월 19일, 러시아 상트페테르부르크

20세기 초반 아방가르드 미술 운동의 흐름은 세상의 모습을 '사진처럼' 담아내는 데서 재빠르게 벗어나고 있었다. 하지만 입체파, 미래파, 표현주의 등을 주창하는 화가들은 여전히 집, 바이올린, 말과 같이 실존하는 대상을 그림으로 담아내려 했으며, 단지 얼마나 변형해서 표현하느냐의 차이만 존재했다.

제1차 세계대전이 발발할 즈음, 러시아 화가 카지미르 말레비치를 비롯한 몇몇 화가들은 더욱 극단으로 나아가기 시작했다. 말레비치가 '절대주의'라고 명명한 미술에 관한 새로운 생각은 당시 이름이 페트로그라드(러시아 상트페테르부르크의 옛 이름-옮긴이)였던 도시에서 '0,10: 최후의 미래파 회화전'이라는 거창한 이름 아래 개최된 전시회를 통해 분명하게 드러났다. 말레비치는 미술의 본질이 정신성에 있다고 믿는 신비주의자였다(바실리 칸딘스키와 유사한 점이 있었다. 122쪽 참조). 전시회 이름 속 '0'은 새로운 미술이 예견한 신선한 시작을 의미했고, '10'은 전시회에 참여할 화가의 수를 의미했다.

총 열네 명의 화가가 참여한 전시회에는 이름이 잘 알려진 러시아 화가 블라디미르 타틀린과 류보프 포포바도 출품하게 되었다. 하지만 이 전시회가 기억되는 이유는 말레비치의 작품 때문이다. 그가 출품한 서른여섯 점의 그림은 단순한 정사각형, 직사각형, 원들이었으며 흑백으로만 되어 있었다. 가장 눈에 띄는 작품은 그의 첫 <검은 사각형>(1915년)이었는데, 말 그대로 하얀 바탕 위에 검은색으로 칠한 정사각형을 그린 작품이었다. 말레비치는 <검은 사각형>을 네 가지 형태로 그리고 그것을 '0'이라 표현하며, 비구상주의 회화의 새로운 형태가 시작되는 기점이라고 말했다. 그는 또한 다음과 같이 설명했다. "절대주의자에게 객관적인 세계의 시각적 현상 자체는 무의미합니다. 중요한 것은 느낌이며, 그것을 불러일으키는 환경과도 꽤 동떨어진 것입니다."

말레비치는 추상 회화와 미니멀리즘의 선구자였으며 20세기 중반 미술 운동에 지대한 영향을 미쳤다. 그와 동료 추상화가 피에트 몬드리안이 사용한 단순한 기하학적 형태는 현대주의 건축가와 디자이너들이 모방했고, 오래도록 지속되어 이라크 출신의 영국 건축가 자하 하디드에게도 깊은 영감을 주었다.

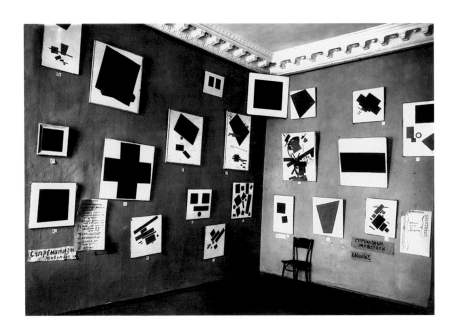

'0,10' 전시회

작품 설치 모습, 1915~1916
년, 페트로그라드(현 상트페테
르부르크)

이 사진은 말레비치의 작품이
전시된 공간만을 보여준다.
그가 그린 <검은 사각형>이
공간 모서리 상부에 걸려 있
는데, 러시아에서 그 위치는
보통 종교적인 상징물을 걸
어두는 데 쓰였다.

핵심 인물

카지미르 말레비치(1878~1935년), 러시아

주요 작품

카지미르 말레비치, <검은 사각형>, 1915년, 모스크바, 트레티야코프 미술관

관련 일화

1919년 말 - 네덜란드 화가 피에트 몬드리안이 자신의 이름을 널리 알리게 된 추상 회화 작품을 그리기 시
작한다. 원색으로 칠한 도형과 두꺼운 검은색 선으로 화면을 나눈 것이 그 그림들의 특징이다.

뒤샹의 〈샘〉, 전시를 거부당하다

1917년 4월 10일, 미국 뉴욕

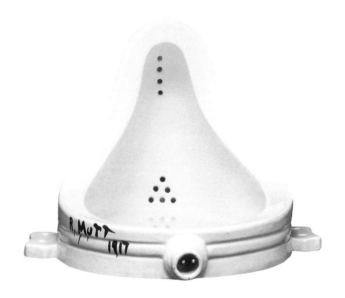

가장 영향력 있는 20세기 예술품으로 뽑히기도 했던 마르셀 뒤샹의 〈샘〉 원작을 직접 본 사람은 단 몇 명뿐이었다.

프랑스 예술가 뒤샹은 독립미술가협회가 뉴욕에서 처음 여는 전시회에 리처드 머트라는 필명으로 작품을 출품했다. 독립미술가협회는 예술의 민주화라는 가치를 내세우며 설립된 단체로, 협회가 주최하는 전시회에는 심사위원도 상도 없었으며 누구라도 참가비만 내면 어떤 작품이든지 출품할 수 있었다. 협회의 임원이자 전시회 개최 위원이었던 뒤샹은 작품을 작가 이름순으로 배치해 특정 작품이 돋보이는 일이 없도록 하자고 제안했다. 사실 이 과정에서 그는 문제가 될 작품의 원작자임을 숨긴 채 동료 예술가들의 결의를 확인하려고 했던 것으로 보인다.

〈샘〉은 뒤샹의 '레디메이드' 오브제 중 하나로, 기성품을 예술품으로 재탄생시킨 경우였다. 흰색 도기로 된 남성용 소변기를 90도 돌려놓은 이 작품에는 'R.

마르셀 뒤샹

〈샘〉, 1917년(1964년 복제품), 광택제를 바른 도기, 36×48 ×61cm, 런던, 테이트 모던

1950~1960년대에 분실된 〈샘〉 원작의 복제품 열일곱 점이 마르셀 뒤샹의 승인하에 제작되었다. 현재 테이트 모던과 뉴욕 현대미술관을 비롯한 전 세계 주요 미술관에서 복제품을 소장하고 있다.

알프레드 스티글리츠

아방가르드 잡지 「눈먼 사람」에 실린 뒤샹의 <샘> 사진, 1917년 5월

이 사진은 당시 독립미술가 협회로부터 전시를 거절당한 <샘> 원작의 모습이 담겨 있는 유일한 기록이다. 사진 속 작품 왼쪽 아래에 전시회 출품작 표가 달려 있다.

Mutt'라는 글씨만 휘갈겨져 있었다. 1917년 4월 10일에 개막할 전시회장에 작품을 설치하던 중 협회 임원들은 이 작품을 두고 위생설비 용품은 예술품으로 인정할 수 없을 뿐 아니라 외설적이기도 하다며 전시를 거부했다. 이후 협회는 성명을 통해 다음과 같이 해명했다. "<샘>은 제자리에 있을 때 매우 유용한 물건이지만 그것이 놓여야 할 자리는 미술 전시회장이 아닙니다. 결코 그것을 예술품으로 볼 수 없기 때문입니다."

뒤샹은 이에 반발해 협회를 나왔고, <샘>을 창고에서 찾아와 친구인 알프레드 스티글리츠에게 사진 촬영을 부탁했다. 이후 그의 작품은 쓰레기들과 함께 버려진 것으로 보이며, 이제는 사진으로만 원작의 모습을 볼 수 있게 되었다.

<샘>의 중요성은 뒤샹과 그의 친구들이 발행했던 미술 잡지 「눈먼 사람」 2호에서 잘 설명하고 있다.

머트 씨가 직접 손으로 작품을 제작했느냐는 중요하지 않다. 그는 그것을 '선택'했다. 그는 생활 속에서 하나의 기성품을 택해 다른 곳에 두었고, 새로운 이름을 붙인 후 관점을 바꾸고 바라봤으니 용도의 중요성은 사라지게 되었다. 대상을 향한 새로운 생각을 창조해낸 것이다.

당시에 <샘>이 즉각적인 반향을 불러오지는 못했지만 1950년대와 1960년대 개념 예술가 세대가 거기에서 예술의 근본을 발견하면서부터 점차 명성을 얻게 되었다. 뒤샹은 예술의 가치는 예술가의 기술과 노력에 달려 있다는 기존의 관념에 도전했다. 이제는 어떤 것이라도 예술 작품이 될 수 있으며, 오늘날 모든 예술은 이러한 도전에 부응해야 한다.

핵심 인물

마르셀 뒤샹(1887~1968년), 프랑스

주요 작품

마르셀 뒤샹, <샘>, 1917년(1950~1960년대에 열일곱 점의 복제품이 제작되었다.)

관련 일화

1993년 10월 23일 - 음악가 브라이언 이노는 자신이 뉴욕 현대미술관에 전시된 <샘>의 복제품에 소변을 보았다고 주장했다. 그 말고도 이런 시도를 한 사람들이 종종 있었다. 이노는 소변기의 구멍으로 소변을 흘려보내기 위해 기다란 플라스틱 호스를 사용해야 했다고 말했다.

콘스탄틴 브랑쿠시의 조각품, 미국 세관에 적발되다

1926년 10월, 미국 뉴욕

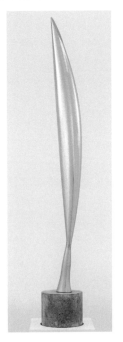
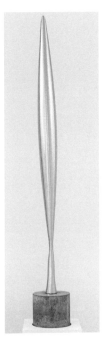

1926년 10월 파리 증기선이 뉴욕에 도착했을 때 미국 세관원들은 화물칸에 있던 상자 몇 개를 보고 당황했다. 당시 논란의 중심에 있던 예술가 마르셀 뒤샹(128~129쪽 참조)이 가져온 이 물건들은 예술품으로 분류되어 있었다. 하지만 세관원들이 상자에서 찾은 것이라고는 이상하게 생긴 나무와 돌덩어리였으며, <공간의 새>라는 제목의 길고 가느다랗게 휘어진 빛나는 청동뿐이었다.

　콘스탄틴 브랑쿠시는 루마니아 태생의 조각가로, 그의 작품은 1910년대로 들어오면서 더욱더 단순하고 추상적으로 변모해갔다. 그의 초기 작품들에는 새의 머리나 발톱, 혹은 부리의 형태가 어느 정도 드러나 있었지만 1923년 즈음 작업한 조각품을 보면 실제 새의 형태는 전혀 없고 허공 속으로 도약하는 새의 움직임을 은유적으로 표현했을 뿐이었다. 이는 기존 사조와는 근본적으로 다른 새로운 형태였기 때문에 세관원들은 그것을 예술품으로 인정하지 않았다. 이는 매우 중요한 사안이

었다. 예술품에는 관세가 붙지 않지만 금속 제품에는 40%의 관세가 붙기 때문이었다.

브랑쿠시와 뒤샹은 분노했고 법정 분쟁은 이듬해 말까지 이어졌다. 브랑쿠시와 그의 지지자들은 <공간의 새>가 고유한 예술품임을 증명해야 했다. 브랑쿠시는 주의를 기울여 정성스레 청동에 윤을 내던 시간에 대해 증언했고, 저명한 미술비평가는 그의 진술에 힘을 실어주었다. 하지만 기존의 것을 고수하며 미국 세관 편에서 증언한 미술가들이 더 많았으며, 그중 한 명은 브랑쿠시의 조각품을 두고 "너무 추상적이며, 조각이라는 예술을 잘못 활용한 형태"라고 증언했다.

하지만 판사는 다음과 같은 판결문으로 브랑쿠시의 손을 들어주었다.

> 지금 판결 대상이 된 물품은…… 형태가 아름답고 대칭적이며, 비록 새와 연관 짓기에는 어려움이 있지만…… 증언을 토대로 할 때 전문 조각가의 손에서 탄생한 고유한 제작물이며, 권위자들이 언급한 바와 같이 하나의 조각이자 예술 작품이므로 우리는 원작자의 항의를 인정하고 무관세를 적용하는 바이다.

현재 미국 법에서는 추상 미술을 공식적으로 인정한다. 하지만 브랑쿠시와 세관원 사이에서는 계속 문제가 발생했다. 1938년 영국 세관원은 자국 내 석공을 보호하는 법을 빌미로 그가 제작한 돌 조각품의 통관을 불허했다. 세관원은 당시 테이트 브리튼 갤러리의 관리자이던 J. B. 맨슨을 불렀다. 화가였던 맨슨은 현대 미술에 반대하던 인물이었다. 그는 브랑쿠시의 돌 조각을 예술품으로 인정하지 않았고, 이는 한차례 소동으로 이어져 결국 맨슨은 직장을 잃게 되기도 했다.

오늘날에는 국제협약에 따라 세관에서 예술품을 다루는 규정이 정해져 있지만 성적인 특성이 형상화된 작품의 경우 여전히 문제가 되기도 한다.

콘스탄틴 브랑쿠시

<공간의 새>(두 방향에서 본 모습), 1930년대, 돌 위에 윤을 낸 청동, 높이 137.5cm, 베네치아, 페기 구겐하임 미술관

브랑쿠시는 대리석과 청동으로 <공간의 새>를 여러 점 제작했다. 미국에서 법정 분쟁을 야기했던 작품은 현재 시애틀 미술관에서 소장하고 있다.

핵심 인물

콘스탄틴 브랑쿠시(1876~1957년), 루마니아
마르셀 뒤샹(1887~1968년), 프랑스

주요 작품

콘스탄틴 브랑쿠시, <공간의 새>, 1926년, 미국 시애틀 미술관에서 소장하고 있으며 다른 청동 및 대리석 조각본도 여러 미술관에서 소장하고 있다.

관련 일화

1878년 11월 26일 - 화가 제임스 애벗 맥닐 휘슬러가 자신의 추상적인 작품을 두고 '그림으로 사람들의 얼굴에 물감통을 끼얹은 격'이라고 조롱한 영국의 미술비평가 존 러스킨을 상대로 건 명예훼손 소송에서 승소한다. 하지만 휘슬러가 받은 배상금은 매우 미미했고, 소송에 든 비용으로 인해 파산에 이르렀다.

<안달루시아의 개>가 개봉되다

1929년 6월 6일, 프랑스 파리

영화감독 루이스 부뉴엘은 자신이 제작한 영화 <안달루시아의 개>가 개봉하는 날 폭동이 일어날 것을 우려해 주머니 한가득 작은 돌멩이를 채워 넣고 상영관에 갔다고 한다. 그와 함께 영화 작업을 했던 스페인 화가 살바도르 달리 또한 관객의 반발을 예상했지만 영화는 극찬을 받았고 8개월이나 상영관에 걸려 있었다. 이후 부뉴엘은 다음과 같이 말했다. "관객들은 마음 깊은 데 있는 신념과 전혀 다른 방향으로 흘러가는 완전히 새로운 것을 보고 극찬하고, 부패한 언론은 가식적으로 보도하고, 또 어리석은 대중은 살인 충동을 극단적으로 자극하는 데 불과한 장면을 두고 아름다움이나 우아함을 발견했다는데, 제가 무슨 말을 하겠습니까?"

<안달루시아의 개>는 흑백 무성영화였다. 이 영화에서 가장 유명한 장면은 초반에 한 남자가 면도칼로 여성의 눈동자를 가르는 부분인데, 17분간 이어지는 이 영화에서는 계속해서 기괴하고 설명 불가능한 영상들만이 흘러나온다. 남자의 구멍 난 손에서 들끓는 개미, 당나귀 시체를 얹은 피아노 두 대를 끌고 가는 남자, 여자의 겨드랑이털이 남자의 입에서 나타나는 장면 등. 사람들은 영화를 분석하려고 했지만 부뉴엘과 달리는 영상이 아무것도 상징하지 않으며, 그 속에 담긴 내용도 없다고 단호하게 말했다. 악몽 속의 장면들을 아무런 의미 없이 배치했을 뿐이라는 것이었다.

이 영화를 처음 상영했던 파리의 예술 영화 상영관 우르술린 스튜디오는 오늘날까지도 운영되고 있다. 영화가 개봉하는 날 파블로 피카소와 건축가 르코르뷔지에, 영화감독 장 콕토 등 아방가르드 예술계를 이끌었던 인물들이 대거 관람하러 왔다. 더 중요한 것은 작가 겸 시인으로 활동하던 앙드레 브르통과 그가 이끌던 초현실주의 인사들 다수가 극장을 찾았다는 점이었다. 달리와 부뉴엘은 곧바로 초현실주의 모임에 발을 들이게 되었고 <안달루시아의 개>에서처럼 몽환적이고 충격적인 장면들을 병치하는 방식이 널리 쓰이게 되었다.

부뉴엘이 영화감독으로서 경력을 이어 간 반면, 달리는 매우 구체적인 초현실주의 그림으로 엄청난 명성을 얻었다. 영화 <안달루시아의 개>의 영향력 또한 대단했다. 부뉴엘의 어머니가 자금을 조달하고 그의 집 부엌 식탁에서 편집된 이 영화는 인디 영화의 시초 중 하나가 되었으며, 충격적인 장면들은 이후 공포 영화나 뮤직비디오 제작에 영감을 주기도 했다. 또한 현대 예술 실험 영화의 전신으로서 시각 예술가가 영화라는 형식을 빌려 제작한 초기 작품이기도 하다.

루이스 부뉴엘

<안달루시아의 개>, 1929년, 흑백 무성영화, 상영 시간 17분

면도칼로 여성의 눈을 가르는 이 악명 높은 장면에는 죽은 송아지의 눈알이 사용되었다. 부뉴엘은 꿈에서 구름이 달을 가르는 모습을 보고 영감을 얻었다고 한다.

핵심 인물

루이스 부뉴엘(1900~1983년), 스페인
살바도르 달리(1904~1989년), 스페인

주요 작품

루이스 부뉴엘(감독), <안달루시아의 개>, 1929년, 온라인에서 이용 가능

관련 일화

1924년 10월 15일 - 앙드레 브르통은 초현실파 경쟁자인 이반 골이 선언문을 발표하고 2주 뒤에 초현실주의 선언문을 발표한다. 브르통이 초현실주의 운동의 지도자로 인정받기 시작하면서 두 사람은 초현실주의라는 용어를 두고 육탄전을 벌이기도 했다.

나치, 퇴폐 미술전을 개최하다
1937년 7월 19일, 독일 뮌헨

제1차 세계대전 이후 성립되어 나치 정권이 수립되기 전까지 독일을 지배한 바이마르 공화국은 표현파와 선구적인 미술 디자인 학교 바우하우스를 비롯해 영향력 있는 아방가르드 집단들의 활동 무대였다. 나치 정권의 선전 장관 요제프 괴벨스를 비롯한 다수의 나치 지도자들은 자신의 국가에서 성장해온 모더니즘에 지대한 관심을 보였다.

하지만 그 자신이 화가이기도 했던 아돌프 히틀러만은 관점이 달랐다. 1934년 그는 현대 미술을 두고 '사람들을 속이는 무능한 미치광이'라고 맹렬히 비난했다. 괴벨스는 히틀러의 의견에 동조할 수밖에 없었고, 자신의 자리를 지키기 위해 나치가 비난하는 미술품을 보여주는 전시회를 기획했다. 그리고 곧 열리게 될 '위대한 독일 미술 전시회'와 동시에 진행할 계획을 세웠다.

다섯 명으로 구성된 전시위원회는 전국의 독일 미술관을 순회하며 5,000여 점의 '퇴폐' 미술품을 약탈해왔다. 7월, 퇴폐 미술품 전시를 위해 특별히 선택된 비좁고 어두운 장소에서 미술전이 개막했다. 100여 명의 미술가들이 제작한 650여 점의 작품은 제목도 없이 '독일 여성을 향한 모욕' 또는 '광기는 수단이 된다' 등 경멸조의 구호들과 함께 내걸렸다. 작품 중에는 파울 클레, 프란츠 마르크, 쿠르트 슈비터스 등 독일 화가들 것도 있었고, 파블로 피카소, 피에트 몬드리안, 바실리 칸딘스키 같은 외국 화가들의 것도 있었다.

이 전시회의 목표 중 하나는 유대인 미술의 퇴폐적이고 체제 전복적인 특성을

증명하는 것이었지만 아이러니하게도 유대인 화가는 소수였다. 오히려 아주 많은 작품을 약탈당한 화가는 헌신적인 나치 당원이었던 표현주의 화가 겸 수채화가 에밀 놀데였다.

퇴폐 미술전은 대중들의 엄청난 관심을 받았고, 약 200만 명의 관람객이 전시회를 찾았다. 국가가 승인하는 미술품들만 모아놓은 전시회에는 무조건 나치에 충성하는 화가와 격정적인 젊은 독일 화가들이 출품했는데, 관람객의 수는 반도 못 미쳤다. 퇴폐 미술전에 전시된 작품들은 전시회가 끝나면 불태워질 예정이었지만 나치의 군수 비용을 충당하기 위해 다수가 해외로 판매되었다.

이러한 나치의 행동은 독일의 모더니즘 운동을 갑작스레 중단시키는 결과를 초래했다. 바우하우스와 같은 학교들은 문을 닫았고, 나치 동조자들이 미술관의 관리자 자리를 모두 차지했으며, 활동을 금지당한 예술가 중 많은 이들이 프랑스, 영국, 미국 등지로 달아났다. 그 결과 독일에서는 20세기 초반 예술가들의 작품을 거의 찾아볼 수 없다.

핵심 인물

오토 딕스(1891~1969년), 독일

파울 클레(1879~1940년), 스위스-독일

에밀 놀데(1867~1956년), 덴마크-독일

관련 일화

2012년 2월 - 나치가 약탈하거나 유대인 수집가에게 안전통행권을 주고 맞바꾼 수백 점의 작품들이 코르넬리우스 구를리트가 사는 뮌헨의 한 허름한 아파트에서 발견되었다. 과거 미술품 딜러였던 구를리트의 아버지는 1945년 폭격으로 모든 작품이 훼손되었다고 증언한 바 있다.

오토 딕스

<전쟁 불구자>, 1920년, 흑백 사진, 원작 그림은 훼손된 것으로 추정

1920년 제1회 국제 다다 박람회에 전시된 이 그림은 제1차 세계대전이 전쟁 참가자들에게 남긴 엄청난 피해를 표현했다. 이 그림이 '퇴폐 미술전'에 전시될 때는 다음과 같은 구호와 함께 걸렸다. '참전 독일 용사들에 대한 명예훼손이다.' 이후 이 그림은 사라졌다.

프리다 칼로,
앙드레 브르통을 만나다

1938년 4월, 멕시코 멕시코시티

1938년 프리다 칼로의 그림들이 주목받기 시작했지만 그녀는 여전히 자신의 남편이자 멕시코에서 가장 유명하고 성공한 화가 디에고 리베라의 명성에 가려져 있었다. 그들은 프리다 칼로가 스물한 살, 디에고 리베라가 마흔두 살이던 1929년 8월 21일에 결혼했다. 남편에게 몹시 헌신적이었던 프리다는 어려움투성이던 결혼 생활을 이어오다 결국 양쪽의 외도로 이혼하게 되었다.

정치에 관심이 많았던 두 사람은 1936년 멕시코 대통령에게 러시아 혁명가 레온 트로츠키의 망명을 승인해달라고 설득하기도 했다. 1937년 1월 9일 멕시코에 도착한 레온 트로츠키와 그의 아내는 칼로의 도움으로 이후 2년간을 멕시코시티의 칼로 집에서 머물게 되었다.

트로츠키가 머물고 있다는 사실 때문에 전 세계의 관심이 멕시코로 쏠렸다. 당시 시인 겸 초현실주의 지도자였던 앙드레 브르통도 이에 관심이 있던 차에 프랑스 외교 당국의 요청으로 강의를 하러 멕시코에 방문했다. 1938년 4월 멕시코에 도착한 그는 이후 수개월을 멕시코시티에 머물며 종종 칼로와 리베라를 만났다.

브르통은 칼로를 보며 기뻐했다. 그녀가 본능적으로 초현실주의 화풍을 따른다고 여겼기 때문이다. 그는 특히 칼로가 최근에 완성한 작품 <물이 나에게 준 것>(1938년)에 관심을 보였는데, 작품 속에는 욕조에 받아놓은 물 위로 튀어나온 칼로의 발과 그녀 삶과 연관된 몽환적 영상들이 떠다니고 있다. 형태가 망가지고 피가 흐르는 그녀의 오른쪽 발은 어린 시절 당했던 치명적인 버스 사고로 입은 상처를 표현한 것이었다.

칼로는 브르통의 판단을 그리 달가워하지 않았다. 그녀는 훗날 다음과 같이 말했다. "그들은 나를 두고 초현실파라고 했지만 나는 초현실파가 아니었다. 나는 단한 번도 꿈을 그리지 않았다. 나는 내 현실을 그렸을 뿐이다." 그녀에 관한 후대의 평판도 의견이 일치한다. "본래 초현실주의는 주로 꿈, 악몽, 신경증적 상징들을 다루지만 리베라 부인의 작품에는 그녀의 기지와 기분이 지배적으로 드러난다."

프리다 칼로

<물이 나에게 준 것>, 1938년, 캔버스에 유채, 91×71cm, 개인 소장

그림 속 물 위에 떠다니는 많은 영상은 이전 작품들에서 가져온 것이며, 칼로의 삶과 연관된 장면들이다.

그러나 초현실주의와 엮이면서 그녀의 명성은 날로 높아졌다. 브르통은 뉴욕에서 미술품 딜러로 활동하던 자신의 친구 줄리엔 레비에게 서신을 보냈고, 줄리엔은 1938년 10월 칼로의 첫 단독 전시회를 열자고 제안했다. 그녀가 입은 화려한 멕시코 드레스는 돌풍을 일으켰고, 조지아 오키프를 비롯한 유명 화가들이 11월에 열린 전시회 개막식을 찾기도 했다.

칼로는 다음으로 파리를 방문했다. 브르통이 칼로의 작품으로 전시회를 열겠다고 약속한 곳이었다. 하지만 그녀가 도착했을 때 작품들은 세관을 통과하지도 못하고, 전시회 장소도 구하지 못한 상태였다. 너무 화가 난 칼로는 브르통뿐 아니라 그가 이끄는 무리와 유럽 자체를 혐오하게 되었다. 다음 서신을 보면 그녀의 분노가 어느 정도였는지 잘 드러난다.

> 그 사람들(초현실파)이 얼마나 몹쓸 인간들인지 당신은 모를 겁니다. 그들이 정말 역겹습니다. 너무 '지적이고' 썩어빠진 그들을 더 이상 견딜 수가 없습니다······ 내 삶을 걸고 말하건대 나는 이제 이곳과 이곳 사람들을 평생토록 증오할 것입니다.

그럼에도 칼로는 1940년 1월 17일 멕시코에서 열린 '국제 초현실주의 전시회'에 참가해 그녀의 가장 유명한 작품인 <두 명의 프리다>(1939년. 오른쪽 사진 속 작업실 벽에 걸린 그림)를 선보였다. 이후에도 그녀는 멕시코와 미국 등지에서 열리는 다양한 화파의 전시회에 참여했다. 비록 마흔일곱이라는 이른 나이에 세상을 떠났지만 칼로는 세계에서 가장 유명하고 영향력 있는 화가 중 한 명으로 이름을 남겼다.

프리다 칼로의 작업실

멕시코시티, 1945년경

칼로가 그녀의 남편 디에고 리베라와 함께 있는 모습이다. 작업실 벽면에는 그녀의 가장 유명한 작품인 <두 명의 프리다>가 걸려 있다.

핵심 인물
프리다 칼로(1907~1954년), 멕시코
디에고 리베라(1886~1957년), 멕시코

주요 작품
프리다 칼로, <물이 나에게 준 것>, 1938년, 개인 소장
프리다 칼로, <두 명의 프리다>, 1939년, 멕시코시티, 현대미술관

관련 일화
1925년 9월 17일 - 칼로가 버스와의 교통사고로 치명적인 부상을 입는다. 철제 손잡이가 그녀의 골반을 관통했고, 갈비뼈와 다리, 쇄골이 골절되었다. 칼로는 수술 후 회복하면서 그림을 그리기 시작했는데, 그녀의 후기 작품들을 보면 자신의 상처와 그로 인해 아이를 가질 수 없는 고통이 잘 드러난다.

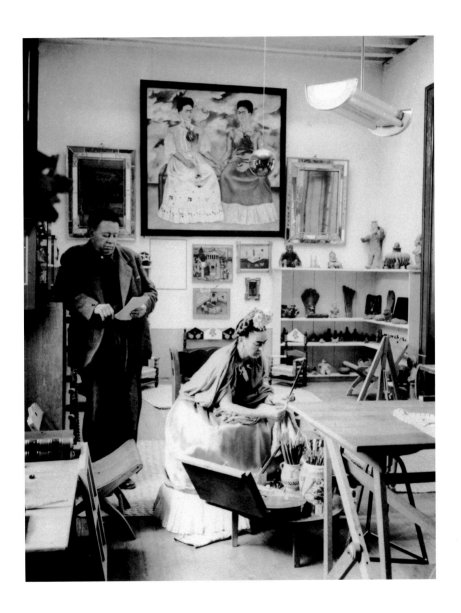

GUERRILLA GIRLS REVIEW THE WHITNEY.

APRIL 16-MAY 17 1987

Opening Thurs April 16 6-8 PM Gallery open Thurs-Sun 12-6 PM

THE CLOCKTOWER

108 Leonard St, NY 212 233-1096

The Institute for Art and Urban Resources, 46-01 21st St, Long Island City, NY 11101

The Clocktower facility is owned by the City of New York. Its operations are supported in part by a grant from the Department of Cultural Affairs, City of New York; Diane Coffey, Commissioner; David Dinkins, President, Borough of Manhattan

전후

사람들은 항상 시간이 사물을 변화시킨다고 말하지만, 사실 당신
스스로 그것을 변화시켜야 한다.

<div align="right">앤디 워홀, 1975년</div>

폴록,
잡지「라이프」에 등장하다

1949년 8월 8일, 미국 뉴욕

"잭슨 폴록: 그는 현존하는 미국 화가 중 가장 위대한가?" 사진 속의 한 화가가 무심한 표정으로 바닥에 있는 기다란 종이 위에 물감을 흘리고 있고 그 아래에 등장한 기사 제목이다.

(폴록이 과연 어떤 작품을 선보일지 추측하며 즐기는 듯한 주변 화가들을 감안할 때) 기사의 어조가 어정쩡했고, 많은 독자는 폴록의 추상화가 미술로 여겨진다는 사실 자체에 분노하기도 했지만 잡지 「라이프」가 위와 같은 질문을 던졌다는 사실 자체가 중요했다. 「라이프」는 미국 최고의 사진 간행물로 매주 수백만 부가 팔렸다. 이 사진이 아니었으면 그다지 이름이 알려지지 않았을 폴록은 뉴욕 미술계를 넘어 미국 전체에서 상징적인 존재가 되었다.

기사에 등장하는 한 장의 흑백 사진(왼쪽)은 폴록을 규정하는 이미지로 굳어버렸다. 사진 속 폴록은 한 손에 붓을 쥔 채 캔버스 위로 몸을 구부리고 앉아 처음도 끝도 없는 구성 위로 아무렇게나 물감을 흘리고 있는 모습이다. 몽상 속에서 춤을 추는 듯한 모습으로 작업하는 그의 방식은 곧 '액션 페인팅'이라 불렸다.

「라이프」의 편집자는 식자층 평론가 클레멘트 그린버그의 글을 통해 폴록을 알게 되었고, 그린버그의 의견에서 제목을 따라 기사 제목으로 실었다. 그린버그는 폴록을 비롯한 추상 표현주의 화가들이 드디어 유럽 선조의 영향에서 탈피해 미국만의 완전히 새로운 미술 지평을 열었다고 평가했다. 냉전 시대에 CIA가 폴록의 작품을 '자유로운 사람들의 자유 예술'이라고 홍보했다는 소문은 사실로 보인다. 폴록이 당대 화가 중 가장 유명한 화가로 급격히 떠올랐고, 덕분에 뉴욕은 전후 미술 세계의 새로운 중심지로 각광받았기 때문이다.

마샤 홈즈

<뉴욕, 롱아일랜드 작업실에서 그림을 그리는 잭슨 폴록>, 1949년, 젤라틴-실버 프린트, 40.6×50.8cm, 개인 소장

캔버스 위에 물감을 흘리듯이 떨어뜨리는 사진 속 폴록의 모습은 작업 중인 그를 묘사한 상징적인 장면이 되었고, 이후 미국 우표로 제작되기도 했다.

핵심 인물

잭슨 폴록(1912~1956년), 미국

주요 작품

잭슨 폴록, <여름철: No. 9A>, 1948년, 런던, 테이트 모던

관련 일화

1956년 8월 11일 - 폴록이 음주 상태로 차를 몰다 사고를 내 자신뿐 아니라 동석한 친구까지 사망했고, 정부였던 루스 클리그만은 치명적인 부상을 입었다. 1950년대 갑작스러운 명성과 함께 찾아온 압박 때문에 알코올 중독은 더욱 악화되었고, 1년 전 시작한 작품을 끝내지도 못한 상태였다. 당시 그는 마흔네 살에 불과했다.

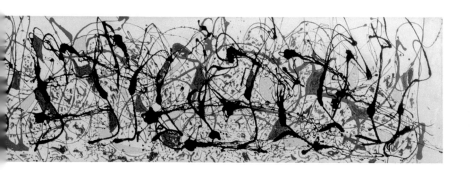

잭슨 폴록

<여름철: No. 9A>, 1948년, 캔버스에 유채, 에나멜 도료 및 하우스 페인트, 84.8×555cm, 런던, 테이트 모던

이 그림은 「라이프」 잡지에서 다룬 작품 중 하나다. 폴록은 자신의 그림이 특정 대상을 표현했다고 생각되는 것을 방지하기 위해 작품에 번호를 매기기 시작했다.

라우센버그, 드 쿠닝의 그림을 지우다

1953년 후반, 미국 뉴욕

1953년 어느 날 저녁, 젊은 화가 로버트 라우센버그는 잭다니엘 위스키 한 병을 들고 윌렘 드 쿠닝의 작업실을 찾아가 문을 두드렸다. 훗날 라우센버그는 "사실 그가 작업실에 없길 바랐다. 하지만 그가 거기에 있었다."라고 회상했다.

당시 드 쿠닝은 뉴욕 미술계에서 최고 위치에 있던 인물로, 인간의 모습을 추상적으로 그린 작품들로 명성을 떨치고 있었다. 라우센버그는 노스캐롤라이나 주 블랙마운틴 칼리지에서 미술 교육을 마치고 장래가 촉망되는 20대 화가였다. 그 학교는 학생들에게 예술의 경계를 허물라고 독려하는 학교였다.

라우센버그는 드 쿠닝에게 그림 한 점을 달라고 부탁하면서 그림을 가져가 아무것도 남지 않을 때까지 꼼꼼하게 지울 계획이라고 말한다. 라우센버그는 이전에도 캔버스가 완전히 비어 있는 <하얀 그림들>을 제작했는데, 이는 카지미르 말레비치(126~127쪽 참조)의 검은 사각형과 유사한 작품이었다. 그는 이러한 심미적 특징을 살린 그림을 또 제작하고 싶었지만 좋은 방법이 쉽게 떠오르지 않았다. 처음에는 자신이 그림을 그리고 나서 지우는 방법을 고안해냈지만 이 과정에서는 삭제 행위 자체가 전체 예술 활동에서 차지하는 부분이 반밖에 되지 않는다는 사실을 깨닫는다. 라우센버그는 다른 화가의 그림으로 이 작업을 시작해야겠다고 결심하고 평소 조금 알고 지내던 드 쿠닝에게 부탁하기로 마음을 먹은 것이다.

드 쿠닝이 라우센버그의 계획을 그리 탐탁지 않게 생각했다고 알려졌지만 그럼에도 그의 계획을 잘 이해했다. 드 쿠닝은 '지우기 아까운' 그림을 선택했고, 잉크뿐 아니라 숯과 연필로도 그려진 그 작품은 지우기가 어렵기도 한 작품이었다. 라우센버그는 한 달이 넘는 시간 동안 여러 가지 방법을 동원해 그림을 지웠고, 가능한 모든 부분을 지운 후에야 그림을 액자에 넣었다. 액자에 붙일 설명 문구는 라우센버그의 친구이자 동료 화가인 재스퍼 존스가 제작했다.

<지워진 드 쿠닝의 드로잉>은 1963년까지 대중에 공개되지 않다가 라우센버그의 작업실에서 작품을 본 동료들에 의해 소문이 퍼져 여러 화가의 입에 오르내리기 시작했다. 일부는 그의 작품에 굉장한 흥미를 보였고, 어떤 이들은 잠재적으로 중요한 예술품을 훼손한 공공기물 파손이라 여기기도 했다. <지워진 드 쿠닝의 드로잉>은 1960년대와 1970년대에 번성한 개념 예술의 선구자 같은 역할을 했다. 많은 시간과 노력을 쏟아 결국 제멋대로인 예술품을 만드는 과정을 상징함으로써 시각보다는 지성을 자극한 것이 이 작품의 매력이었고, 이후 테칭 시에나 마리나 아브라모비치 등이 기획한 행위 예술에도 영향을 주었다.

로버트 라우센버그

<지워진 드 쿠닝의 드로잉>, 1953년, 종이 위에 그림의 흔적, 액자와 라벨, 64×55×1.3cm, 캘리포니아, 샌프란시스코 현대미술관

여느 개념 예술과 마찬가지로 액자와 라벨의 설명 없이는 이 작품이 어떤 과정을 거쳐 제작된 것인지 판독 불가능하다. 드 쿠닝의 원작을 찍은 사진은 없지만 2009년 샌프란시스코 현대미술관 측에서 적외선 스캔을 통해 추측한 바에 따르면, 화면 여기저기에 여러 인물의 스케치가 있었다고 한다.

핵심 인물

로버트 라우센버그(1925~2008년), 미국

윌렘 드 쿠닝(1904~1997년), 네덜란드

주요 작품

로버트 라우센버그, <지워진 드 쿠닝의 드로잉>, 1953년, 캘리포니아, 샌프란시스코 현대미술관

관련 일화

1952년 8월 - 존 케이지는 애슈빌에 있는 블랙마운틴 칼리지에서 <시어터 피스 No. 1>을 기획했다. 이 공연은 계획에 없던 즉흥적 예술 행위(해프닝)의 시초로 여겨졌고, 행위 예술의 전신이 된다. 발레 안무가 머스 커닝엄이 함께한 이 즉흥 공연에서는 존 케이지가 발판 사다리에 올라앉아 불교에 관해 이야기하는 동안 라우센버그가 에디트 피아프의 음반을 틀었다.

워홀,
50달러에 아이디어를 사다
1961년 11월 23일, 미국 뉴욕

1961년 앤디 워홀은 자신만의 고유하고 독창적인 예술 주제를 찾기 위해 고민 중이었다. 워홀은 이미 성공한 삽화가로 잘 알려져 있었지만 뽀빠이나 미키마우스를 주제로 그렸던 미술 작품은 연재만화에서 영감을 얻은 그림으로 이름을 떨치던 로이 리히텐슈타인의 작품과 너무 유사했다. 당시 미술 시장의 대부로 불리던 레오 카스텔리는 두 사람의 그림을 동시에 밀어주지 않았다.

팝 아트는 리히텐슈타인, 조각가 클래스 올덴버그, 리처드 해밀턴을 비롯한 영국 예술가들이 이끌었던 새롭고 흥미로운 미술 사조였다. 바로 이전 세대인 추상 표현주의 화가들이 그림에 대해 진중하면서도 어느 정도 신비로운 태도를 취한 것과 달리 팝 아티스트들은 화려하지만 별 의미 없는 대량 소비문화에 심취했다.

1961년 11월 어느 날 저녁, 워홀은 햄버거와 아이스크림의 부드러운 재질과 모양을 잘 표현한 조각을 선보인 올덴버그의 전시회장을 찾는다. 그래도 좋은 생각이 잘 떠오르지 않아 괴로워하던 그는 친구 뮤리엘 래토우를 만나러 갔다. 인테리어 디자이너였던 뮤리엘 또한 갤러리 운영에 어려움을 겪는 중이었다. 워홀은 친구 테드 캐리의 말을 인용해 다음과 같이 말했다. "만화를 그리기엔 너무 늦었어." 그리고 뮤리엘에게 물었다. "리히텐슈타인과 차별화되면서 뭔가 엄청나게 영향력 있는 걸 하고 싶은데,…… 뮤리엘, 당신에겐 멋진 아이디어가 많잖아. 나한테 좋은 아이디어 하나만 넘겨주면 안 되겠나?" 뮤리엘은 워홀의 부탁을 듣더니 50달러에 아이디어를 넘기겠다고 제안했다. 워홀이 50달러짜리 수표를 써서 내밀자 그녀는 워홀에게 세상에서 가장 사랑하는 것이 무엇이냐고 물었다. "돈."

"그럼 돈을 그려봐요." 워홀은 그녀의 아이디어가 매우 마음에 들었고, 이듬해까지 계속 돈을 그림으로 그렸다. 래토우는 또 다른 제안을 했다. "모든 사람이 매일 매일 보게 되는 무언가를 그려보는 건 어때요? 수프 통조림처럼 모두가 아는 물건 말이에요."

그렇게 해서 나온 작품이 <캠벨 수프 통조림>이다. 각각의 캔버스에 서른두 가지 맛의 통조림을 그린 이 그림은 1962년 7월 9일 로스앤젤레스의 페루스 갤러리에서 열린 워홀의 첫 단독 전시회에서 선을 보였다. 미술계에 논란을 불러온 이 전

시회는 상업적으로는 그리 성공하지 못했다. 영화배우 데니스 호퍼를 비롯한 소수의 관람객이 100달러를 내고 수프가 그려진 캔버스 하나씩을 구매했을 뿐이었다.

당시 워홀이 그린 <수프 통조림>은 사람들에게 충격을 안겼고, 오늘날까지도 논란의 대상이 되고 있다. 워홀은 마르셀 뒤샹(128~129쪽 참조)과 로버트 라우센버그(146~147쪽 참조)와 같은 예술가의 뒤를 이어 작품에서 예술가의 손길을 제거하고 기계적인 생산 과정의 우연한 결과에 작품을 맡긴 것이었다. 워홀의 작품을 이해하려는 많은 시도가 있었지만 그는 항상 진지한 표정을 지으며 점심으로 매일 먹는 수프를 그렸을 뿐이라고 말했다. 워홀의 작품은 상업주의를 비판하기보다는 그의 말처럼 '돈 많은 소비자나 가난한 사람들이나 결국 같은 제품을 사고,' 대통령도 '모퉁이의 노숙자들'과 똑같은 콜라를 마시는 미국 문화를 찬양하는 듯 보일 수도 있다.

핵심 인물

앤디 워홀(1928~1987년), 미국

로이 리히텐슈타인(1923~1997년), 미국

클래스 올덴버그(1929년~), 스웨덴-미국

주요 작품

앤디 워홀, <캠벨 수프 통조림>, 1962년, 뉴욕, 뉴욕 현대미술관

앤디 워홀, <마릴린 먼로 두 폭>, 1962년, 런던, 테이트 모던

로이 리히텐슈타인, <이것 좀 봐, 미키>, 1961년, 워싱턴 D.C., 워싱턴 내셔널 갤러리

관련 일화

1962년 8월 5일 - 마릴린 먼로가 약물 과다 복용으로 사망한다. 워홀은 이후 4개월 동안 실크 스크린을 활용해 그녀의 얼굴을 그린 작품을 제작했고, 1962년 11월 뉴욕에서 열린 기념비적인 전시회에서 공개한다. 이 전시회 덕분에 워홀은 20세기를 대표하는 주요 예술가로 이름을 알리게 된다.

앤디 워홀

<캠벨 수프 통조림>(150~151쪽), 1962년, 서른두 개의 캔버스에 합성 물감, 각각 51×41cm, 뉴욕, 뉴욕 현대미술관

워홀은 통조림 그림의 순서를 구체적으로 정하지 않았고, 주로 캠벨사에서 출시한 수프의 맛 순서로 구성해 전시했다.

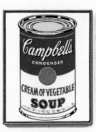
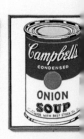
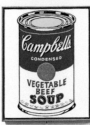
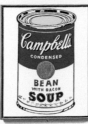

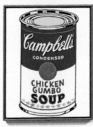

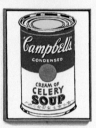

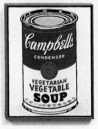
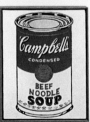

쿠사마, 월스트리트에서 즉흥 누드 공연을 기획하다
1968년 7월 14일, 미국 뉴욕

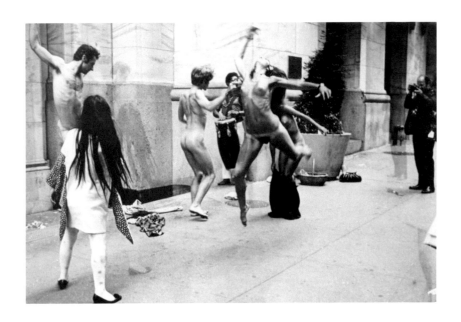

1968년 어느 화창한 일요일 아침, 두 명의 여성과 두 명의 남성, 이렇게 총 네 명의 젊은이가 뉴욕 증권거래소 앞으로 걸어오더니 갑자기 옷을 벗어 던지고 콩고 드럼 소리에 맞춰 춤을 추기 시작했다. 미리 귀띔을 받고 대기하던 사진사 무리는 일본 태생의 예술가 쿠사마 야요이가 (자신은 옷을 입은 채로) 즉흥 공연을 지휘하며 댄서의 몸에 물방울무늬를 그리는 모습을 열광적으로 찍어댔다. 몇 분 뒤 망을 보던 사람이 경찰이 도착했다는 신호를 보냈고, <월스트리트에서의 해부학적 폭발>이라는 제목의 이 행사는 끝이 났다.

쿠사마는 10년간 뉴욕에 머물며 추상화와 <무한한 방>으로 알려진 공간 설치 작품 등을 제작하던 예술가였다. 1960년대 후반, 영화와 공연을 제작하던 그녀는

'즉흥 공연' 또는 '한바탕 소동'이라고 지칭한 행사를 기획하기 시작했다. 나체의 댄서들이 당시 지구 반대편에서 발발한 베트남 전쟁에 항의하는 정치적 요소가 가미된 행사였다.

최초의 <해부학적 폭발>은 대중 매체를 통해 널리 알려졌을 뿐 아니라 심지어 누드 그림을 주로 다루지만 조금 덜 자극적인 남성 포르노 잡지에도 소개되었다. 일부 예술 비평가들은 이를 두고 사람들의 이목을 끌려는 자기 기만적인 행위라고 비판하기도 했지만 쿠사마는 자신의 의도가 널리 알려진다는 사실에 기뻐했다.

이후 4개월 동안 쿠사마는 자유의 여신상이나 유엔본부와 같은 유명한 장소에서 즉흥 공연을 기획했고, 결국 한 공연에서는 리처드 닉슨 대통령이 전쟁을 중단할 것을 탄원하며 다음과 같은 내용의 편지를 배포하기도 했다. "친애하는 리처드 대통령님, 우리가 발가벗은 채로 자기 자신을 잊고 절대적 존재와 하나가 되게 해주세요.…… 우리는 몸에 물방울무늬를 그려 넣겠습니다.…… 그리고 결국 절대적 진실을 마주하게 될 것입니다. 폭력을 사용해서는 폭력을 뿌리 뽑을 수 없다는 진실 말입니다."

이 즉흥 공연으로 이름을 널리 알린 쿠사마는 대중에게 반전 히피 문화의 상징이 되었다. 하지만 1970년대 들어 건강이 악화된 그녀는 일본으로 돌아갔고, 자발적으로 정신병원에 입원해 오늘날까지 그곳에 머물고 있다. 쿠사마는 현존하는 여성 예술가 중 가장 영향력 있는 인물로 여겨진다.

쿠사마 야요이

<월스트리트에서의 해부학적 폭발>, 1968년, 뉴욕 공연

쿠사마는 <해부학적 폭발> 공연이 있기 전 보도 관계자들에게 미리 자료를 보냈고, 공연 당일 기자들이 와서 사진을 찍고 기록을 남기도록 했다.

핵심 인물

쿠사마 야요이(1929년~), 일본

주요 작품

쿠사마 야요이, <월스트리트에서의 해부학적 폭발>, 1968년, 뉴욕에서 공연

관련 일화

1969년 3월 25일 - 일본 예술가 오노 요코와 그녀의 새로운 남편 존 레논은 암스테르담의 한 호텔에서 일주일간 '침대 평화 시위'를 벌였다. 매일 오전 9시부터 저녁 9시까지 '머리카락 평화', '침대 평화'라고 써 붙인 창문 아래 편안히 앉아 기자들과 이야기를 나누며 평화 시위를 한 것이다.

보이스,
코요테와 함께 갤러리에 갇히다
1974년 5월 21일, 미국 뉴욕

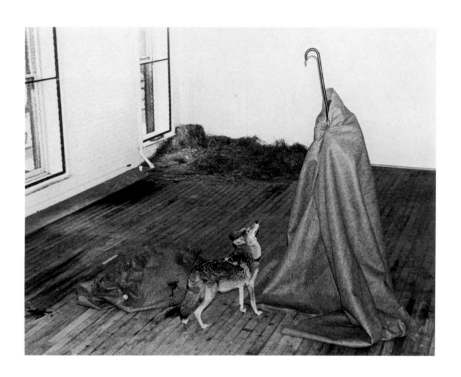

1974년 5월 21일 독일 예술가 요셉 보이스가 뉴욕 존 F. 케네디 국제공항에 도착하자마자 대기하던 두 남성이 다가와 펠트(모직이나 털을 압축해서 만든 부드럽고 두꺼운 천-옮긴이)로 그를 감싼 후 구급차에 싣고 어딘가로 향했다. 사이렌을 울리며 구급차가 향한 곳은 맨해튼에 위치한 르네 블록 갤러리로, 보이스는 도착과 동시에 어떤 방으로 옮겨졌다. 방 안에는 건초더미와 양치기가 쓰는 막대, 펠트 무더기와 「월스트리트 저널」 50부, 그리고 살아 있는 코요테 한 마리가 있었다.

　이렇게 시작된 3일간의 행위 예술은 굉장한 파장을 불러일으켰다. 보이스는 이미 유럽 아방가르드계에서 잘 알려진 인물이었지만 풍자의 느낌이 묻어나는 <나는 미국을 좋아하고 미국도 나를 좋아한다>라는 제목의 이 작품 덕분에 더욱 광범

위한 관객들에게 이름을 알릴 수 있었다. 보이스는 '사회적 조각가'를 자칭하며 그림, 조각, 그래픽 디자인, 행위 예술 할 것 없이 다양한 분야를 넘나들었다. 보이스 작품의 대다수는 제2차 세계대전 당시 독일 공군이었던 그가 비행 중 추락했다 살아난 본인의 경험을 신화화했다고 볼 수 있다. 보이스의 증언에 따르면, 자신이 우크라이나 상공에서 추락했을 때 타타르 부족 사람들이 그의 몸에 동물 지방을 바르고 펠트로 감싼 후 안전한 곳으로 옮긴 덕에 소생할 수 있었다고 한다.

행위 예술이 진행되는 동안 보이스는 가끔 코요테의 건초 더미에 눕기도 하고, 양치기 막대만 튀어나오게 한 뒤 온몸을 펠트로 감싸는 행동도 하면서 코요테와 점차 가까워졌다. 보이스가 볼 때 코요테는 침략자에게 억눌린 아메리카 원주민을 상징했다. 일부 원주민들은 코요테를 숭배했지만 침략자는 코요테를 유해 동물이라 여기고 죽였기 때문이다. 그렇게 3일이 지난 후 그는 다시 구급차에 실려 공항으로 향했고, 코요테가 있던 방 외에는 미국의 어떤 풍경도 보지 못한 채 비행기에 올랐다.

보이스는 예술과 정치가 얽혀 있다고 보았다. 보이스는 그 자체로 행위 예술인 긴 강의를 하기도 했고, 독일 녹색당의 창립 일원이었으며, 마지막으로 시도한 작품은 독일 카셀에 나무 7,000그루를 심는 일이었다. 이렇듯 다방면에 걸친 보이스의 활동은 때로는 사람들을 당황하게 만들기도 했지만 동시대 예술가들에 지대한 영향을 미쳤을 뿐 아니라 이상적인 사회를 위한 프로젝트를 예술 작품으로 승화시킨 방식이 특히 깊은 인상을 남겼다.

요셉 보이스

<나는 미국을 좋아하고 미국도 나를 좋아한다>, 1974년, 행위 예술, 뉴욕, 르네 블록 갤러리

현재 이 행위 예술 장면을 담은 사진과 포스터 등의 자료는 그 자체로서 예술 작품으로 인정받고 전시도 되고 있다.

핵심 인물

요셉 보이스(1921~1986년), 독일

주요 작품

요셉 보이스, <나는 미국을 좋아하고 미국도 나를 좋아한다>, 1974년, 뉴욕, 르네 블록 갤러리에서 공연
요셉 보이스, <죽은 토끼에게 어떻게 그림을 설명할 것인가>, 1965년, 뒤셀도르프, 쉬멜라 갤러리

관련 일화

1965년 11월 26일 - 보이스가 뒤셀도르프의 한 갤러리에서 자신의 초기작이자 가장 큰 파장을 불러일으킨 행위 예술을 선보인다. 바로 <죽은 토끼에게 어떻게 그림을 설명할 것인가>라는 작품이다. 그는 갤러리의 문을 잠그고 자신의 머리에는 꿀과 금박을 바른 채 약 세 시간 동안 품에 안은 죽은 토끼에게 갤러리에 걸린 그림에 관해 설명해주었다.

게릴라 걸스,
뉴욕 현대미술관 앞에서 피켓을 들다
1984년 6월 14일, 미국 뉴욕

1984년 명망 높은 뉴욕 현대미술관은 '회화와 조각의 국제적 조망'이라는 제목으로 169명의 예술가가 참여하는 중요한 전시회를 열었다. 하지만 그중 열세 명만이 여성이었고, 흑인의 수는 그보다 더 적었다. 미술관 밖에서 이에 항의하는 시위가 진행되고 있었음에도 미술관 관계자나 관람객들은 신경 쓰지 않았다. 결국 여성 예술가 일곱 명이 모여 자신들의 웹사이트에 다음과 같은 글을 기재했다.

> 미술관에 입장하는 사람 중 아무도 우리를 신경 쓰지 않는 모습을 보고 너무나 충격을 받았습니다. 그때 우리는 깨달았습니다! 시대에 더욱 걸맞은 창의적인 방법이 필요하다고. 미술관이 제일 잘 안다는 편견과 예술 세계에는 차별이 없다는 믿음을 깨야만 하니까요.

그리고 9개월 후 게릴라 걸스가 결성되었다. 그들은 예술계 내에서의 성차별과 인종 차별 문제를 사실에 근거해 직설적으로 제기하면서도 약간의 유머를 가미해 포스터를 제작했고, 맨해튼 여기저기에 붙였다. 포스터는 흑백 볼드체로 시선을 끌었다. 초창기에 제작된 포스터를 보면 지난해 4대 미술관에서 여성 예술가의 전시회를 연 횟수를 알려주는데, 단 한 번뿐임을 알 수 있다.

게릴라 걸스가 점점 유명해지자 그들은 익명성 유지를 위해 고릴라 가면을 쓰고 다녔다. 게릴라 걸스의 한 회원이 철자법 실수로 게릴라를 고릴라로 적은 데서 영감을 얻었다고 한다. 그들은 또한 프리다 칼로나 케테 콜비츠 같은 중요한 여성 화가들의 이름을 빌려 활동하기도 했다. 50명 이상의 예술가가 게릴라 걸스의 일원이 되었으며, 그들은 짧게는 몇 주, 길게는 수십 년 동안 이 모임에 몸담고 있다.

1980년대부터 미술계에서는 게릴라 걸스를 인정하기 시작했고, 그들이 비판했던 뉴욕 현대미술관과 테이트 모던 등에서 게릴라 걸스의 저작물을 소유하기도 했다. 하지만 그들은 이 덕분에 항의를 위한 기반을 넓힐 수 있었다고 주장했다. 미술관 측에서도 이러한 비판을 받아들여 소장품과 전시 내용뿐 아니라 직원 채용 때도 다양성에 주안점을 두려고 노력해왔다.

미라 쇼어

페미니스트 시위 - 여성 예술가들의 시선 끌기 이벤트, '현대미술관에 알려주자'로도 불림, 1984년 6월 14일, 뉴욕 현대미술관 외부에서 촬영된 사진

게릴라 걸스의 주요 회원들은 당시 뉴욕 현대미술관에서 열린 '회화와 조각의 국제적 조망'에 여성 예술가의 참여가 저조한 사실에 항의하던 이 시위에서 만났다.

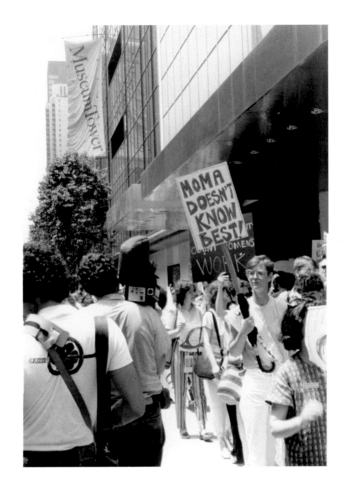

핵심 인물

게릴라 걸스(1985년 결성), 미국

주요 작품

게릴라 걸스, <여성들은 옷을 벗어야만 메트로폴리탄 미술관에 들어갈 수 있는가?>, 1989년, 워싱턴 D.C., 워싱턴 내셔널 갤러리 등의 다양한 전시회에서 스크린 인쇄본을 전시하고 있다.

관련 일화

1987년 5월 10일 - 행위 예술가 수전 레이시가 미국 미니애폴리스의 한 쇼핑센터에서 행사를 기획했다. 430명의 여성 노인이 식탁에 둘러앉아 자신의 삶에 관한 이야기를 나누고, 방송에서는 이를 생방송으로 내보냈다.

ve to be naked to
he Met. Museum?

5% of the **artists** in the Modern
t sections are women, but 85%
of the **nudes** are female

Statistics from the Metropolitan Museum of Art, New York City, 1989

GUERRILLA GIRLS CONSCIENCE OF THE ART WORLD

게릴라 걸스

<여성들은 옷을 벗어야만 메트로폴리탄 미술관에 들어갈 수 있는가?>, 1989년, 종이 위에 스크린 인쇄, 28× 71cm, 개인 소장

이 포스터는 게릴라 걸스 포스터 중 가장 유명하다. 포스터에 등장하는 통계 정보는 회원들이 미술관에 가서 시행한 '위니 카운트'(아동어로 고추라는 의미의 단어 weenie를 사용해 그림에 등장한 나체의 남성과 여성의 수를 세어본다는 의미를 담고 있음-옮긴이)를 기반으로 한다.

'프리즈 전'이 열리다

1988년 8월 6일, 영국 런던

'프리즈'는 젊은 영국 예술가 열여섯 명이 모여 개최한 전시회로, 이들은 대부분 아
직 대학생이었다. 그중 총지휘를 맡은 인물은 런던 남부에 소재한 골드스미스 대
학교 2학년에 재학 중이던 데미언 허스트였다.

　당시 미대생이 전시회에 참여하는 일은 흔했지만 사업가 수완을 갖춘 허스트가
이끈 '프리즈' 전시회는 야심에 찬 참가자들의 뛰어난 기량과 함께 단연 두드러졌
다. 전시회 장소는 당시 재건 공사가 한창이던 런던 도크랜즈에 위치한 서레이 닥
스 지역의 빈 창고였다. 허스트는 한 부동산 개발업자에게 협찬을 받았으며, 덕분
에 전시회 카탈로그도 고급스럽게 제작할 수 있었다.

　허스트는 또한 적극적으로 전시회를 홍보했다. 그는 골드스미스 대학의 지도교

맷 콜리쇼

<총알구멍>, 1988년, 열다섯 개 라이트 박스에 시바크롬 인화, 229×310cm, 호바트, 모나 박물관

맷 콜리쇼는 데미언 허스트와 함께 골드스미스 대학에서 공부하던 동료 예술가였다. <총알구멍>은 두피의 탄흔 사진을 확대해 분할한 작품이다.

수에게 부탁해 당시 테이트 갤러리를 운영하던 니콜라스 세로타와 예술품 수집가 찰스 사치 같은 예술계 유명 인사들이 전시회에 꼭 참석하도록 했다. 허스트는 심지어 왕립미술원의 전시회를 담당하던 노먼 로젠탈을 직접 운전해서 모셔왔다가 다시 배웅하기도 했다.

대부분 전시 참가자들은 골드스미스 대학에서 허스트와 함께 공부하던 동료였고, 그중에는 마이클 랜디, 피오나 래, 아냐 갈라치오, 게리 흄, 사라 루카스도 있었다. 허스트도 그의 초기 작품인 스팟 작업 두 점을 벽에다 직접 그려 전시회에 출품했지만 무엇보다 가장 인상 깊은 작품은 탄흔으로 깊게 팬 두피 상처를 확대한 사진인 맷 콜리쇼의 <총알구멍>이었다. 이 작품은 전시회를 연 젊은 예술가 무리가 대중에게 '얼마나 충격적인' 인상을 심어주었는지를 증명할 뿐 아니라 그들만의 열정과 자기 확신을 잘 드러내주었고, 1960년대의 개념 미술을 적극적으로 이어가는 그들의 태도 또한 여실히 보여주었다.

이들은 곧 영 브리티시 아티스트(YBAs)로 불리며 급속도로 이름을 알렸고, 영국 미술계를 장악하며 런던을 미술의 중심지로 다시 일으키는 데 핵심 역할을 했다. 대부분 꾸준하게 활동하며 성공했지만 허스트만큼은 현존하는 예술가 중 가장 부유하다고 알려졌을 정도로 돈을 많이 벌었다.

핵심 인물

데미언 허스트(1965년~), 영국
사라 루카스(1962년~), 영국
맷 콜리쇼(1966년~), 영국

주요 작품

맷 콜리쇼, <총알구멍>, 1988년, 호바트, 모나 박물관
데미언 허스트, <로우>, 1988년 그리고 <엣지>, 1988년, 훼손됨

관련 일화

9월 18일 - 런던 왕립미술원에서 '센세이션 전'이 열렸다. 이후 베를린과 뉴욕도 순회한 이 전시회에는 '프리즈 전'에 참가한 미술가들이 대거 출품했고, 덕분에 YBAs는 세계적으로 더욱 큰 관심을 받았다.

2008년 9월 15~16일 - 데미언 허스트는 소더비 경매에서 <내 머릿속 영원한 아름다움>이라는 조각을 미술품 수집가에게 직접 팔아 100파운드(당시 한화로 약 2,000억원-옮긴이)가 넘는 돈을 벌었다. 주로 갤러리에서 먼저 작품을 낙찰받는 것이 일반적이던 당시에 이는 매우 이례적인 경우였다.

반 고흐의 <폴 가셰 박사>, 사상 초유의 가격에 낙찰되다

1990년 5월 15일, 미국 뉴욕

1980년대 이전까지 세계에서 가장 값어치 있는 작품은 주로 이탈리아 르네상스 시대에 옛 거장들이 그린 그림들이었다. 당시 최고 기록을 보유한 작품은 만테냐가 그린 <동박 박사의 예배>(1462년)로 1985년 런던 크리스티 경매에서 장 폴 게티 미술관에 1,050만 달러라는 높은 가격에 팔렸다.

1987년 빈센트 반 고흐가 그린 <해바라기>(1888년)가 그보다 세 배 이상 비싼 가격인 3,970만 달러에 팔리면서 기록이 갱신되었다. '현대' 미술 작품이 이토록 높은 가격에 낙찰된 경우는 처음으로, 이때부터 후기 인상파 그림에 투기 바람이 불기 시작했다.

주로 일본 투자자들이 후기 인상파 작품을 구매했다. 일본 미술이 반 고흐를 비롯한 동시대 화가들에게 영향을 주었다는 사실을 알았던 일본인들은 후기 인상주의 작품들을 굉장히 선호했다. 일본인들이 그림에 투자한 또 다른 이유는 부동산 시장에 한창 붐이 일던 당시 복잡한 거래 시장에서 그림이 마치 도박판의 칩과 같은 역할을 했기 때문이다. 그러한 열풍은 1990년 5월 15일 최고조에 달했다. 일본에서 제지사업체를 소유한 집안의 명예회장인 사이토 료에이가 뉴욕 크리스티 경매에서 반 고흐가 그린 <폴 가셰 박사>(1890년)를 8,250만 달러에 샀기 때문이다. 분명 충동적으로 이 작품을 낙찰받은 그는 불과 이틀 뒤 오귀스트 르누아르의 그림을 거의 비슷한 가격에 하나 더 구매했다.

1990년대 초반 일본 부동산 시장이 붕괴하면서 사람들은 더 이상 미술판에 큰 돈을 쓰지 않았고, 인플레이션을 고려한다 해도 <폴 가셰 박사>의 가격은 30년 넘게 최고가 자리를 지켜왔다. 사이토 회장은 농담 반 진담 반으로 자신이 죽으면 그림과 함께 화장시켜달라고 말했지만 1990년대 중반 재정난 때문에 작품을 판 것으로 보인다. 현재 작품 소유자와 소장 위치에 대해서는 알려진 바가 없다.

이렇듯 1980년대에 미술품들이 비싼 가격에 팔리면서 정상에 있는 미술 시장의 판도를 급격하게 바꾸어놓았다. 예술품은 오래전부터 국가나 귀족의 전리품 역할을 해왔지만 이제는 새로운 투자 대상이 되었고, 예술적 가치뿐 아니라 가치 상승에 대한 기대로 예술품을 구매하는 시대를 열었다.

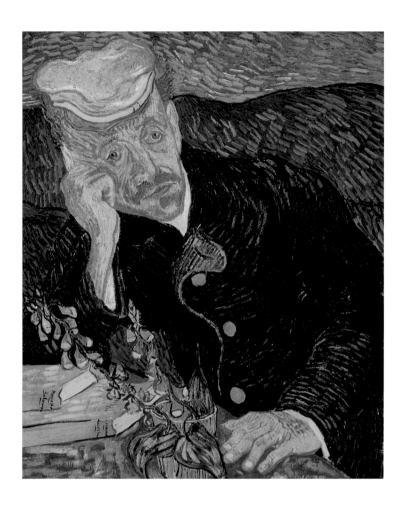

빈센트 반 고흐

<폴 가세 박사>, 1890년, 캔버스에 유채, 67×56cm, 개인 소장(소재지 미상)

폴 가세 박사는 반 고흐가 죽기 전 몇 개월간 그를 돌봐주었다. 자신도 화가였던 가세 박사는 특히 화가들을 치료하는 데 관심이 많았다.

핵심 인물

빈센트 반 고흐(1853~1890년), 네덜란드

주요 작품

빈센트 반 고흐, <해바라기>, 1888년, 개인 소장

빈센트 반 고흐, <폴 가세 박사>, 1890년, 개인 소장

관련 일화

1890년 7월 27일 - 반 고흐가 자신의 가슴을 총으로 쏜 뒤 30시간 뒤에 사망한다. 당시 그의 나이는 서른 일곱이었다. 살아생전에는 성공을 거두지 못했지만 사후에 작품이 전시되고 그가 쓴 서신이 공개되면서 엄청난 명성을 얻게 된다.

화이트리드의 작품, 〈집〉이 철거되다

1994년 1월 11일, 영국 런던

"이것은 예술이 아닙니다. 그저 콘크리트 덩어리일 뿐이에요." 한 남성이 레이철 화이트리드가 제작한 조형물 〈집〉을 철거하기 직전 남긴 말이다. 이 조형물은 제작된 지 얼마 지나지 않아 불도저와 철거 장비에 의해 산산조각이 났다.

〈집〉은 본래부터 임시 조형물로 제작한 것이었다. 하지만 조형물이 완성된 후 많은 이들이 관심을 보이면서 11주가 지난 1993년 10월 25일 사람들은 조형물을 보존하자는 청원을 제출하기에 이르렀다. 하지만 그 청원은 받아들여지지 않았다. 당시 지역 의회 수장은 〈집〉을 두고 흉물이라 비난했고, 철거할 것이라고 말했다.

화이트리드는 활동 초기에 일상적인 오브제들의 내부 공간을 주조하다가 1990년 방 전체의 내부를 콘크리트로 주조한 〈유령〉을 선보였다. 내부 공간이 외부로 드러나면서 창문과 벽난로 부분만이 튀어나와 그 형태를 드러냈고, 한때 집이었던 공간은 무덤 같은 구조물로 변모했다.

레이철 화이트리드

〈집〉, 1993년, 동런던 그로브 가에 위치한 계단식 집의 내부를 콘크리트로 주조, 1993년 철거됨

〈집〉은 1980년대와 1990년대 예술가들의 작업실이 모여 있던 동런던 로만 가 근처에 있었는데 현재 이 지역은 고급 주택가로 변모했다. 조형물의 잔해는 모두 분쇄되어 묻혔고, 현재는 아무런 흔적도 남아 있지 않다.

<집>은 더욱 규모가 큰 작업이었다. 화이트리드는 집 내부 전체를 주조할 수 있는 마땅한 대상을 찾던 중 새로 생긴 공원으로 향하는 길을 놓기 위해 의회가 철거 대상으로 삼고 있던 동런던의 한 계단식 집을 찾게 되었다. 주택가에 살던 대다수 주민은 이미 집을 비우고 떠났지만 과거 항만 노동자였던 70대 시드 게일 씨는 마지막까지 버텼다. 덕분에 그의 집은 홀로 당당히 자리를 지키고 있었다. 의회는 이 집을 철거하기 전 마지막 두 달간 화이트리드에게 빌려주기로 했다.

화이트리드의 팀은 우선 집 내부에 금이 간 곳들을 꼼꼼히 메운 후 모든 벽면에 콘크리트를 분사해 얇은 콘크리트 막을 만들었다. 그리고 콘크리트를 더 보강해서 바른 뒤 작업자들은 천장을 통해 외부로 나왔다. 마지막으로 외부 벽, 창문과 문 등 붙어 있는 것들을 모두 제거하고 나니 한때 그곳에 서 있던 집의 내부가 마치 유령 같은 모습을 하고 드러났다.

많은 대중이 <집>에 관심을 보였고, 의견도 분분했다. 집주인이었던 시드 게일은 탐탁지 않다는 듯 말했다. "보이는 것이라곤 사랑스럽던 나무 창틀의 형태와 쇠시리(벽이나 문의 윗부분에 목재 등을 띠처럼 댄 장식-옮긴이)뿐이군요. 거실이 참 멋졌지요. 나는 거기에서 제 평생을 보냈어요." 하지만 이 조형물을 중대한 예술품이라 여기는 사람들도 있었다. 미술비평가 앤드류 그레이엄 딕슨은 <집>을 두고 "낯설고 환상적인 오브제로…… 이번 세기에 영국 예술가가 제작한 작품 중 가장 비범하고 창의적인 대중 조형물이다."라고 평가했다.

1993년 11월 23일은 화이트리드에게 매우 중요한 날이었다. 그날 저녁 화이트리드는 여성 최초로 터너상을 수상한 예술가가 되었다. 터너상은 매년 가장 뛰어난 영국 예술가에게 테이트가 수여하는 상이었다. 또한 팝 아트 단체인 KLF에서 주는 '올해 최악의 예술품' 상에도 선정되었다. 같은 날 아침에는 의회에서 <집>을 철거하기로 했다는 소식을 들은 상황이었다. 이후 화이트리드는 세계에서 가장 저명한 조각가로 자리매김해오고 있다.

핵심 인물

레이철 화이트리드(1963년~), 영국

주요 작품

레이철 화이트리드, <유령>, 1990년, 워싱턴 D.C., 워싱턴 내셔널 갤러리
레이철 화이트리드, <집>, 1993년, 런던에서 철거
레이철 화이트리드, <홀로코스트 기념비(이름 없는 도서관)>, 2000년, 빈

관련 일화

2000년 10월 25일 - 화이트리드가 빈에 홀로코스트 기념비를 세웠다. 도서관 내부를 콘크리트로 주조한 이 조형물에는 읽을 수 없는 책들이 가득 꽂혀 있는데, 이는 죽음을 당한 유대인들을 의미한다.

엘리아슨,
테이트 모던에 날씨를 전시하다

2003년 10월 16일, 영국 런던

2003년 말 개관한 지 얼마 되지 않았던 테이트 모던을 방문한 관람객은 색다른 광경을 마주했다. 보슬비가 내리며 기온이 떨어진 외부와는 달리 미술관 내부에서는 사람들이 돗자리를 깔고 누워 인조 태양의 햇살 아래서 함께 온 이들과 먹고 떠들며 여유를 즐기고 있던 것이다. 새로운 종류의 미술관이 되겠다던 테이트 모던의 약속이 지켜진 순간이었다.

2000년에 개관한 테이트 모던은 1990년대와 2000년대 새로운 미술 사조에 따라 문을 연 전 세계의 미술관 중 가장 유명하고 성공적인 미술관으로 자리매김했다. 미술관 용도로 새 건물을 짓는 대신 런던 사우스뱅크에 있던 화력 발전소 건물을 미술관으로 개조한 테이트 모던은 과거 '터빈홀'이던 공간을 성당 내부처럼 장엄하게 개조해 새로운 미술 프로젝트를 전시했다.

덴마크-아이슬란드계 미술가 올라퍼 엘리아슨은 주로 과학과 자연 환경을 함께 활용해 제작한 거대 규모의 설치 미술 작품으로 빠르게 이름을 알렸다. 그는 물이 거품을 일으키며 분사되는 곳에 섬광 등을 설치해 고정된 조형물로 변모시키거나 또 다른 미술관 뜰에서는 흐르는 물에 밝은 녹색 물을 들여 인공 간헐천을 만들기도 했다. <날씨 프로젝트>를 위해 엘리아슨은 터빈홀 천장에 빛을 반사하는 포일을 붙이고, 꼭대기에는 노란빛을 내는 반원을 매달았다. 기계들은 미세한 수증기를 뿜어 터빈홀 전체에 아늑하고 신비스러운 분위기를 조성했다.

관객들의 열광적인 반응은 사람들이 만나고, 대화하며, 무언가를 배울 수 있었던 그리스의 아고라(고대 그리스의 시장 및 대중 집회 공간-옮긴이)와 같은 공간이 미술관에 생기길 바라던 대중의 염원을 잘 증명해주었다. 또한 엘리아슨의 작품은 새로운 규모와 새로운 재료로 작업했고, 오브제 창작을 넘어 스스로 사회 환경도 창조한다고 여기는 예술가들의 시대가 왔음을 상징했다.

올라퍼 엘리아슨

<날씨 프로젝트>, 2003년, 모노 주파수 램프·투사 포일·안개 분사기·반사 포일·알루미늄과 건설용 비계, 26.7×22.3×155.4m, 런던, 테이트 모던

엘리아슨은 날씨에 집착하는 영국인들의 생활 방식에서 영감을 얻어 작품을 제작했다. 이 작업을 준비하면서 그는 테이트 모던 직원을 상대로 날씨 변화가 삶에 미치는 영향에 대해 설문조사를 하기도 했다.

핵심 인물

올라퍼 엘리아슨(1967년~), 덴마크-아이슬란드

주요 작품

올라퍼 엘리아슨, <날씨 프로젝트>, 2003년, 특별 설치작

관련 일화

1997년 10월 18일 - 스페인 국왕 후안 카를로스 1세가 구겐하임 빌바오 미술관을 열었다. 건축가 프랭크 게리가 디자인한 이 현대미술관 덕분에 탈공업화한 스페인 도시가 주목받게 되었고, 이는 경제와 문화 재건의 새로운 모델로 각광받았다.

위대한 성과는 갑작스러운 충동으로 이룰 수 있는 것이 아니라 느리지만 여러 번 연속된 작은 일들이 모여 비로소 완성된다.

빈센트 반 고흐, 1882년

용어 해설

개념 미술 완성된 작품보다 아이디어나 과정을 더욱 중시하는 미술 사조로 1960년대와 1970년대에 발달했다.

고전주의 고대 그리스나 로마의 미술과 건축 양식을 모범으로 삼는 예술 경향을 말한다.

낭만주의 19세기 초 미술·문학·음악 전체를 아우르는 예술 운동으로, 개인의 감정을 표현하고 인간과 자연 세계의 연결성을 강조하는 특성을 보인다.

네덜란드 황금시대 17세기 네덜란드의 사회·문화·산업이 광범위하게 급성장함에 따라 이전에 없던 성공을 거두고 영향력을 행사한 시기.

다다 제1차 세계대전에 반해 형성된 진보적인 미술 운동으로 합리성을 부정하고 풍자적인 미술을 추구했다. 초현실주의와 개념주의 화가에게 영향을 주었다.

라파엘전파 19세기 중반 영국에서 결성된 일곱 화가의 모임으로, 세부 묘사에 충실하고 정신성이 가미된 중세 종교화 양식으로 돌아갈 것을 주창했다.

로코코 18세기 프랑스와 독일에서 유행한 미술과 건축 양식으로 상당히 화려하고 독특한 형식을 띤다.

르네상스 1400년에서 1550년까지 고대의 업적에서 영감을 얻어 유럽의 예술과 과학이 급속도로 발달했다. 피렌체, 베네치아, 로마 중심의 르네상스 운동은 미켈란젤로, 레오나르도 다빈치, 라파엘로의 미술 덕분에 절정에 달했다. 북부 르네상스에서는 유화와 인쇄술이 발달했다.

매너리즘 미켈란젤로와 라파엘로에게 영감을 받은 16세기 미술 사조로 인위적일 정도로 세련되고 우아한 표현에 중점을 두었다.

모더니즘 20세기 초 시각적 예술뿐 아니라 건축·문학·음악을 전반적으로 아우르는 예술 사조로 과거의 방법을 부정하고 새로운 방식으로 현대 세계를 표현하고자 했다.

미니멀리즘 대상을 단순한 기하학적 형태로 축소해 표현하는 방식으로, 특히 1960년대 미국에서 제작된 조각품에서 잘 드러난다.

미래주의 20세기 초 이탈리아를 중심으로 일어난 미술 운동으로 현대 세계의 속도와 에너지를 그림으로 표현하고자 했다.

미술과 공예 19세기 후반 영국에서 윌리엄 모리스가 이끈 반산업화 디자인 운동이다. 라파엘전파의 영향을 받은 예술가들이 주도한 이 운동은 이후 아르누보 사조 등에도 영향을 주었다.

바로크 1600년경부터 1750년까지 유럽에서 창작된 미술과 건축, 음악의 경향을 말한다. 이 경향에는 역동성과 움직임의 사용을 비롯해 매우 과장된 부자연스러움이 포함된다.

사실주의 대상을 있는 모습 그대로 기록하려는 시도로, 19세기 중반 프랑스에서는 도시의 삶과 시골 노동자의 '실제 삶'을 그대로 그리고자 한 운동이 일어났다.

성상 파괴주의 종교적인 이유로 종교적인 예술품들을 파괴하려는 운동.

신고전주의 18세기 후반에서 19세기까지 고대 세계에 관한 더욱 정확한 지식을 얻게 되면서 보다 구체적인 역사에 기반을 둔 순수한 고전주의다. 유럽과 미국 등지의 박물관과 법원 건물 등의 형식에서 잘 나타난다.

아르누보 20세기 초 국제적으로 유행한 건축 양식으로 구불구불하고 유연한 장식 형태는 꽃과 덩굴식물에서 영감을 받았다.

아방가르드 19세기 전반 프랑스에서 처음 사용된 용어. 예술에서 아방가르드(선봉이나 전위부대라는 의미)의 개념은 혁신적인 예술 작품에 적용된다. 입체파와 미래파를 예로 들 수 있다.

아카데미 르네상스 시기에 미술 교육을 위해 설립되었으며, 17세기와 18세기 유럽의 미술품 생산을 독점해 국가가 필요로 하는 작품들을 제공했다. 아카데미들은 점점 더 보수적으로 변했고, 19세기에 들어서 화가들은 아카데미를 벗어나기 시작했다.

역사 회화 고전이나 신화, 성경의 장면을 묘사하는 것과 관련된 역사 회화는 르네상스 시대에서 신고전주의 시기의 회화 중 가장 고귀한 형태로 간주되었다.

옛 거장 1800년대 이전에 활동했던 주요 유럽 화가들을 가리키는 용어로, 당시 지역 화가 길드를 이끌거나 도제들을 거느렸던 '스승'들을 일컫는다.

인상주의 19세기 프랑스에서 클로드 모네 등의 화가가 이끈 미술 사조로, 순식간에 일어나는 시각적 인상을 그림에 담아내고자 했다. 인상주의 화가들은 주로 야외에서 대상의 모습을 빠르게 포착했다.

입체파 20세기 초 파블로 피카소와 조르주 브라크가 시작해 굉장한 영향력을 미친 미술 운동으로 사물을 다각적인 관점에서 묘사하고자 했다.

절대주의 20세기 초 러시아 화가 카지미르 말레비치가 개발하고 주도한 매우 추상적인 미술 사조로 여러 색채의 단순한 기하학적 형태들이 배열된 모습이 특징적이다.

중세 15세기경 유럽에서 로마제국이 막을 내리고 르네상스가 시작되기 전까지의 시기로, 당시의 미술과 건축이 퇴보했다고 보는 사람들도 있지만 사실 이 시기의 미술은 굉장히 복합적이며, 19세기 화가들을 통해 재평가되기도 했다.

초현실주의 20세기 중반에 일어난 문화 운동으로 꿈과 무의식의 세계를 표현한다.

추상표현주의 1940년대와 1950년대 미국에서 부흥한 운동. 잭슨 폴록, 윌렘 드 쿠닝과 같은 예술가들은 대부분 뉴욕을 중심으로 활동했다. 그들의 포부는 비구상적인 추상적 형태를 기반으로 표현적이고 감정적인 예술 작품을 창조하는 것이었다.

추상화 추상 미술은 사물을 있는 그대로 그리지 않는 대신 모양·색채·형태를 활용한다. 20세기 이전 서양 미술에서 거의 볼 수 없었던 추상화는 현대 미술 발전에 핵심적인 역할을 했다.

팝 아트 1950년대 말에 생겨 1960년대를 걸쳐 발전한 운동으로 광고나 소비문화, 대중문화로부터 이미지를 가져온다. 일상생활이 팝 아트의 도해법에 통합되었고 평범한 물체와 이미지에 중요한 지위가 주어졌다.

표현주의 20세기 초 독일을 중심으로 일어났던 미술 운동으로 강한 색채와 왜곡된 형태를 통해 화가 내면의 느낌을 표현했다. 대표적인 모임으로는 청기사파와 다리파가 있다.

프리즈 그림이나 부조로 장식된 수평 띠를 말한다. 영국 박물관에 소장된 파르테논 대리석에서 볼 수 있듯이 고전 사원을 받치는 기둥 위에 화려하게 장식된 부분이 프리즈다.

후기 인상주의 19세기 후반에 등장한 주관적이고 감정적인 작품으로 인상주의를 진전시킨 빈센트 반 고흐, 폴 고갱, 폴 세잔 등이 여기에 속한다. 입체파를 비롯한 후기 아방가르드에 중요한 영향을 미쳤다.

작가별 찾아보기

이미지 출처

ART ESSENTIALS

단숨에 읽는 미술사의 결정적 순간
르네상스 시대부터 현재까지 미술사의 50가지 중요한 순간들

발행일 2020년 1월 15일 초판 1쇄 발행
지은이 리 체셔
옮긴이 이윤정
발행인 강학경
발행처 시그마북스
마케팅 정제용
에디터 신영선, 최윤정, 장민정
디자인 최희민, 김문배

등록번호 제10-965호
주소 서울특별시 영등포구 양평로 22길 21
　　　 선유도코오롱디지털타워 A402호
전자우편 sigmabooks@spress.co.kr
홈페이지 http://www.sigmabooks.co.kr
전화 (02) 2062-5288~9
팩시밀리 (02) 323-4197
ISBN 979-11-90257-02-2 (04600)
　　　 979-11-89199-34-0 (세트)

ART ESSENTIALS: KEY MOMENTS IN ART
by Lee Cheshire

Key Moments in Art © 2018 Thames & Hudson Ltd, London
Text © 2018 Lee Cheshire
Design by April
Edited by Caroline Brooke Johnson
This edition first published in Korea in 2019 by Sigma Books,
Seoul Korean Edition © 2019 Sigma Books
This translation published under license with the original
publisher Thames & Hudson Ltd, London through AMO
Agency, Seoul, Korea

이 도서의 국립중앙도서관 출판예정도서목록(CIP)은 서지
정보유통지원시스템 홈페이지(http://seoji.nl.go.kr)와 국가자
료공동목록시스템(http://www.nl.go.kr/kolisnet)에서 이용하실
수 있습니다. (CIP제어번호: CIP2019030485)

＊ 시그마북스는 (주)시그마프레스의 자매회사로 일반 단행본 전문
　 출판사입니다.